그림이 야옹야옹 **고양이 미술사**

그 림 이
야 옹 야 옹
고 양 이
미 술 사

이동섭 지음

아트북스

고양이 따라 미술사 산책

공부는 마음으로 해야 한다. 의무로 하는 공부는 시간 낭비고, 마음이 이끄는 공부가 우리를 성장시킨다. 파리 유학 시절, 서양미술사는 기본적으로 알아야 했다. 의무감으로 펼친 책들은 고대 그리스에 도달하기도 전에 덮였다. 내가 좋아하는 화가와 작품의 역사적 맥락과 흐름은 궁금했으나, 내 손에 닿은 책들은 지루했다. 문체는 딱딱했고, 도판은 무뚝뚝했다. 공부하고 싶은 마음이 생기지 않았다. 여러 우연들이 겹쳐 나는 회색 고양이 구름이를 만나게 됐고, 상황은 완전히 바뀌었다. 구름이에게 마음을 빼앗긴 후, 명화 속 고양이를 주(조)연 삼으니 비로소 미술사 공부가 재미있어졌다.

고대 이집트는 서양미술사의 주요 시작점이자, 고양이가 인

간의 역사에 본격적으로 등장하는 시점이
다. 이 책에서 나는 이런 우연 같은 필연
의 시기를 출발점으로 서양미술사의 주
요 흐름과 개념을 간략히 설명하면서,
고양이가 나오는 명화들을 통해 당시 사
회에서 고양이의 위치, 고양이와 인간의 관계,
그림 속 역할 등을 탐색한다. 유럽에서 인간과 고양이가 함께 만들어
온 문화와 역사를 따라가며 레오나르도 다 빈치, 벨라스케스, 고야,
반 고흐, 샤갈, 워홀 등이 그린 매혹적인 고양이들의 뒤를 좇아 만나
는 서양미술사는 아주 색다르다. 하지만 고양이가 그려진 작품만으
로 서양미술사를 체계적으로 설명하기는 불가능했다. 그러니 이 책은
고양이를 키워드 삼아 쓴 서양미술 이야기에 가깝다. 히스토리History
는 역사이자 이야기다. 고양이를 통해 오래된 명화들은 새롭고 흥미
로운 이야기를 풀어놓는다.

　　　　인간은 동물을 이용해왔다. 가죽을 벗기고 털을 깎아 옷을
만들고, 젖과 고기를 먹고, 뼈를 갈아 무기를 만들었다. 고양이는 인
간에게 노동력과 고기를 제공하지 않으며 지금껏 살아남은 몇 안 되
는 동물이다. 또한 고양이는 사람과 함께 사는 대표적인 동물이면서
찬사와 증오를 동시에 받는 거의 유일한 경우다. 무엇 때문에 고양이

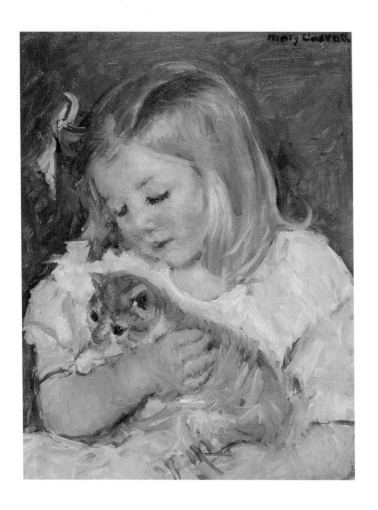

메리 커샛, 「고양이를 안은 세라」, 캔버스에 유채, 40.6×33cm, 1908년, 개인 소장

는 긍정과 부정의 이미지를 모두 갖게 되었을까? 이 책에서 살펴볼 이 질문의 답은 어쩌면, 고양이로 상징되는 모든 것들과 인간의 관계를 비추는 거울로 삼아도 무방할 것이다. 그림은 색깔의 조합이 아니라 생각의 표현물이기 때문이다.

고양이를 좋아하면 사람을 싫어하거나 이기적인 성향이 강하다고들 한다. 이런 편견을 가진 이들에게 나는 귀엽고 사랑스러운 고양이 그림과 사진을 보여주며 고양이의 매력과 장점을 열심히 설명했다. 그들은 고개를 끄덕였으나 변함없이 고양이를 싫어하고 미워했다. 사랑은 설득의 대상이 아니다. 고양이를 좋아하기 때문에 이기주의자라면, 나는 행복한 이기주의자다. 고양이와 그림, 동물과 예술을 사랑하는 이들을 위해 나는 이 책을 썼다.

파리의 구름이, 서울의 차차와 네코로 시작하여 마무리되었으니, 이 책은 그들의 것이다.

2016년 겨울
이동섭

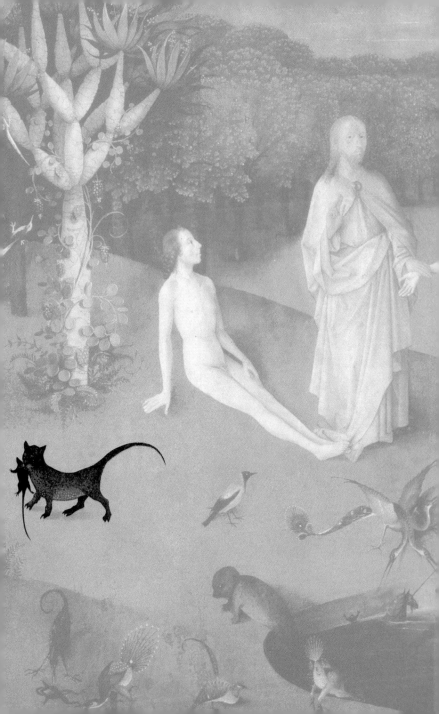

1

—

야생 고양이,
인간 세계로
들어오다

고 대 이 집 트

고양이가 인간을 선택한다.

파리 유학 시절, 겨울방학 동안 한국에 다녀오려던 친구는 고양이 맡
길 곳이 마땅치 않아 곤란해했다. '그 아이'를 입양하게 된 과정과 커
가는 모습을 가까이에서 보았던 터라 무엇에 홀린 듯 내가 맡겠다고
나섰다. 그 후 며칠 동안 잠 못 이루고 뒤척이며 난생 처음 겪게 될 고
양이와의 우발적 동거를 염려했다. 잠자는 동안 날 할퀴지는 않을까,
우리 집을 싫어하면 어떡하지, 지금이라도 못 맡겠다고 해야 하나 등
걱정과 두려움이 엄습했다.

드디어 약속의 날. 캐리어에 담겨 도착한 그 아이는, 몸을 납작 엎드
리고 꼬리는 바짝 세운 채 주위를 잔뜩 경계하더니 침대 밑 구석으
로 쏜살같이 들어가버렸다. 그 모습을 본 친구는 대단히 걱정스런 표
정으로 한국으로 떠났고, 나는 그 아이를 침대 밖으로 나오게 하려고
갖가지 재롱과 재주를 피웠다.

불과 몇 시간 만에 그 아이는 내 방을 제 영역으로 접수했고, 나는 그의 집사가 되어 있었다. 놀라운 점은, 그 과정이 너무 자연스러웠다는 것이다. 그 아이의 이름은 '구름'이었고, 러시안블루 종 2년생 암컷이었다. 나는 맛있는 식사와 물, 깨끗한 화장실을 제공하고, 적절한 실내 온도를 맞추기 위해 노력했다. 구름이는 나의 노력을 두 눈으로 빤히 보고 있으면서도 조금도 고마워하지 않는 듯했다. 그래서인지 고양이에 대한 나의 첫 인상은 '도도하고 게으르다'였다. 도대체 이런 자신감은 어디에서 나오는 걸까? 대체로 예쁨 받는 대상은 자신이 예쁘다는 사실을 알고, 그것을 권력 삼아 상대를 지배한다. 고양이도 그런가 싶어 관련 책들을 들춰보다가 나는 깜짝 놀랄 사실들과 마주쳤다. 그 놀라운 이야기는 고대 이집트 벽화에서 시작된다.

고양이, 인간을 만나다

고양이에게 관심을 가지니, 세상만사가 고양이와 관련 있어 보였다. 서양미술사 책을 넘기다 여러 번 보았던 메나 무덤 벽화 속에서 고양이를 발견한 건 이번이 처음이다. 커다랗고 뾰족한 귀, 긴 꼬리 등 야생의 흔적이 확연한 이 고양이는 생김새는 조금 다르지만, 분명 구름이의 먼 조상일 것이다.

고양이의 직계 조상인 펠리스 실베스트리스Felis silvestris는 약 700만 년 전에 지구에 등장했으며, 현대의 모든 집 고양이들은 '아프리카 살쾡이'(학명 Felis silvestris lybica)인 야생 담황색 고양이에서 진화했다. 벽화에서 볼 수 있듯이, 들고양이는 완전히 집 안으로 들어오기 전에는 주로 습지의 새나 들쥐 등을 사냥하며 살았다. 민첩한 동작은 물론 동물 뼈를 부러뜨릴 만큼 강한 턱, 가죽과 살을 물어뜯거나 발라낼 수 있는 정교하고 강한 이빨, 특히 단번에 숨통을 끊어놓을 만큼 치명상을 입히는 송곳니를 가졌으니 새나 쥐, 오리 등 몸집이 작은 사냥감은 고양이에게 한 번 물리면 살아서 벗어나기 힘들다. 맹수의 피를 간직한 집 고양이 역시 잠을 자다가도 순식간에 작은 야수로 변신하는 사냥꾼이다. 집 안에 살다 보니 그걸 활용할 기회가 없을 뿐이다.

고양이는 이 벽화가 그려지기 전에 이미 인간 사회로 들어

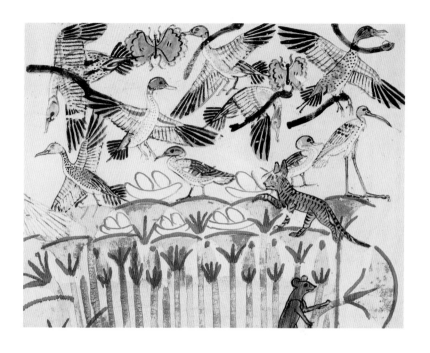

야생 고양이는
영락없는 작은 야수다.

「늪지에서 낚시와 새를 사냥하는 고양이」, 메나 무덤 벽화, 기원전 1390년경, 이집트 테베

 와 살기 시작했다. 벽화보다 600여 년 앞선 기원전 2000년경에 세워진 고대 이집트 묘비에 이미 고양이 상형문자가 등장하며, 기원전 1900년경 나일 강 부근의 크눔호테프 3세Khnumhotep III의 묘지 벽화에서도 고양이가 발견됐다.

하지만 그것들을 통해서는 고양이와 인간(주인)이 어떤 관계를 맺고 있었는지, 고양이가 가정용 동물로 길들여졌는지 여부는 정확히 확인할 수 없다. 그러나 신新왕국 시기인 기원전 1560년에서 기원전 1080년 사이에 만들어진 귀족과 성직자들의 묘지 벽화에서 고양이는 확실하게 가정의 일원으로 등장하는데, 주로 늪지에서 새와 물고기를 사냥하거나, 집 안의 의자 밑에 앉아 있는 모습으로 나타난다. 재미있는 사실은, 남녀가 마주 앉아 식사를 하고 있는 그림에서 개와 원숭이는 남자의 의자 밑에, 고양이는 여자의 의자 밑에 위치해 있다는 점이다. 이때부터 고양이는 여성과 연결되었음을 알 수 있다. 이유는 차차 밝혀진다.

창고지기, 신神이 되다

야생 고양이는 왜 인간과 친해졌을까? 그것도 하필 5,000여 년 전 이집트에서? 답은 이집트가 농경사회였다는 데에 있다. 비가 많이 내려 나일 강이 범람하면 비옥해진 농지에 풍년이 들었다. 하지만 가뭄으로 나일 강이 범람하지 않으면 흉년이 들기 때문에 이집트인들은 기근에 대비해 곡식을 저장해 두었다. 당연히 각종 설치류의 공격에서 창고를 지켜야만 했다. 쥐로 인한 피해는 심했지만 인간이 창고로 몰려드는 쥐를 모두 잡기엔 역부족이었다.

이때, 들고양이가 탁월한 쥐 사냥꾼이라는 사실을 발견했다. 회황색 털에 흐릿한 얼룩무늬를 가진 작은 몸집의 야생 고양이는 곡식은 쥐도 먹지 않으니 창고지기로서 최적이었다. 그래서 이집트인들은 물고기 등을 먹이로 주면서 고양이가 창고 근처에 살도록 유도했다. 물론 고양이가 인간의 이런 행동을 어여삐 여겨 창고 옆에서 살기로 결정했을 리 없다. 쥐가 고양이에게 잡아먹히듯, 야생에서 고양이도 마냥 안전하지는 않았다. 인간 곁에 머물면 포식자에게 잡아먹힐 위험이 현저히 줄었다. 또한 사냥감인 쥐와 각종 설치류가 풍부하니, 고양이에겐 그곳이 젖과 꿀이 흐르는 약속의 땅이었던 셈이다. 서로의 이익이 절묘하게 맞아떨어지면서 인간과 고양이의 공존이 시작되었다. 고양이는 인간의 '필요 동물'이었다.

「두 마리의 고양이를 숭배하는 남자와 여자」, 석비, 석회암, 높이 21.2cm, 기원전 1250년경, 옥스퍼드 애슈몰린박물관

곡식창고를 지키기 위해, 이집트의 왕 파라오는 고양이를 소유한 사람들에게 밤마다 지정된 곳에 고양이를 데려다 놓았다가 다음 날 아침에 찾아가도록 했다. 고양이 주인들은 제 고양이를 내놓으려 하지 않았다. 고심하던 파라오는 고양이에게 반신半神 바스테트 Bastet의 지위를 부여하는 안을 냈다. 이것이 왜 묘안이었을까? 당시 관념에서, 고양이가 반신이라면 그것을 소유할 수 있는 자는 오로지 살아 있는 신 파라오밖에 없었다. 더 이상 귀족과 일반인 들은 고양이를 개인적으로 소유할 수 없게 되었고, 억지로라도 파라오의 정책을 따라야만 했다. 과연 효과가 있었을까 싶지만, 고양이 연구가 파울 라이하우젠의 계산에 따르면 놀라울 따름이다. 농가에서 고양이는 하루에 약 1~24마리의 쥐를 사냥하는데, 평균 12마리를 잡는다고 치면 대략 1년에 약 5,000~6,000마리가 되는 셈이다. 쥐 한 마리가 하루에 최소 10그램의 곡식을 먹으니, 5,000마리의 쥐는 1년에 18톤의 곡식을 먹어치운다. 쌀 한 가마니가 80킬로그램이니, 고양이 한 마리가 1년에 쌀 225가마니를 지켜낸다고 볼 수 있다. 이러니 이집트인들이 고양이를 숭배하지 않았다면 오히려 그게 더 이상하다. 이로써 고양이는 바스테트 여신으로서 부드러움과 자비로움, 풍성한 수확과 사랑, 치유의 상징으로 자리 잡았다.

기원전 7세기에 청동으로 만들어진 「고양이 여신 바스테트」에서 고대 이집트 미술의 특징도 확인할 수 있다. 고대 이집트 미술은

대상의 세부적인 표현보다는 본질적인 부분에 집중한다. 그래서 얼굴을 제외한 나머지 부분의 묘사는 과감하게 생략했다. 이 청동 조각상은 당시 이집트인들에게 이상적인 아름다움을 구현한 관람의 대상이자 고양이의 신성한 힘이 깃든 성물이었을 것이다. 외형의 숭고한 아름다움과 내면의 숭배라는 두 마음이 이 작품에서 잘 만나고 있다. 바스테트의 생김새는 초기엔 사자나 고양이 머리를 한 여자로 묘사되다가 기원전 900년 무렵 집 고양이의 모습으로 정착되었다.

「고양이 여신 바스테트 상」,
기원전 7세기, 청동, 런던 영국박물관

암컷 고양이를 여신 바스테트로 묘사한 이집트인들은, 수컷 고양이는 태양신 라Ra와 동일시했다. 바스테트가 새끼 고양이들을 거느린 모성애와 다산의 상징이었다면, 라는 강하고 남성적으로 묘사되었다. 네크타문 무덤의 채색 벽화에서 보듯이, 라는 밤마다 고양이의 형상으로 변해서 뱀(악마 아포피스)과 싸웠다. 매일 밤, 뱀은 라를 없애서 새벽이 오는 것을 막으려 하지만, 라는 격투 끝에 뱀을 무찌르고 태양이 떠오르게 한다. 이런 이야기를 담은 벽화들이 이집트 여러 지역의 무덤에서 발견되는데, 이 벽화에서

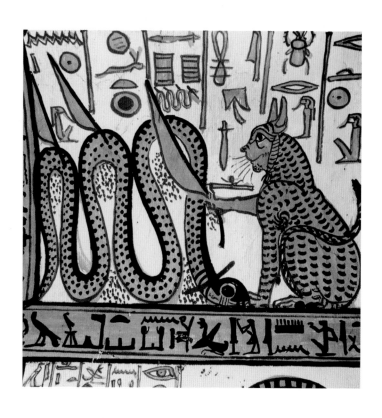

「아포피스를 죽이는 고양이 형상의 라」, 기원전 1297~1185년, 네크타문 무덤 채색 벽화, 데이르 엘 메디나

도 고양이는 라의 분신답게 용맹한 호랑이처럼 묘사된다.

창고지기에서 신으로 신분이 급상승한 고양이 앞에 이집트인들은 쉴 곳과 먹을 것을 바쳤고, 키우던 고양이가 죽으면 애도의 뜻으로 자신의 눈썹을 밀기도 했다. 나라에서는 고양이를 보살피는 사람들에게 세금 감면 혜택까지 주었고, 사고로라도 고양이를 죽인 사람은 사형에 처해졌다.

사실적인 고양이, 이상화된 파라오

고대 이집트 벽화 「사냥 나간 네바문」에서 고양이와 사람은 각기 다른 방식으로 묘사되어 있다. 고양이는 귀에 난 털과 빨간 입술, 새를 바라보는 눈동자, 발톱과 까만 수염까지 세세하게 표현했고, 몸체와 시선의 방향도 일치한다. 새와 물고기도 그렇다. 하지만 사람은 다르다. 왜일까? 이집트인들은 동물과 노예를 파라오나 시민보다 열등한 존재로 여겼기 때문에 사실적으로 그렸다. 이 말은 파라오는 사실적이지 않은 방식으로 표현했다는 뜻이다.

당시 이집트에서는 그림과 조각 등을 통해 왕의 권위와 종교의 위엄을 누구나 쉽게 알아볼 수 있어야 했다. 따라서 회화는 현실을 재현하되 인간의 눈으로 보는 것과는 다르게 표현되어야 했고, 그

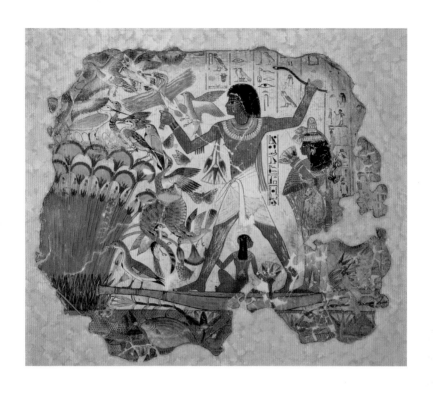

파라오와 지배층은
이상적인 모습으로,
농부나 노예 등은 자연스럽고
현실적인 모습으로 표현된다.

「사냥 나간 네바문」, 네바문 무덤 벽화, 프레스코, 98×83cm, 기원전 1359년경, 런던 영국박물관

다름이 이집트 미술의 독특한 스타일이 되었다. 우선, 현실의 생동감보다 사후세계의 영원한 삶을 중요시했던 탓에 인체는 움직이지 않고 가만히 고정된 자세로 등장한다. 평면으로 펼쳐진 인체는 중앙선을 기준으로 완벽한 좌우대칭을 이룬다.(정면성) 같은 맥락으로, 본질적인 부분을 제외하고는 모두 생략해서 표현했다.(이상화)

　　이 벽화에서 가운데 크게 그려진 네바문을 통해 정면성과 이상화가 쉽게 확인된다. 남자는 화면 오른쪽에서 왼쪽 방향으로 걷는 듯하지만, 상체와 두 팔은 정면을 향하고 있다. 이와 같이 현실적으로는 맞지 않게 묘사한 이유는, 고대 이집트인들에게 대상의 완벽함은 눈에 보이는 걸 그대로 그려서는 얻어낼 수 없는 것이었기 때문이다. 그래서 하나의 고정된 시점보다는 여러 시점으로 대상을 파악한 후에 하나의 장면에 모두 결합했다.(종합성) 그 결과 눈과 몸체는 정면이고, 얼굴과 팔, 다리 등은 측면으로 그려졌다. 이것이 하늘의 새를 노려보는 고양이는 사실적으로, 사냥을 나간 네바문은 비사실적으로 그려진 이유다. 하지만 노예나 농부 같은 신분 낮은 사람은 고양이나 물고기처럼 사실적으로 그려졌다. 이처럼 미술은 인간이 가진 관념의 산물이다.

영원한 동반자이기에, 고양이 미라

고대 이집트 문화를 말할 때 미라가 빠질 수 없다. 이집트 인들은 육체가 죽은 후에도 영혼은 계속 살아 있다고 믿었다. 미라를 만든 이유는 영혼의 그릇인 육체가 부패하면 영혼이 영원히 살 수 없다고 믿었기 때문이다. 사람만 미라로 만든 것은 아니었다. 고양이를 향한 애정이 대단했던 탓에 고양이 미라와 관이 다른 동물들보다 특히 많이 발견된다. 여기에는 주술적인 목적도 깔려 있었다. 고양이들이 생전에 인간의 곡식을 지켜주었듯이, 사후에도 쥐나 해로운 것들에게서 인간을 지켜주기를 바랐다. 그래서 고양이 문양은 여왕의 보석이나 왕의 장식품을 비롯하여 각종 화장용품, 금목걸이, 거울 손잡이, 구슬 팔찌 등에 부적처럼 새겨졌다. 고양이는 인간과 함께 살다가 함께 묻혔다. 생사를 함께하는 영원한 동반자였다. 미라 처리된 대부분의 고양이는 신에게 제물로 바쳐진 것들이었고, 사원 근처의 사육장에서 전문적으로 길러졌다.

이집트 고양이를 통해 나는 구름이가 가진 당당함의 뿌리를 찾았다. 아무것도 하지 않으면서 위풍당당하게 나에게 모든 것을 요구하는 자신감은 이렇듯 고대 이집트 시대에서 비롯되었다. 모든 고양이들의 DNA 속에는 아주 먼 옛날 신의 지위를 누렸던 기억이 각인되어 지금까지 이어지고 있는 것이다. 그러니 열혈 작업 중인 내 노트

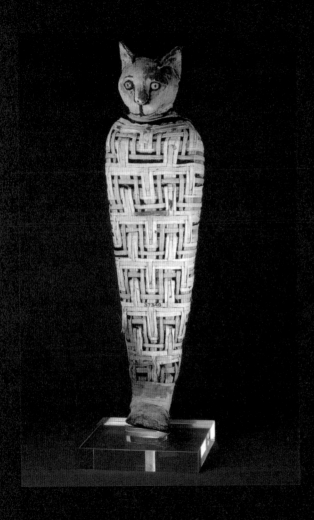

「아비도스의 고양이 미라」, 높이 46cm, 기원전 1세기, 런던 영국박물관

북 위에 앉고, 따뜻한 내 침대에서 잠을 자며, 간식을 줘도 당연하다는 듯 받아먹는다. 스스로를 인간보다 우월하다고 믿는 녀석들은 애정에서 비롯된 인간의 행동을 받아 마땅한 숭배 행위로 생각하는 게 아닐까. 아마도 우리가 깜빡하고 화장실 모래를 갈아놓지 않는다면, 눈을 동그랗게 뜨고 이렇게 말할 것 같다. "아주 오래전부터 너희 인간들은 나를 신으로 모셨다. 내게 예를 갖추어라."

　　　고대 이집트 미술 속 고양이를 살펴보니 미스터리하게만 보였던 구름이의 행동들이 이해되기 시작했다. 이제라도 적절한 예를 갖추려 주위를 둘러보니 구름이는 두꺼운 책을 베개 삼아 코까지 골며 자고 있다.

이집트 고양이, 그리스로 건너가다

　　　고대 이집트에서는 고양이를 여신 바스테트가 지상에 현현한 것이라 여겨 해외 반출을 엄격히 금지했다. 하지만 장삿속이 밝았던 페니키아 무역상들이 북아프리카, 남부 유럽 등으로 팔아넘기면서 고양이는 지중해 주변 지역으로 널리 퍼지게 되었다. 그리스인들도 고양이에 엄청난 관심을 보였다. 그리스에서 집 고양이는 아이엘로우로스aielouros라고 불렸다. '흔드는 꼬리'라는 뜻이다. 고양이는 묘지석,

동전, 화병과 그릇 등에 모습이 새겨져 있지만, 숭배의 대상은 아니었고 종교적인 맥락에서 다뤄지지도 않았다. 이집트 고양이가 주술적이었다면, 그리스 고양이는 현실적이었다. 인간화된 신들이 살았던 그리스답다.

　　　　대리석에 얇은 돋을새김bas relief 방식으로 완성된 「개와 고양이의 만남」은 그리스 문화 특유의 사실적인 인체 표현과 이상적인 미가 잘 결합되어 있다. 여기서, 이미 그리스 사회에 적응하며 살던 개가 침입자인 양 격렬하게 고양이를 경계하는 모습을 볼 수 있다. 남자들은 개와 고양이의 싸움을 구경하고 있거나 장난삼아 싸움을 붙이려는 중이다. 대리석 다루는 기술이 훌륭했던 그리스인 석공은 개와 고양이의 불편한 관계를 생동감 있게 포착해내고 있다. 이집트의 석조 기술을 전수받은 초기 그리스 조각상은 다소 딱딱하고 부자연스러웠으나, 두 세기를 지나면서 점차 사실성이 강화되면서 그리스인들은 조화와 균형을 이루는 자연스러운 조각상을 완성해냈다. 종교와 관념이 중요했던 이집트와 달리, 인간 중심의 문화를 꽃피운 그리스에서는 눈에 보이는 것을 재현하는 사실성이 우선시되었기 때문이다. 고대 문명에서 예술작품의 목적과 역할은 대체로 종교로 수렴되는데, 그리스 조각 작품은 오로지 인간의 육체가 지닌 가장 아름다운 순간을 기록하려는 듯 종교적인 무엇도 느껴지지 않는다.

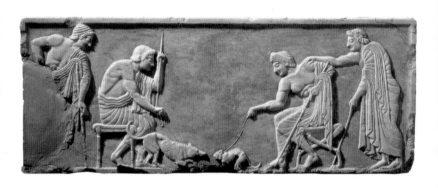

고양이는
유혹의 동물이다.

「개와 고양이의 만남」, 기원전 510년, 대리석 현판, 케라메이코스 지구 공동묘지에서 출토, 아테네 국립고고학박물관

모자이크 속 로마 고양이

한 번은 외출 후 집에 오니 노트북 위에 낙엽 조각이 놓여 있었다. 몇 번이나 그런 일이 반복되기에 구름이에게 "네가 갖다 놓은 거야?" 하고 물었다. 오른손을 들거나 고개를 끄덕이지는 않았지만, 꼬리를 말고 앉아서 나를 주시하는 태도가 어딘가 평소와 달리 약간 뻐기는 듯 당당했다. 알고 보니 낙엽이나 자갈, 쥐, 바퀴벌레, 심지어 새를 잡아 오는 것은 밥을 주는 이에게 고마움을 표시하는 고양이 특유의 보답 행위였다. 로마 시대 고양이도 이랬을까? 고양이는 훌륭한 새 사냥꾼이니 주인에게 선물한 일이 한 번쯤은 있지 않았을까?

로마인들은 충성심과 신의가 있는 개를 고양이보다 선호했기 때문에 이 시기에 고양이를 다룬 작품은 많이 전하지 않는다. 하지만 페스트를 옮기는 검은 쥐가 나타난 한 세기 동안 고양이에게 쥐 박멸꾼이라는 역할이 주어졌고, 그 덕분에 사회적 지위 면에서 고양이는 개와 비길 바가 아니었다. 그런 이유로 로마 시대에 집 고양이는 유럽 전역은 물론 중국과 인도까지 퍼져나간 것으로 추정된다.

로마 특유의 기법인 오푸스 베르미쿨라툼opus vermiculatum•

• 돌, 도자기, 유리, 기타 단단한 재료의 정육면체 등의 작은 조각들(테세라)을 사용해 건축물의 벽면이나 바닥을 장식하는 기법

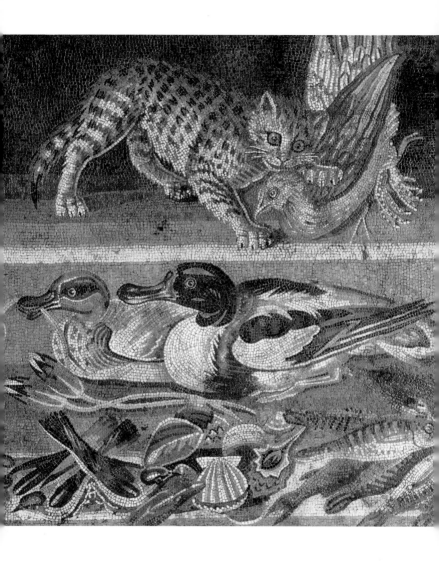

「고양이와 오리」, 폼페이 파우노의 집 모자이크, 53×53.5cm, 기원전 2세기 후반, 나폴리 국립고고학박물관

으로 만들어진 모자이크 작품 속에서, 로마 고양이는 몸집은 크지 않지만 몸짓은 사냥개처럼 날렵하고 눈빛은 야수처럼 매섭다. 고양이의 검은 점무늬, 뾰족하게 선 털, 수염과 발톱 등이 아주 생생하게 표현된 것은 로마인들의 지혜에서 비롯됐다. 로마는 기원전 2세기 이전에 그리스를 정복했지만, 그리스 미술을 존경하여 계승했다. 로마 미술은 그 바탕 위에서 크게 발전했다. 하지만 고대 이집트 지역을 점령한 비잔틴 제국(동로마제국)은 기독교를 국교로 삼았고, 고대 이집트 문화를 이교도 문화라며 철저하게 파괴했다. 태양신을 믿으며 피라미드 등 찬란한 문화와 예술을 꽃피웠던 고대 이집트 문명은 오랫동안 잊혔다가, 18세기 후반에 나폴레옹 1세(나폴레옹 보나파르트)의 이집트 원정으로 '이집트학'이 생겨날 정도로 다시 주목을 받기 시작했다.

　　　고대 이집트와 그리스 고양이는, 당시에는 소나 개처럼 인간의 실용적인 필요에 의해 키우는 가축에 가까웠다. 이집트에서는 고양이가 반신 바스테트로 숭앙받았지만 동시에 새알을 몰래 훔치는 부정적인 모습으로도 묘사되기도 했다. 이렇듯 고양이는 인간에게 처음부터 상반되는 모습을 동시에 가진 동물이었다. 거기에서 고양이의 긍정과 부정의 이미지가 비롯되었다. 이런 양면성은 선악을 철저하게 구별하는 기독교가 지배하던 중세로 접어들면서 더욱 강화된다.

2

좋은 고양이,
나쁜 고양이

중세

파리 6구의 생쉴피스 성당 앞 카페에서 나는 석사논문의 대부분을 썼다. 분주한 1층과 달리, 빛이 곱게 퍼지는 2층은 아늑한 다락방 같아서 공부하기 좋았다. 하얀 페르시안 고양이가 창가에 앉아 바깥을 보곤 했다. 어느 날, 그 고양이가 후다닥 소리를 내기에 혼자 '우다다'[*]를 하나 싶어 구경하는데, 작은 생쥐를 입에 물고 유유히 구석으로 걸어가는 게 아닌가. 고양이가 쥐를 잡는다는 당연한 사실을 막상 목격하니 놀라웠다. 다음부턴 그 고양이가 있어 안심되면서도(이 카페에 쥐가 나타나면 쟤가 처리해 주겠구나) 쥐를 물고 가던 날카로운 눈빛은 두려웠다(혹시 쥐 대신 나를 공격하지는 않겠지?). 고양이는 사람이 주는 사료를 먹으면서도 사냥 본능을 잃지 않았다. 그것이 중세의 고양이에겐 축복이자 저주였다.

중세는 통상 기독교가 공인된 313년을 시작으로 르네상스의 도래 이전까지 약 1,000년을 아우르는 기간을 지칭한다.[**] 게르만 세력이 로

마제국을 무너뜨리면서 유럽에 기독교 문화가 본격적으로 형성되고, 기독교가 세상의 중심으로 경제·정치·법률·사회·문화 등 모든 분야에 영향을 끼쳤던 만큼 그림·벽화·조각·건축·모자이크 미술 등은 예술작품이라기보다는 성경의 내용을 전파하는 수단이었다.

고양이의 처지도 급변했다. 이집트에서 신으로 대접받던 고양이는 이제 악마의 동물로 추락했다. 왜냐하면 이집트 달의 여신 이시스는 고양이 형상의 반신 바스테트와 동일시되었고, 이런 해석은 그리스·로마 문화 속으로도 고스란히 퍼졌기 때문이다. 그 결과, 이시스의 정체성이 그리스 여신 아르테미스와 로마 여신 다이아나에게 스며들었다. 다이아나가 남자 형제인 루시퍼를 유혹하기 위해 고양이로 변신하는 마법을 부리면서 자연스럽게 고양이는 악마와 마술의 이미지를 갖게 되었고, 마녀의 동물이라는 음험한 상징으로 사용되었다. 고대 이집트가 고양이의 수용기였다면, 중세는 고양이의 암흑기였다.

- 서양에서는 '광기의 30분'이라고 하는데, 야생성을 간직한 고양이가 사냥이나 싸움 등 만일의 경우를 위해 비축한 에너지를 적절히 발산하려는 행동을 일컫는다.
- 서로마제국이 멸망한 476년부터 동로마(비잔틴)제국이 멸망한 1453년까지를 중세라고 보기도 한다.

좋은 고양이

중세에는 예술작품의 스타일이 획일화되었고, 고양이에 대한 묘사도 두 갈래로 굳어졌다. 고양이는 페스트 등 각종 질병을 옮기고 식량을 몰래 축내는 쥐를 없애는 유익한 동물이다. 여기서 고양이의 좋은 이미지가 나왔다. 십자군 원정을 떠날 때, 배에 서식하는 엄청난 수의 쥐를 잡기 위해 선장들은 꼭 고양이를 태웠고, 이런 전통은 제2차 세계대전 때까지 이어졌다. 특히 영국 왕실 해군은 모든 배에 최소한 세 마리의 고양이를 태우고 항해해 해군의 마스코트가 되었다. 또한 고양이는 곡식창고를 지키듯 사후세계를 지켜주는 든든한 경비원 역할을 했다. 유럽 전역에 걸쳐 로마네스크 양식의 교회, 수도원, 묘지 등에서 발견되는 고양이 머리로 장식된 처마 끝 막새 등을 통해 이를 확인할 수 있다.

13세기에 제작된 이 채색사본 본문의 첫 글자 옆에는 살찌고 못생겼으며 끊임없이 음식을 탐하는 폭식의 원죄를 짓는 쥐가 그려져 있다. 그 위에 쥐를 잡아서 공손하게 신에게 바치는 고양이가 있다. 이 그림을 통해 선악대립이라는 기독교적 세계관을 볼 수 있으며 이 사본의 대략적인 내용도 쉽게 추측할 수 있다.

"그림은 무학자들의 성서"라는 교황 그레고리우스 1세의 말처럼, 그림은 종교교육의 수단이었다. 원근법과 공간감 무시, 비현실

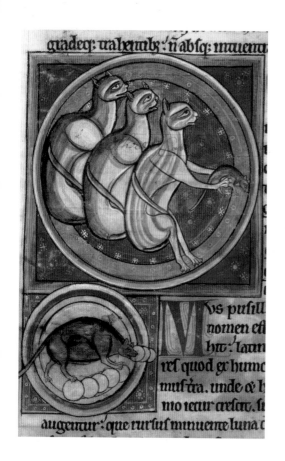

글자는 어렵고, 이미지는 쉽다.
그래서 이미지는 글보다 빠르고 넓게 전파된다.

「세 마리의 고양이와 쥐」, 영국 채색 필사본, 할리 동물우화집, 30.8×23.2cm, 13세기, 런던 영국도서관

적인 인물 묘사 등은 중세 화가들의 부족한 실력 탓이 아니다. 중세 예술가의 사명은 단순했다. 글을 읽지 못하는 수많은 문맹자들에게 성경의 내용을 그림으로 쉽고 정확하게 전달하고, 기독교 신자들을 지속적으로 각성시키는 것이었다. 고양이와 쥐는 선악을 표현하기에 최적의 소재였다. 뚱뚱한 쥐는 검은색으로 칠해서 한층 더 부정적으로 보이게 했고, 날씬한 고양이는 금색으로 채색해 긍정적인 이미지를 강화했다. 고양이의 영광은 쥐에게 크게 기대었다.

자세히 살펴보면, 고양이의 전체적인 생김새는 회색의 몸, 삼각형 귀와 줄무늬 꼬리 등으로 인해 야생동물이나 가축보다는 큰 쥐에 가깝다. 왜 이렇게 비현실적으로 묘사했을까? 그림의 내용을 중요시했던 까닭에 대상의 사실성에 큰 관심을 두지 않았던 탓도 있지만, 당시 사람들의 인식 속에서 고양이와 쥐는 짝을 이루었기 때문에, 인식의 연관성이 형체의 유사성으로 이어졌을 가능성이 크다.

유용한 고양이

채색사본은 중세의 대표적인 예술작품으로 수사본手寫本에서 글의 윗부분, 단락과 단락 사이를 채우는 그림 또는 삽화(페이지를 가득 채우는 세밀화)를 가리킨다. 채색 작업 및 채색사본의 복사 작업

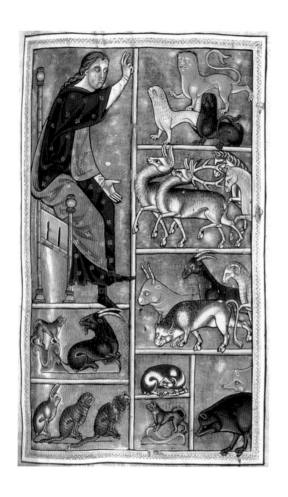

고양이는 발소리를 내지 않고 조용히 움직이며,
잠에서 즉각적으로 깨어나고, 노래 실력도 탁월해서
수도사들이 동질감을 느끼며 좋아했다.

「동물들에게 이름을 지어주는 아담」, 중세 채색필사본 「애버딘 동물우화집」에 수록, 12세기경, 스코틀랜드 애버딘대학교도서관

은 주로 수도원 기록실에서 이뤄졌으며, 필경사와 필사생, 수도사들이 담당했다.

12세기 영국에서 완성된 이 채색사본은 하느님의 명령에 따라 자기보다 앞서 만들어진 동물들에게 아담이 이름을 부여하는 장면을 담고 있다. 아담을 중심으로, 신의 세계에서 각자 맡은 역할에 따라 아홉 개의 칸에 짐승들이 나뉘어 있다. 오른쪽 상단에는 사자, 표범, 퓨마 등 커다란 고양잇과 동물들이 있고, 그 아래로 야생동물과 인간이 교통수단으로 사용하던 말과 황소 등이 보인다. 돼지와 양, 염소 같은 가축들, 개와 고양이가 가장 아래 칸을 차지하고 있다. 발을 모으고, 조심스레 순서를 기다리는 검은 줄무늬 회색 고양이 두 마리가 귀를 쫑긋 세운 토끼와 같은 칸에 있다. 구분의 중요 기준은 아담으로 대표되는 인간에게 각 동물이 얼마나 필요하고 효용이 있느냐였다. 토끼는 사람에게 고기를 제공하는 가장 작은 동물이고, 돼지와 양, 염소는 고기는 물론 젖과 털을 제공한다. 인간을 편리하게 하는 교통수단이자 육체노동을 덜어주는 농기구 역할의 말과 소, 그리고 인간에게는 위협적이지만 자연의 질서를 유지하는 데 필요한 사자 등으로 나뉘어 있다.

여기서 고양이는 토끼와 같은 칸에 있으니, 토끼의 필요성만큼 고양이도 인간에게 유용하다고 판단된 셈이다. 그 유용성은 인간의 곡식창고를 축내는 쥐의 포식자로서의 역할에 있다. 이 사본의

고양이가 눈길을 끄는 이유는, 자신의 칸 밖으로 고개를 살짝 내밀어 눈동자를 반짝이며 감출 수 없는 호기심을 드러내기 때문이다. 혹시 맞은편의 개를 노려보는 중일까. 사본을 그린 이는 호기심 강한 고양이의 특징을 잘 포착해냈다.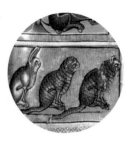

　곰곰이 생각해보면, 이렇게 인간과 관련이 깊은 동물인 고양이에 대해 구약성경에 단 한마디도 적혀 있지 않은 점은 놀랍다. 제2정전 중 『바루크Baruch의 서』에 딱 한 번(6:21-22) 지나치듯 언급되었을 뿐이다. 왜 성경에서 고양이가 철저하게 배제됐을까?

　기독교를 형성한 이스라엘 민족의 역사에서 그 이유를 찾자면, 이집트에서 혹독한 강제 노동을 했던 이스라엘인들의 입장에서는 신으로 숭배받으며 인간보다 좋은 대접을 받던 고양이가 좋았을리 없다. 그래서 이집트에서 탈출한 뒤에도 고양이를 아예 입에 담지 않았을 가능성이 크다. 그들에게 고양이는 곧 이집트에서의 혹독한 고난과 수난을 연상시키는 존재였을 테니 말이다. 이는 18세기 유럽 노동자 계층이 귀족과 부르주아들이 키우던 고양이를 증오했던 사실과도 일맥상통한다.

나쁜 고양이

인간은 쥐를 경멸하고 부정적으로 간주한다. 그런 쥐를 잡아주는 고양이는 왜 나쁜 동물로 보게 되었을까?

평소에는 사랑스러운 고양이가 쥐를 잡을 때는 무자비한 야생동물로 돌변한다. 사냥의 무기인 날카로운 발톱이 부드러운 털에 숨겨져 있어 언제 공격성을 드러낼지 예측할 수 없기에 사람들은 고양이를 신뢰 못할 동물로 여기게 되었고, 고양이가 위선적이라는 시선까지 생겨났다. 만약 고양이가 전투 상태로 재빨리 돌변하지 못하면 쥐를 잡을 수 없고, 쥐사냥꾼으로서 고양이의 긍정적인 이미지는 만들어질 수 없었을 것이다. 고양이의 긍정·부정의 이미지는 결국 같은 뿌리에서 비롯한다. 따라서 고양이보다 그것을 바라보는 인간의 시선이 근본적인 원인이다.

인간은 쥐를 싫어한다. 고양이는 쥐를 잡는다. 인간은, 인간이 싫어하는 쥐를 잡는 고양이가 필요하면서도 동시에 인간보다 강한 존재(로 보이)니 고양이가 두렵다. 두려움을 잊기 위해 인간의 심리는 숭배와 거부라는 정반대의 방향으로 흘러간다. 바스테트로 숭배하는 한편, 고양이는 위선적이라며 거부하기도 한다. 거부만으로 두려움을 말끔히 없앨 수 없어서 인간은 고양이를 비윤리적인 동물이라고 몰아세웠다. 두려워서 싫다고 말하는 것은 나약함의 방증이나, 비윤리

히로니뮈스 보스, 「쾌락의 정원」(부분), 패널에 유채, 1480~1505년, 마드리드 프라도국립미술관

적이어서 싫다고 말하는 것은 떳떳하기 때문이다. 이런 심리가 기독교의 마녀사냥과 만나면서 고양이의 암흑기는 본격화됐다.

교회의 권위를 지키기 위해 물불을 가리지 않았던 교황 그레고리우스 9세는 악마를 숭배하는 이단자들을 뿌리 뽑기 위해 대단히 노력했다. 특히 1233년 고양이는 악마의 분신이니 무조건 죽이고, 키우는 사람도 처벌할 수 있다는 칙서를 발표했다. 1484년 교황 인노켄티우스 8세도 고양이가 악마와 계약을 맺은 이교도 동물이라고 선언했다. 15세기부터 시작된 마녀사냥은 마녀를 수행하는 존재로 각인된 고양이에게도 대단히 불행한 결과를 가져왔다. 17세기 말까지 헤아릴 수 없이 많은 고양이들이 피고석에 끌려오거나, 산 채로 불태워지거나, 강에 던져졌다.

교회의 마녀사냥은 교회의 권위를 강화시키기에 절묘한 결정이었다. 왜? 교회가 기독교적 세계관을 사람들에게 강요할수록 그에 대한 의구심과 반발감도 커지기 마련이나, 그것을 교회에 정면으로 드러낼 수 없었다. 안전하게 표출할 대상이 필요했고, 거기에서 마녀가 만들어졌다. 합리적인 의심은 신과 마녀, 믿음과 불신, 정통과 이교도 등의 이분법 사이에서 설 자리를 잃었다.

마녀가 잔인할수록 신의 자비로움도 커진다. 신의 위대함을 긍정하기 위해서라도 악마와 마녀는 반드시 존재해야 했다. 그로 인한 두려움에서 벗어나기 위해 사람들은 십자가 앞에 모여 기도하고,

무고한 사람과 동물을 산 채로 불태웠다. 마녀를 판 가름할 수 있는 권위를 지닌 교회의 힘은 더욱 막 강해졌다. 교회는 자신들의 모순을 감추기 위해 마 녀를 만들었고, 마녀를 재판하기 위해 다시금 교회가 필요했다.

중세에 모든 지역에서 고양이는 탄압 대상이었을까? 역사 는 그리 단순하지 않다. 마녀사냥으로 수십만 마리의 고양이가 죽임 을 당할 때에도, 로마 가톨릭이 지배하던 서유럽 도시 지역을 벗어나 면 고양이들은 여전히 부드러운 침대, 우유와 고기 조각으로 대접을 받으며 편안히 살았다.

노는 고양이

집 안에 들어와 살면서 고양이는 사냥할 일이 거의 없어졌 다. 그래도 영역을 표시하느라 집 안을 어슬렁거리고, 발톱을 날카롭 게 하기 위해 나무토막이나 카펫 등에 대고 긁었을 것이다. 그러다가 실밥이 풀려 빠져 나오자 고양이는 본능에 따라 쥐꼬리를 공격하듯 잡으려 했을 것이다. 그 모습을 본 부인들이 고양이와 놀아주기 시작 하지 않았을까? 그러면서 쥐꼬리를 닮은 실, 공, 쿠션이나 옷에 장식

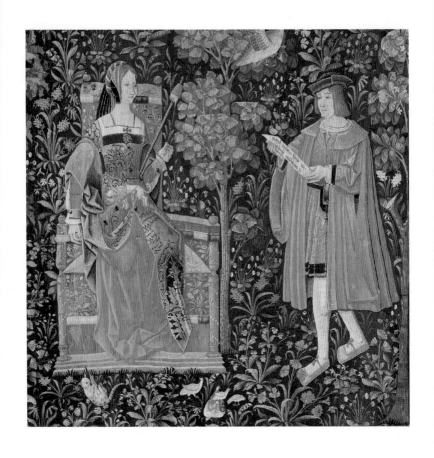

타피스리는 벽의 찬 기운을 막는 바람막이이자,
벽면과 기둥 등을 꾸미는 실내 장식물이었다.

으로 달린 술, 리본, 새의 깃털 등이 훌륭한 놀이도구가 되었을 것이다. 귀족 부인과 젊은 남자(기사)가 등장하는 고딕풍의 궁정 연애 장면이 수놓인 타피스리tapisserie* 에서도, 고양이는 귀부인이 깃봉에서 풀어 낸 실에 매달려 두 발을 모으고 날아가는 듯한 자세로 놀고 있다. 목표는 아마도 고양이의 시선이 향하고 있는 새들 아닐까. 이 장면을 지켜보는 이가 있으니, 바로 귀부인의 무릎에 앉아 있는 개다. 줄타기 하는 고양이를 '너, 뭐해? 그게 재밌어?'라는 표정 으로 멀뚱히 보고 있는데, 그 시선과 표정에서 호기심과 부러움이 동 시에 느껴진다.

노는 고양이에서 확인할 수 있듯이, 고양이는 실용적인 목 적에서 기르던 가축에서 보살핌의 대상으로 점차 자리를 잡아 갔다. 더 이상 집 밖에서 쥐나 새를 잡지 않고 주인이 주는 먹이를 주로 먹 게 되었다. 사냥할 필요가 없어지면 사냥 충동이 자연스럽게 사그라 지는 게 보통의 진화 법칙인데, 고양이는 이전 시대와 다를 바 없이 행 동했다.

• 여러 가지 색실로 그림을 짜 넣은 직물로서, 서구에서는 13~14세기에 성당과 성관의 벽면이나 기둥 사이를 장식하기 위한 건축 장식으로 등장했다. 영어로는 태피스트리tapestry라고 한다.

영국의 저명한 동물행태학자인 데스먼드 모리스가 쓴 『털 없는 원숭이』에 따르면, 고등 육식동물은 먹이를 찾는 행동과 먹는 행동을 구별한다. 사냥으로 생존해야 하는 육식동물이 사냥에 나서서 성공하고 먹기까지 시간이 너무 오래 걸리고 힘이 들기 때문에, 사냥은 목표물을 죽이는 행위로써 보상받아야 했다. 특히 고양이나 호랑이 등 고양잇과 동물의 경우, 이 과정은 더욱 세분화되어 있다. 먹이를 잡아서 죽이고, 먹을 준비를 하고, 먹는 행위는 각각 별개의 동기부여 체제를 가지고 있다. 여기서 하나의 과정이 충족되더라도 다른 욕구들이 저절로 해결되지는 않는다. 각각의 행위는 그 자체가 목적이기 때문이다. 따라서 인간이 주는 사료는 고양이에게 먹는 행위의 욕구만을 충족시킬 뿐이다. 집 고양이는 나머지 욕구(사냥)들을 놀이를 통해서 해결한다. 그런 놀이는 남자보다는 여자와 아이의 몫이었다.

중세미술 속 개와 고양이

개와 고양이는 앙숙 관계의 대명사다. 둘의 행동 언어가 서로에게 의도와 다르게 해석되기 때문이다. 예를 들어, 개가 꼬리를 흔들면 반갑다는 뜻이지만 고양이에게는 상대를 위협 혹은 공격하려는 의사 표시다. 놀자는 뜻으로 개는 앞다리를 굽히는 반면, 고양이는 공

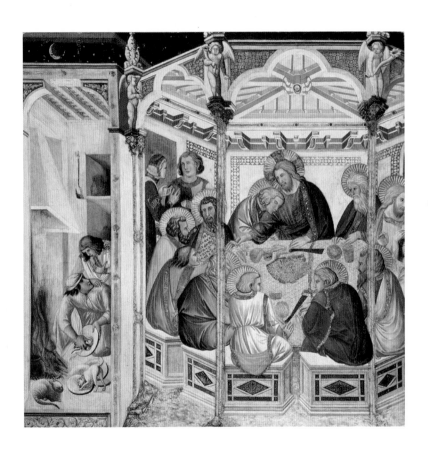

사회가 닫혀 있을 때, 그림도 답답하다.
풍경은 납작하게 압축되어 비현실적이다.

피에트로 로렌체티, 「최후의 만찬」, 프레스코, 1315~19년, 이탈리아 산 프란체스코 성당 바실리카 하단

격 직전에 그런 자세를 취한다. 그렇다고 개와 고양이가 만날 때마다 으르렁대지는 않는다. 같이 키우면, 서로의 언어를 흉내 내면서 배운다. 개가 고양이처럼 마당을 수색하고, 고양이는 개처럼 외출 후 귀가한 가족들을 반갑게 맞이한다. 개와 고양이는 대표적인 집동물이라 함께 등장하는 작품이 꽤 많은데, 이를 통해 중세미술의 특징도 살펴볼 수 있다.

「최후의 만찬」은 예수가 십자가형에 처해지기 직전 제자들과 가졌던 마지막 식사 장면이 소재다. 여기서 유다는 예수를 배신하고, 예수는 인간을 구원하기 위해 자신을 희생한다. 피에트로 로렌체티 Pietro Lorenzetti, 1280?~1348는 화면 왼쪽에 하인들이 담아준 남은 음식을 게걸스럽게 핥아 먹는 개, 불가에 몸을 웅크리고 앉아 온기를 즐기는 고양이를 그려 넣었다. 개와 고양이는 각자에게 가장 중요한 것을 취하며 옆방의 긴박한 상황과 대조적으로 평화롭게 공존하고 있다.

여기서 고양이와 개는 불필요한 요소처럼 보인다. 하지만 그들이 없었다면, 그림은 현실성을 갖기 힘들었을 것이다. 고양이와 개는 최후의 만찬이 신화 속 사건이 아니라 현실에서 일어난 일임을 증명하는 역할을 한다. 그래서 개는 먹고 고양이는 졸고 있는, 가장 전형적인 모습으로 등장한다.

개와 고양이가 자리한 칙칙한 톤의 속세는 견고한 벽 너머의 성스러운 공간에서 차단되어 있다. 둘로 나뉜 공간은 가까이 맞닿아 있으면서 서로 통하기는 어렵다. 두 공간을 연결하는 젊은이들은 먹다 남은 성스러운 음식은 개에게 주지 말라는 복음을 거역하고 있다. 성과 속의 견고한 벽을 통과하기 위해서 인간은 죄를 지어야만 하는 걸까? 종교는 이렇듯 그림의 내용뿐만 아니라 구도에까지 영향력을 강하게 드리우고 있다.

15세기 플랑드르 지역을 대표하는 화가 얀 반에이크Jan van Eyck, 1390?~1441의 작품 「세례 요한의 탄생」은 가정집 내부를 아주 세세하게 묘사함으로써 당시 생활상을 생생하게 재현해내고 있다. 사실 나는 이 그림의 딱 떨어지는 내용보다 딱 떨어지지 않는 스타일에 더욱 끌린다. 반에이크는 중세 말에서 르네상스로 옮겨가던 역사의 전환점, 낡은 것과 새로운 것, 지는 것과 떠오르는 것, 성스러운 것과 속된 것이 혼동되고 겹치던 당시 시대의 복합적인 양상을 담아내고 있다.

고딕 양식은 12세기 말 프랑스 북부에서 발생해서 르네상스 초기까지 유행했다. 유한한 인간이 무한한 신의 세계를 가시화할 수 없기 때문에 인간은 제 능력으로 표현할 수 있는 것만 충실히 표현하고자 했다. 기독교가 여전히 지배적인 사상이었지만 작품에 인간적, 감정적인 요소가 강하게 반영되었다. 예수나 성모의 얼굴에 예전에는 상상도 하지 못했던 고통과 슬픔의 표정을 묘사했다. 사후의 구

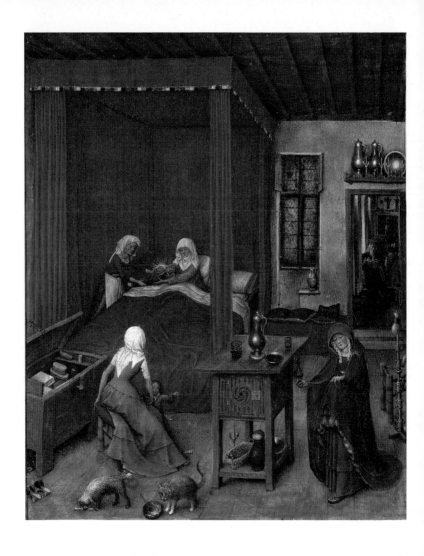

풍부한 색조와 명암의 자연스러운 처리는

새로운 시대가 시작되었음을 알려준다.

안 반에이크, 「세례 요한의 탄생」, 「토리노-밀라노 기도서」 채색사본의 일부, 28×19cm, 1422~24년, 토리노 시립미술관

원보다 현세의 중요성을 강조한 신교로 인해 그림에 대한 화가들의 관점도 점차 달라졌다. 눈에 보이는 대로 그리기 위해서 원근법, 해부학적 인체 묘사와 형태 등에 관심을 쏟았다. 이것은 중세를 지배한 세계관과는 정반대였고, 새로운 시대를 여는 초석이 되었다. 「세례 요한의 탄생」에서는 아직 도식적인 느낌이 감도는 인물과 의상에서 끝나지 않은 중세의 화풍(후기 고딕)이 보이고, 옷의 주름까지 세밀하게 기록하는 부분에서는 르네상스 정신이 느껴진다. 겹친 두 화풍은 서로를 밀어내지 않고 반에이크의 방식으로 아슬아슬하게 조화를 이루고 있다.

바닥에 떨어진 뼈를 물고 있는 개, 밥그릇 앞에 몸을 웅크리고 무언가를 경계하는 듯한 고양이와 '세례 요한의 탄생'이라는 그림 내용의 연결성을 찾기는 어렵다. 하지만 그들로 인해 후대의 우리는 15세기 초 플랑드르 지방의 일상생활 속으로 들어가는 기분이다. 그 결과, 이 그림은 인간에게 가르침을 주고 신앙심을 고취시키려는 종교화라기보다는 가정집에서 벌어졌을 법한 장면을 생동감 있게 포착한 풍속화에 가까워졌다.

고대 이집트의 예술작품에서 고양이는 자주 모습을 보이지만 그것은 '고양이'라는 일반명사로서일 뿐 개체화된 특정 고양이는

언급되지 않는다. 그림 속에서 한 마리의 고양이는 모든 고양이를 대표했고, 인간의 목적에 의해 철저히 타자화 되었다. 인간은 고양이에 대해 그 이상의 관심을 두지 않았기 때문이다. 사람들은 관념의 고양이를 기록했다. 현실의 고양이는 다르다. 고양이는 먹고 놀고 잔다. 그림 속에서 신나게 노는 고양이의 등장은 그래서 반갑다.

중세가 저물게 된 결정적인 계기는 무엇이었을까? 그것은 기독교 내부에서 비롯되었다. 9세기 말부터 13세기 말까지 벌어진 유럽의 십자군 원정은 정치적으로는 실패했지만, 활발한 동방 무역을 불러왔다. 이를 통해 베네치아와 피렌체 등에서 무역과 금융 사업을 통해 막대한 부를 쌓은 시민계급이 등장했다. 그들은 귀족과 종교인들과는 전혀 다른, 그들만의 새로운 도시문화를 만들어냈다. 예술의 자유로움을 적극 옹호한 그들의 성향 덕분에 예술가들은 더 이상 교회나 궁정에 의존하지 않고 적극적으로 새로운 종류의 작품을 자유롭게 창작할 수 있었다. 르네상스가 파도처럼 힘차게 밀려와 유럽을 물들였다.

3

고양이는
고양이다

르네상스

구름이가 집에 있으니, 가족이 생긴 기분이었다. 아침에 일어나면 먼저 구름이가 어디에서 자고 있는지 확인하고 가만히 다가가 쓰다듬었다. 고양이지만 좀 둔한 탓에 내 손이 머리에 닿아야 화들짝 놀라며 깼다. 놀란 것이 민망한지 갑자기 제 키의 세 배는 될 정도 몸을 늘려 크게 기지개를 켠 다음, 앞발을 핥아 얼굴을 닦는 듯하더니 다른 쪽으로 가서 다시 눕는다. 내 손이나 발에 머리를 한두 번 쿵쿵 부딪쳐 주는 날은 왠지 운이 무척 좋을 것 같은 예감이 든다. 슈퍼마켓에서 고양이 사료의 영양분을 꼼꼼히 비교할 때, 스마트폰 안에 저장된 구름이 사진들을 보며 웃고 있을 때, 외출하고 돌아오면 자다 깬 듯 어슬렁어슬렁 다가와 몸을 비빌 때, 구름이는 함께 밥을 먹는 내 식구였다. 고양이 한 마리 늘었을 뿐인데, 집은 온기로 가득 찼다. 털이 끝없이 날려서 하루에도 여러 번 청소하느라 힘은 들었지만, 모든 사랑에는 대가가 따르는 법이다.

이제 나의 집은 '우리 집'이 되었다. 구름이를 만나기 전, 어릴 적 오랫동안 키웠던 개에 대한 의리를 지키느라 고양이에겐 눈길조차 주지 않던 나였지만, 실은 고양이의 매력을 알 계기가 필요했을 뿐이었다. '태양왕' 루이 14세가 베네치아 시에서 앙고라 고양이 한 마리를 선물받은 후, 고양이 혐오가에서 애호가로 변신했다는 이야기에 나는 박수치며 공감했다.

고양이의 매력에 빠져 어쩔 줄 몰라 하고, 고양이가 주는 즐거움에 물든 건 나와 루이 14세뿐만이 아니었다. 16세기 말에 르네상스가 본격화 되면서 사람들은 중세와 달리 인간의 개성을 중요시하게 됐고, 다른 동물에게서는 찾을 수 없는 고양이만의 특성을 긍정적으로 평가하게 됐다. 고양이의 연관 검색어가 쥐에서 다른 무엇으로 확대된 셈이랄까. 그 '무엇(들)'은 르네상스 고양이의 새로운 역할이자 상징이 되었다. 그것은 종교화 속 고양이를 통해 알 수 있다.

성가족과 고양이

드디어 그림 제목에도 고양이가 당당히 등장했다. 인간과 어울려 살기 시작한 고양이 역사에서 주목할 만한 일이다. 주연은 아니지만, 제목에 이름을 넣을 만큼 고양이가 보편적으로 길러졌으며, '성가족→신성함→고양이'로 연결되면서 자연스럽게 성가족의 일원으로서 아주 긍정적인 이미지를 갖게 됐다. 페데리코 바로치Federico Barocci, 1526~1612의 그림에서 아버지(성 요셉), 어머니(성모마리아), 젖을 물고 있는 예수와 그리스도의 수난을 상징하는 오색방울새를 손에 쥐고 있는 세례자 요한까지, 모두 백인에 금발 머리여서 고양이도 흰털에 금색 얼룩무늬로 통일감을 주었다. 호기심이 잔뜩 발동해 앞발을 쫑긋 들고 선 귀여운 포즈에서 고양이에 대한 화가의 깊은 애정이 느껴진다. 그렇다면 가족 구성원으로서 고양이는 무슨 일을 할까?

내가 구름이를 돌보는 가장이라면, 구름이는 나의 무엇일까? '캣맘' '캣대디'라는 말처럼, 구름이는 상징적으로 내 '아이'일까? 아니면 함께 놀기도 하고 나의 짜증을 받아주는 친구? 그것도 아니면 나와 함께 자기도 하니까 연인? 때로는 내가 열심히 글을 쓰는지 감시하는 편집자이기도 하고, 기묘한 포즈로 나를 웃게 만드는 개그맨이자, 과도한 도전과 모험으로 다칠까 걱정시키는 말썽쟁이일 때도 있는데…… 이 많은 역할을 담당하는 구름이는 정녕 나의 무엇이란

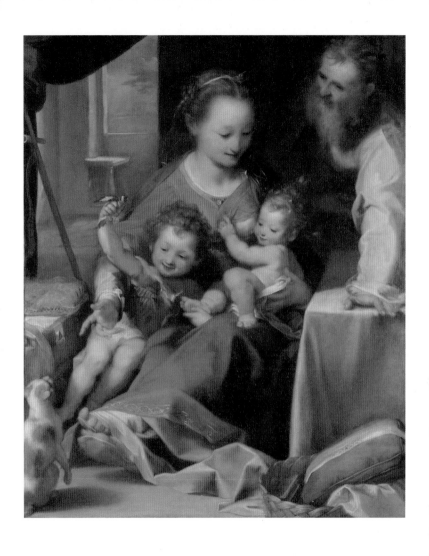

고양이는 친밀감으로
가족 구성원을 하나로 묶는다.

페데리코 바로치, 「성가족과 고양이」, 캔버스에 유채, 112.7×92.7cm, 1575년경, 런던 내셔널갤러리

말인가?

　　책상 위 서랍장에 올라가 나를 지켜보며 졸고 있던 구름이가 작업 중인 내게 느릿느릿 다가온다. 손을 내밀어 쓰다듬으려니, 자연스럽게 피한 후 노트북 자판 위에 슬그머니 자리 잡고 앉아 꼬리로 탁탁 바닥을 친다. 좀 쉬었다 하라는 뜻? 그렇다면, 너는 나의 알람시계?

　　고양이는 가족 곁에 있었고, 덕분에 가족 구성원들은 친밀함의 온기 속에서 하나로 묶였다. 내가 구름이와 함께 있을 때 느끼는 따뜻한 충만감도 이와 같을 것이다. 있으면 신경 쓰이고 없으면 걱정되는 존재가 가족이다. 그러니 분명 구름이는 나의 가족이다.

레오나르도의 고양이가 알려주는
르네상스 정신

　　르네상스의 핵심적 특징은 신앙과 지식의 분리에 있다. 신앙에 갇혀 있던 지식은 지식 그 자체로 자리를 잡아갔다. 고양이도 사실 그대로 바라보니 더 이상 신도 악마도 아니었다. 르네상스인들은 고양이를 있는 그대로 치밀하게 관찰하여 책과 백과사전 등에 특징들을 기록했다. 또한 화가·예술가·지식인 들이 적극적으로 고양이의

개성을 찾고 표현하면서 고양이의 새로운 이미지가 널리 퍼졌다. 선원들이 고양이의 지위를 향상시키는 데 큰 역할을 했다면, 고양이의 사회적 위신은 예술가들이 높여줬다. 르네상스의 거장 레오나르도 다 빈치Leonardo da Vinci, 1452~1519의 스케치들 속에 그러한 점이 잘 드러나 있다.

레오나르도는 르네상스를 대표하는 인물이다. 그가 교황과 왕보다 큰 권력을 가졌었다거나 세속적으로 성공했었기 때문이 아니다. 르네상스라는 시대의 정신을 가장 잘 보여주기 때문이다. 르네상스의 핵심은 인간 중심의 세계관과 그것을 구현하기 위한 과학적인 방법론에 있는데, 레오나르도는 그림·조각·건축·발명·해부 등 인간과 관련된 거의 모든 분야에 관심을 기울였고, 성실한 연구를 통해 호기심의 해결 과정을 기록했다.

출생의 불행이 성공의 행운을 불렀다. 그는 공증인의 서자로 태어났기에 철학, 예술(기술), 과학 등으로 철저하게 구분된 분야를 정식 교육을 통해 배울 수 없었다. 사회 주류에서 벗어나 있었기에 중세의 경직된 사고방식과 가치판단에서 자유로웠다. 베로키오의 도제로 일하면서 회화와 건축, 해부학과 과학, 전쟁과 물리학, 감정과 생리학 등 다방면에서 자유롭게 탐구했다. 한 분야에서 수확한 결과물은 다른 분야에서 유용하게 쓰였고, 그것은 놀라운 결과를 만들어냈다.

레오나르도는 미술에 과학을 적극적으로 도입했다. 공간 속

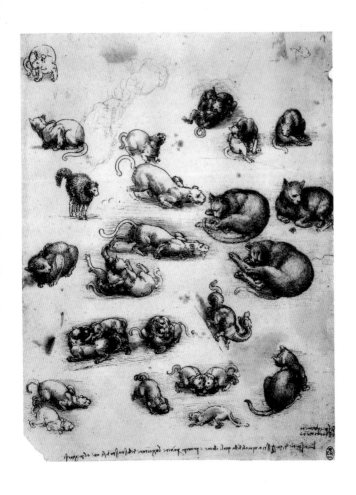

자연은 자연으로 있으나, 인간이 자연을 작게 나누어 그 테두리에 가뒀다.

레오나르도는 새로운 방식으로 세상을 보려 했다.

레오나르도 다 빈치, 「고양이, 용 그리고 다른 동물 연습」, 종이에 분필 드로잉, 27×21cm, 1513~15년, 윈저성왕립도서관

에 인물을 자연스럽게 배치하기 위해 원근법에 근거해 스케치를 했고, 이를 확대하여 패널에 옮긴 후 그 위에 비례에 맞게 인물을 그렸다. 원근법과 비례는 기하학, 광학 등의 과학적인 지식이 없으면 이뤄내기 힘들다. 인간의 눈에 보이는 걸 보이는 대로 캔버스에 구현해내려면 윤곽선·그림자·음영이 중요했다. 사람을 사람답게 그리려면 인체의 뼈와 근육 구조도 알아야 했는데, 당시에는 종교적인 이유로 시체에 손을 대는 행위가 금기시됐다. 레오나르도는 아랑곳하지 않았다. 르네상스 정신을 가장 잘 드러낸 것으로 꼽히는 「인체 해부도」와 「황금 비례도」 「모나리자」 등은 우연한 성과물이 아니다.

고양이의 생김새를 관찰한 그림에서도 그의 특징이 확인된다. 고양이의 다양한 동작들을 치밀하게 기록했고, 그걸 통해 고양이가 무엇인지, 과연 고양이로 불리는 이 동물은 무엇으로 이루어졌는지 등 본질을 탐구하려는 과학적인 태도가 느껴진다. 시계를 분해한다고 시간이 무엇인지 알 수 없지만 그것이 시간의 본질에 다가가는 계기는 될 수 있다. 레오나르도는 이 스케치를 통해 '나는 고양이를 고양이로서 보고 대하겠다. 이를 위해 우선 고양이가 무엇인지 알아야겠다'라고 선언하는 듯하다.

눈에 보이는 것은 보이는 대로 그리고, 고양이는 고양이로 대한다. 이것이 르네상스적 사고방식이다. "고양잇과 동물 중 가장 작은 것은 명작이다"라며 고양이를 사랑했던 레오나르도는 여러 장의

고양이 스케치를 남겼다. 그림을 유심히 보면 재밌는 점을 발견할 수 있다. 여러 포즈의 고양이들 사이에 작은 용 한 마리가 그려져 있다. 용은 서양에서 악마와 연결되는 가장 대표적인 상상 속 동물이다. 그러니까 레오나르도의 머릿속에서 '고양이→악마→용'의 연상작용이 일어났던 것 같다. 형태의 유사함은 행태의 유사함을 담보하지 않는다. 비슷하게 생겼다고 비슷한 행동을 하리라는 예상은 그렇게 믿고 싶은 인간 심리의 발현이다. 레오나르도는 아마도 그런 사실까지 이 그림으로 기록하고 싶었던 것일까?

고양이는 언제나, 호기심

중세 고양이들은 도무지 고양이 같지가 않다. 생긴 건 분명 고양이인데 고양이 느낌이 나질 않는다. 고양이 형상만 띠었지 특징이 제대로 묘사되지 않아서다. 하지만 르네상스 고양이는 구름이를 보는 것 같다. 관념의 고양이를 버리고, 현실의 고양이를 그렸기 때문이다.

인간과 같이 살기 시작했다고 해서 모든 고양이가 집 안에

서 살았던 것은 아니다. 야생 본능을 간직한 길고양이들은 도시의 부랑자처럼 거리를 어슬렁거리며 떠돌았다. 집 밖에서 쥐나 작은 동물들을 사냥하며 사는 길고양이들이 많았던 베네치아에서, 베로네세와 틴토레토 같은 화가들은 고양이를 야생 포식자로 자주 묘사했다. 주변 상황에 상관없이 고집스레 제 욕망에 충실할 때, 고양이는 특히 매력적이다. 예술가들은 유난히 이런 고양이의 독자성과 비타협적인 성격을 좋아했다.

「카나의 혼례」를 그린 파올로 베로네세Paolo Veronese, 1528~88는 최고의 색채감각을 자랑하는 당대의 컬러리스트였다. 초대형 사이즈, 일등품 물감, 최대한 많은 등장인물(티치아노, 틴토레토, 베로네세를 포함해 총 300여 명 등장) 등이 베네딕트회 수도사들이 베로네세에게 「카나의 혼례」을 의뢰할 때 요구했던 사항들이다. 이 작품은 신약성서에서 예수가 물을 와인으로 바꾸는 첫 번째 기적을 행하는 장면을 담고 있다. 파리 루브르박물관에서 여러 번 직접 보았는데, 한쪽 벽면을 차지하는 세로 6.7미터, 가로 9.9미터의 압도적인 크기에도 불구하고(혹은 그 때문에?) 고양이를 본 기억이 없다. 있는 줄 몰랐기 때문에 처음 발견하고 놀랐다. 놀라움은 회색 줄무늬 고양이의 자세를 보고 즐거움으로 바뀌었다. 저기 저렇게 놓고 있는 고양이는 후세의 관람객들에게 성경의 신화적 내용과 16세기 이탈리아에서 이뤄진 결혼식의 분주한 분위기를 좀 더 현실적으로 느끼게 만든다. 요즘 결혼식이 열

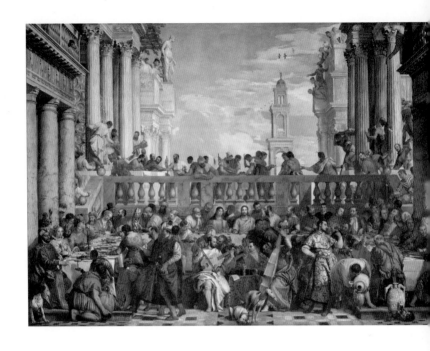

베로네세는 예수에 집중하지 않는다.

베네치아에서는 성경의 가르침보다 세속의 풍요가 중요하다.

파올로 베로네세, 「카나의 혼례」, 캔버스에 유채, 677×994cm, 1563년, 파리 루브르박물관

려도 분명 동네 고양이 중 한 마리 정도는 저기서 저렇게 놀 듯하다.

아직까지 고양이를 찾지 못한 분들을 위한 힌트: 물이 포도 주로 바뀌는 기적이 행해지는 곳을 주목하라. 우리의 주인공은 제자리를 아는 법이다.

누가복음에 나오는, 부활했지만 신분을 숨겼던 예수가 처음으로 그 사실을 제자들에게 밝히는 순간을 담은 「에마우스 집의 만찬」에서, 고양이와 개는 곁에 있는 제자들의 심리를 나타내는 듯하다. 고양이는 테이블에서 음식이 떨어지면 곧바로 낚아채려는 태세고, 바닥에 납작 엎드린 개는 주인이 불러주길 기다린다. 고양이는 제 욕망에 충실하고, 개는 주인의 명령에 충성한다. 이렇게 보면 개와 비교하며 고양이를 배신이나 갈등의 상징으로, 개를 충성심의 상징으로 받아들이는 이유도 납득이 간다. 하지만 종교적인 주제를 지나치게 엄격한 표현양식에 맞춰 그리던 당시 경향에 반발해 자유로운 분위기의 종교화를 그렸던 자코포 바사노Jacopo Bassano, 1510~92의 개성에 기대어, 나는 그림을 다르게 읽어본다.

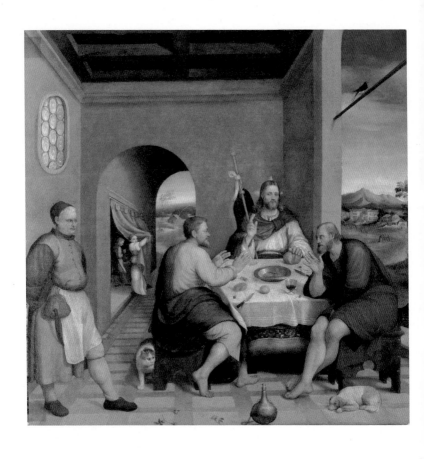

자코포 바사노, 「에마우스 집의 만찬」, 캔버스에 유채, 235×250cm, 1537년, 파두아 시타델라성당

종교적인 주제에 현실성을 부여하기 위해 고양이가 개에게 장난을 걸려고 타이밍을 살피는 장면을 그린 것이 아닐까? 호기심 많고 겁 없는 고양이가, 자신과 몸집이 비슷한 개와 한 번 붙어볼 만하다고 여기는 듯하다. 중요한 점은 예수가 부활했든 말든 고양이에겐 중요하지 않다는 것이다. 고양이의 관심은 오로지 개를 향해 있다. 종교화에 등장한 고양이는 변치 않는 본능을 유감없이 발휘해 성경 속 사건들이 우리가 발 딛고 사는 현실에서 벌어진 일이었음을 강하게 환기시킨다. 그러니 고양이는 이 그림에 생동감을 부여하는 최고의 배우다. 르네상스 고양이의 주요 역할은 더 있다. 고양이는 명상을 자극하며 자유와 평화, 독립과 미스터리를 상징했고, 학문을 사랑하는 현자의 동반자이기도 했다.

현자의 친구

답답한 공간 속에 성 제롬이 갇혀 있는 듯 보이지만, 그를 중심으로 양쪽 창문 바깥으로 저 멀리 정원과 산을 배치함으로써 넓고 멀리 열려 있는 공간을 만들었다.

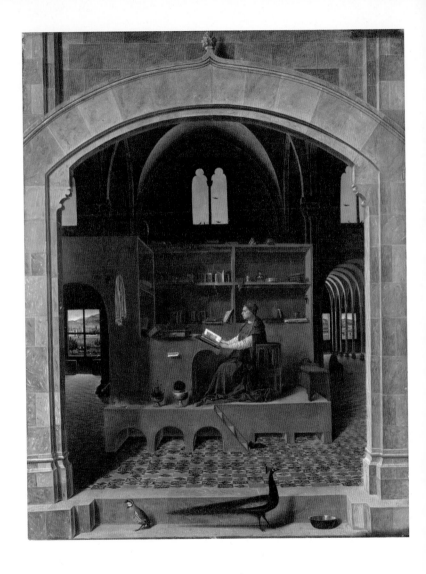

사회가 열리니, 그림도 시원하다.
원근감이 생생한 풍경은 현실적이다.

안토넬로 다 메시나, 「연구 중인 성 제롬」, 석회에 유채, 45.7×36.2cm, 1475년경, 런던 내셔널갤러리

원근법이 구현된 그림에 다양한 동물이 등장한다. 전경인 문턱에 새 두 마리가 있고, 중경의 성 제롬은 책을 펼쳐 보고 있고, 오른쪽 뒤편으로는 성자의 상징인 사자가 어둠 속에서 걸어오고 있다. 저 멀리 고딕풍의 창문 문설주 사이로 날아가는 제비도 보인다. 그리고 성 제롬의 책상 근처에 화분 두 개를 지나 고양이가 다리를 포개고 앉아 있다. 서양미술사에서 하얀색으로 칠한 고양이는 이 그림에서 처음 등장한다. 어쩐지 그 흰색으로 인해 고양이만 그림에서 분리되어 비현실적으로 붕 떠 있는 듯하다. 살아 있는 고양이라기보다는 고양이의 영혼이 현현한 듯하다. 그도 그럴 것이 역사적으로 보자면 유럽에 아직 흰 고양이가 유입되기 전이어서 현실의 흰 고양이를 보고 그렸다고 하긴 어렵기 때문이다. 그러니까 화가가 그림을 완성한 후에 고양이를 그려 넣었는데, 옅은 색깔에 오래 지속되지 않는 물감으로 색을 칠한 탓에 시간이 지나면서 점점 색이 변해서 하얗게 됐을 가능성이 크다.

수도원에 많이 살았던 고양이는 이제 성직자나 철학가 등 지식인 곁에 자리 잡으면서 자연스럽게 지적인 이미지를 갖게 되었다. 그래서 몸집은 작지만, 이 흰 고양이의 존재감은 결코 작다고 할 수 없다. 여기서 드는 의문점. 고양이는 왜 성 제롬에게서 멀찍이 떨어져 앉

아 있을까? 이에 대한 그럴 듯한 답은 후대의 프랑스 문학가 테오필
고티에의 글에서 찾을 수 있다.

> 고양이와 우정을 맺긴 어렵다. 고양이는 철학하는 동물이다.
> 질서와 청결을 좋아하는 이들로, 얌전하고 침착하며 자기만의
> 습관을 갖고 있다. 다른 이에게 쉽게 마음을 주지 않는다. 만약
> 당신이 그럴 만하다고 판단되면, 고양이가 친구는 되어줄 것이
> 나 절대 당신의 노예는 되려 하지 않을 것이다.
>
> _테오필 고티에, 『친밀한 동물(Ménagerie intime)』에서

친구 사이에는 적당한 거리가 필요하고, 고양이는 그 거리
를 인간에게 맡기지 않고 스스로 정한다. 세상에서 떨어져 홀로 존재
할 수 있는 힘, 혼자이면서도 외로움에 제 몸을 허락하지 않는 힘은
지식인들이 닮고 싶은 모습이다.

고양이의 신비한 능력

서양미술사에서 중세까지 화가가 자신의 작품에 서명하는
일은 굉장히 드물었다. 그림 그리는 일이 예술적 행위보다는 기술 작

업이라는 인식이 보편적이었기 때문이다. 르네상스에 들어서면서 자의식이 높아진 화가들은 완성작에 서명을 했다. 그런 면에서, 이 그림은 다소 의문스럽다. 화가의 이름이 명시되지 않은 대신 '도소 도시에게 헌정되었다'라고 적혀 있어서. 도소 도시는 북부 이탈리아의 페라라 왕실의 공식 화가로서, 종교와 신화가 접목된 난해한 상징들이 가득한 그림으로 유명하다. 그가 이 그림을 그린 후 피치 못할 사정으로 제 이름을 숨겨야 했던 것일까? 아니면 그의 추종자 중 이름을 밝힐 수 없는 누군가가 그린 작품일까? 화가의 이름을 감추고 그렸어야 할 만큼 당시의 금기를 건드리고 있느냐 하면, 그렇지도 않다.

또 다른 모호한 점은 모델이 실제로 고양이와 개를 안고 있는지, 상상해서 그렸는지도 확실치 않다는 점이다. 답을 찾기 위해 그림을 집중해서 보자.

남자가 쓴 터번과 초록색 윗옷은 이국적이다. 기독교 문화가 강했던 유럽 지역에서 비잔틴과 이슬람의 오스만튀르크 제국의 문화가 지닌 낯섦은 신비로움과 동의어였다. 명암이 강하게 드리운 남자의 얼굴에서 풍기는 이국성은, 품 안 고양이와 개의 사실적인 모습과 부딪히면서 상징적인 느낌으로 우리를 이끈다.

그림이 제공하는 정보가 너무 빈약하지만, 답은 그림만이 갖고 있다. 그래서 나는 남자, 고양이, 개의 두상을 선으로 이어본다. 삼각형이 정확하게 그려진다. 다시 그들의 시선을 이어본다. 역시 삼

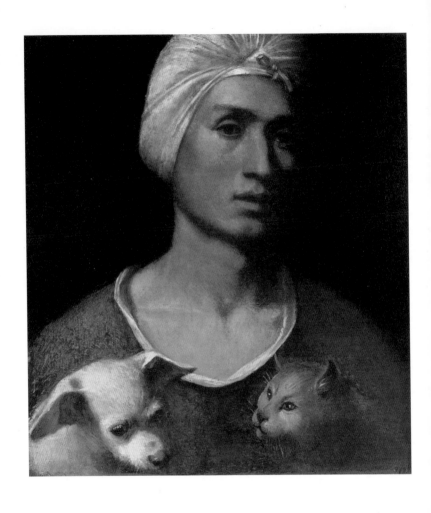

도소 도시 헌정, 「개와 고양이를 안고 있는 청년의 초상」, 패널에 유채, 28×24cm, 1520~30년경, 옥스퍼드 애슈몰린박물관

각형이 만들어진다. 삼각형의 꼭짓점에 위치한 시선의 방향은 비스듬한 정면(남자), 왼쪽 위(고양이), 오른쪽 아래(개)로 각기 다른 곳을 향한다. 분명 그리는 이의 의도가 반영된 것이다. 시선과 시간을 연결시켜 해석하면 정면은 지금 마주해야 할 '현재', 왼쪽 위는 하늘로 향하여 아직 오지 않은 '미래', 오른쪽 아래는 땅으로 향하여 이미 지나간 '과거'로 읽힌다. 즉, 현재를 바라보고 있는 남자는 미래와 과거를 모두 품 안에 안고 있다. 이는 과거의 경험을 통해 얻은 지식으로 현재를 살고, 살아낸 현재가 축적되어 다가올 미래를 살아갈 수 있는 지혜를 갖게 된다는 뜻이다. 이런 해석은 철학자들이 사랑하는 고양이는 지혜로움과 오만함으로, 개는 충직함과 온순함을 표현하는 소재로 자주 표현되었음을 떠올리면 더욱 믿을 만해진다. 양립할 수 없는 특징들을 모두 품 안에 안고 있는 이 남자는 얼마나 신비로운가.

현자의 고양이와 마녀의 고양이 이미지가 결합되면서 고양이는 인간이 모르는 무엇을 알고 있으리라는 신비감을 품게 되었고, 급기야는 연금술 실험실에까지 등장한다. 바로 얀 판 데어 스트라트 Jan van der Straet, 1523~1605의 「연금술사의 실험실」에서다.

신비롭고 위대해지고 싶은 인간이 도전한 학문이 연금술이다. 실험실에서 금을 만들어내는 일은 황금알을 낳는 거위를 만드는 것이었다. 단지 재물의 문제만도 아니었다. 「카나의 혼례」에서처럼 예수가 물을 와인으로 바꾸었던 기적의 비밀도 파악할 수 있으리라 기

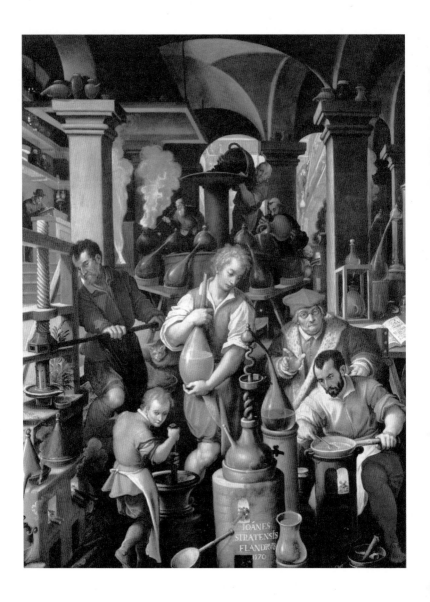

얀 판 데어 스트라트, 「연금술사의 실험실」, 캔버스에 유채, 117×75cm, 1570년, 피렌체 팔라초베키오

대했기 때문에 많은 사람들이 연금술에 달려들었다. 성공하려는 욕망이 강하다 보니 과학의 이름으로 수많은 속설과 미신들까지도 버젓이 동원되었고, 그 행렬에 고양이도 불려왔다. 고양이는 고대 이집트 시대부터 달과 수성의 상징이다. 더욱이 타고난 왕성한 호기심은 실험정신과도 어울렸다. 특히 야행성 동물이니 인간은 볼 수 없는 어둠(무지)도 밝게 볼 수 있으리라는 기대도 고양이에게 품었다. 인간들이 자신을 그렇게 본다는 걸 아는지 모르는지 화면 가운데에 몸을 웅크린 통통한 고양이는 실험 과정을 흥미롭게, 다른 한편으로는 제 운명을 걱정하며 지켜볼 뿐이다.

「수태고지」와 고양이

신약성서 누가복음 제1장에 나오는 수태고지의 내용은 이러하다. 나사렛 마을의 처녀 마리아에게 파견된 대천사 가브리엘이 "마리아여, 두려워하지 말라. 너는 하느님의 은총을 받았다. 이제 아기를 가져 아들을 낳을 터이니 이름을 예수라 하여라"라고 말하자, 마리아는 "내 아직 남자를 알지 못하는데, 어찌 그런 일이 있을 수 있

겠습니까?"라고 대답했다. 제목이 나타내는 바대로 예수를 임신할 것을 마리아에게 미리 알려주는 내용을 담은 '수태고지'는 중세 초기부터 바로크 말기까지 꾸준히 그려진 서양 미술의 단골 소재다.

16세기 중반 무렵에 완성된 로렌초 로토Lorenzo Lotto, 1480~1556/57의 「수태고지」는 이상하리만치 강한 힘으로 가득 차 있다. 여느 수태고지 작품들과는 달리 신성하고 신비로운 분위기를 찾기 어렵고, 수태고지가 이루어지는 순간을 포착한 듯한데 제각각 움직이는 인물늘은 제 역할에서 기묘하게 어긋나 있는 듯하다. 무엇보다 대부분의 수태고지에서 마리아는 두 손을 고이 모아 그 사실을 차분하게 받아들이는 데 반해, 여기서는 마리아가 두 손을 활짝 펴 앞으로 내미는 포즈를 취하고 있어, 수태고지를 거부하는 듯한 느낌이 강하다. 심지어 마리아의 커다랗게 뜬 눈은 그림 밖 우리에게 이 상황에서 벗어나도록 구해달라고 도움을 청하는 것처럼 보이기도 한다. 여기서 가브리엘의 동태를 살피며 마리아 쪽으로 뛰어가는 고양이는 이중 역할을 수행하는 듯하다.

우선 그림의 구도 상 고양이는 가브리엘과 마리아의 사이를 가로막고 방해해 결과적으로 '하느님과 마리아의 관계'를 단절한다. 르네상스 초기에 가정의 화목함과 평화로움을 완성하는 요소로 고양이가 자주 그려졌음을 떠올리면, 기존 화풍에 거부감을 갖고 있던 로렌초 로토가 그걸 뒤집는 소재로 고양이를 그렸다고 볼 수 있다. 그런

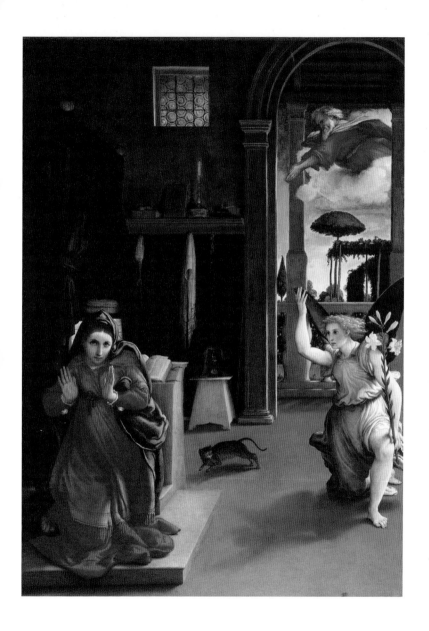

로렌초 로토, 「수태고지」, 캔버스에 유채, 166×114cm, 1534~35년경, 레카나티 시립박물관

데 동작과 표정으로 보아 고양이는 무엇인가에 놀라 주위를 경계하고 있다. 고양이는 인간보다 청각과 후각이 훨씬 예민하여, 인간에게는 감지되지 않는 미세한 변화도 온몸으로 느낀다. 이로 미루어 보면, 가브리엘과 하느님이 상당히 요란스럽게 등장해서 평온한 마리아의 일상을 깨고 있다는 뜻으로, 수태고지가 다소 부정적인 사건으로 볼 가능성이 열린다. 성경에 대한 이런 해석은 당시로서는 상당히 파격적인 것으로, 로렌초 로토는 그 책임을 고양이에게 지우고 있는 듯하다. 혹은 신약성서에서 고양이가 주로 사악한 동물로 등장했다는 사실에 기대어 보면, 고양이는 앞으로 다가올 인류의 구원과 더불어 종말을 예감하는 악마의 상징으로도 읽을 수 있다.

이와 달리 「수태고지」 속 고양이의 가장 대표적인 모습은 페테르 파울 루벤스Peter Paul Rubens, 1577~1640의 작품에서 확인할 수 있다. 하느님이 한 줄기 빛으로 등장하는 루벤스의 「수태고지」는 17세기 초반 바로크 스타일로 완성되어 르네상스 화풍의 발전된 모습을 보여준다. 인물들의 역동적인 몸짓, 노랑·파랑·빨강 등의 화려한 색채, 빛과 어두움의 강렬한 명암대비가 어우러져 마치 아름다운 교향곡을 들려주는 듯 우아하면서도 옷의 주름들과 과감한 구도로 인해 어딘가 과잉된 느낌도 든다.

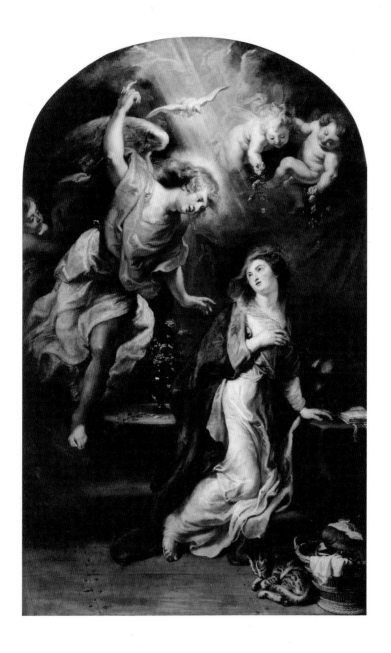

페테르 파울 루벤스, 「수태고지」, 캔버스에 유채, 304×188cm, 1628년경, 안트베르펀 루벤스하우스

루벤스의 그림에서는 강고하던 종교의 그림자가 많이 걷혔고, 화가의 시선이 인간(의 생활)에게 향하고 있으며, 화풍은 대단히 화려하고 장식적이다. 하늘의 빛, 마리아와 일직선상에 위치한 고양이는 실바구니 곁에서 잠들어 있다. 꼬리를 말고 잠든 듯 보이나, 두 귀를 쫑긋 세운 모습은, 아직 깊이 잠들지 않고 주변 상황에 신경 쓰고 있음을 뜻한다.

화가들은 꾸준히 수태고지를 소재로 삼았으나, 특히 르네상스에 많이 그려졌다. 중세에 하늘로 향하던 시선이 땅으로, 신에게서 인간으로 옮겨왔지만 완전히 단절되지는 않았다. 두 세계의 연결성을 강조하기에 수태고지는 적합한 소재였다. 인간이 신의 세계인 하늘을 버리지 않았고, 여전히 교회는 현실에 막대한 영향력을 행사했다. 화가들에게 일감을 주는 돈과 권력도 교회에서 나왔으니, 시대가 아무리 변해도 인간은 하느님을 벗어날 수 없다는 메시지로 해석 가능한 수태고지를 많이 주문받았을 것이다. 새로운 세계관이 밀려오면 반동과 반발이 생기고 그것들의 조화와 균형을 추구하는 세력이 있게 마련이다. 말로써 마리아를 수태시킨 하느님처럼, 수태고지를 통해서 중세와 르네상스 세계관의 조화를 이뤄냈다고 볼 수도 있다. 중세의 채색사본처럼, 일종의 교육적 효과를 얻기도 했다.

마녀를 많이 그린 진짜 이유

한 번 형성된 이미지는 떨쳐내기 힘들다. 빨간 머리는 마녀라는 식의 비논리성은 단순하다. 단순해서 사람들은 그에 의문을 제기하지 않았다. 중세는 끝났으나, 마녀사냥은 끝나지 않았다. 마녀 판별법은 많았지만, 전혀 합리적이지 않았다. 애당초 합리적일 수 없었다. 고문을 견디지 못하고 자백하면 마녀, 잔인한 고문을 버티면 독하다는 이유로 마녀라고 낙인을 찍는 식이었다. 무지가 부른 폭력으로 공포를 조성해 기독교 절대주의 세력은 이익을 얻었다. 권력을 유지하기 위해 그들은 편견, 두려움과 증오를 믿음으로 둔갑시켜 합리적 사고를 억눌렀다. 진짜 마녀는 무고한 여자를 마녀로 몰아 불태워 죽이고 마녀사냥을 조장한 교회와 그 동조 세력이라고 후대의 역사가들은 이야기한다.

절대 선과 악을 상정하고 세상을 재단한 그들에게 동물도 예외는 아니었다. 그렇게 검은 고양이는 악마의 동물이 되었다. 스승 뒤러의 영향에서 벗어나 독창적인 회화 세계를 추구한 독일 르네상스의 대표 화가 한스 발둥 그린Hans Baldung Grien, 1484~1545의 그림이 흥미로운 이유도 이 지점이다. 그는 실제로 마녀와 미스터리에 흠뻑 빠져든 기인이었다. 마녀와 악마를 소재로 드로잉, 판화, 회화를 작업한 그는 악마의 동물로 고양이를 자주 등장시켰다.

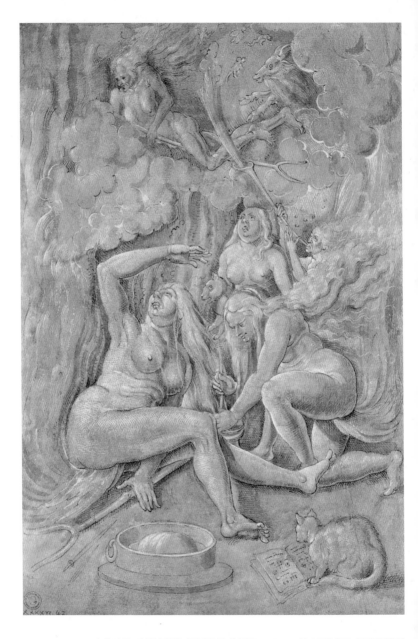

한스 발둥 그린, 「악마의 연회」, 종이에 펜, 잉크와 구아슈, 15×10cm, 1515년, 스트라스부르 노트르담작품박물관

1년에 한 번 악마들이 여는 연회를 묘사한 「악마의 연회」에도 어김없이 고양이를 그렸다. 지상에서는 마녀들이 약을 만들어 주술을 부리고, 하늘에서는 늙은 마녀가 산양을 데리고 갈고리를 타고 날며, 그 곁에는 생뚱맞게도 팝콘처럼 생긴 생쥐들이 떠다닌다. 마녀의 품에 안긴 개의 표정은 영악스럽고, 고양이는 마녀의 주문이 담긴 책을 펼쳐 보고 있다. 도대체 이런 그림이 무슨 소용이 있었을까? 화가는 자신의 종교적 신념을 표현하려고 이 그림을 그렸다고 하겠지만, 나는 다른 이유를 추측해본다.

중세에는 음란한 여자도 마녀로 판단했다. 그래서 마녀를 그린다는 핑계로 화가들은 여자들의 벗은 몸을 대놓고 그릴 수 있었다. 성모마리아를 누드로 그릴 수는 없었을 테니, 누드를 그리고 싶은 화가들이 마녀를 소재로 택하지 않았을까? 중세인들은 인간이 원죄를 갖고 태어나기에 육체를 혐오했지만, 르네상스 시대에는 그렇지 않았다. 화가들은 시대의 변화를 세심하게 느끼고 그에 맞는 소재를 찾기 마련이다. 한스 발둥 그린이 여신을 그린 맥락과 이유도 이와 비슷하다. 「음악과 지혜의 알레고리」에서 음악의 신으로 분한 여성의 곁에도 흰 털이 복슬복슬한 고양이가 웅크려 앉아 있다. 인간처럼 고양이도 마른 몸이 요구되던 중세와 비교해보면, 르네상스 시대의 고양이는 털이 풍성해서 부드럽고 아름다운 느낌을 준다.

중세시대의 이상적인 여성상은 가는 허리, 가능한 한 가늘

한스 발둥 그린, 「음악과 지혜의 알레고리」, 나무에 유채, 83×36cm, 1525년, 뮌헨 알테 피나코테크

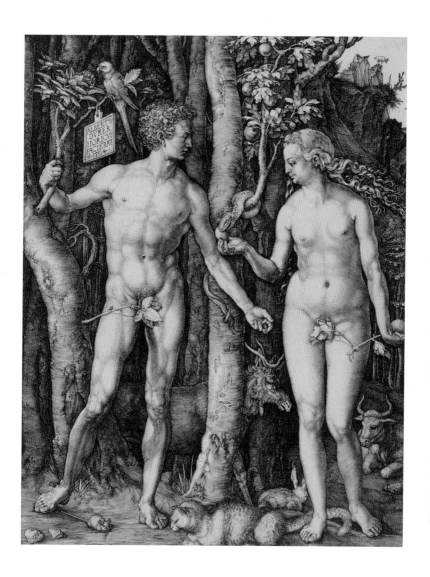

알브레히트 뒤러, 「아담과 이브」, 동판화, 25.1×20cm, 1504년, 뉴욕 메트로폴리탄 미술관

고 긴 몸이었지만, 그와 반대로 르네상스 시대에는 큰 엉덩이, 통통한 허리, 튼튼한 허벅지가 이상적인 여성의 조건으로 받아들여졌다. 중세의 이브와 르네상스의 이브는 확연히 다르다. 알브레히트 뒤러 Albrecht Dürer, 1471~1528의 「아담과 이브」에서 아담과 이브는 더 이상 원죄를 지은 성경 속 인물이 아니다. 그들은 조화로운 비례와 경쾌함을 지닌 아주 인간다운 아담과 이브였다. 뒤러는 아담과 이브 사이의 나무 앞에 토실토실한 고양이를 그려 넣었다. 가까이서 보면, 고양이는 졸고 있는 듯하시만 실은 정면을 노려보고 있다. 고양이의 눈이 닿은 곳에는 아담의 발에 꼬리를 밟힌 쥐가 있다. 에덴동산에서도 고양이는 쥐를 사냥한 것일까.

「최후의 만찬」 속 고양이가 궁금한 것

16세기 말 르네상스 화가들의 기량은 정점에 달했다. 모든 것들을 적절한 기법으로 그릴 수 있게 된 젊은 화가들은 새로운 미술을 탐구했다. 르네상스 미술의 이상인 조화와 균형을 거부하며 신체 일부를 확대, 축소, 과장해서 비례를 무너뜨리거나 자세를 비틀어서 부자연스럽게 묘사하는 반고전주의가 그 결론이었다.

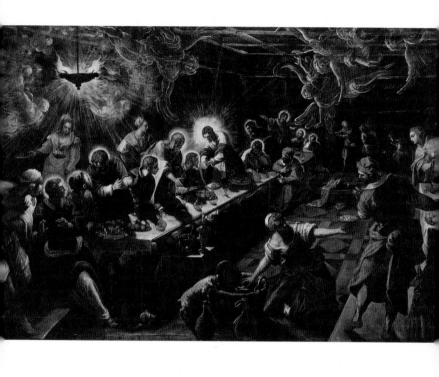

화풍의 변화는 세계관의 변화를 전제한다.

틴토레토, 「최후의 만찬」, 캔버스에 유채, 380×570cm, 1590~92년, 베네치아 산조르조마조레

강한 명암대비, 불안정한 사선구도, 빛과 색채의 극적인 효과, 왜곡된 공간 표현 등의 기법을 발전시킨 틴토레토Tintoretto, 1518~94는 매너리즘 미술*에 많은 영향을 주었다. 「최후의 만찬」에서 그는 식탁을 대각선으로 놓았고, 인물들 뒤에 빛을 배치해서 예수와 제자들의 얼굴과 표정이 잘 보이지 않도록 만들었다. 그림으로만 보자면, 인물과 그림이 담고 있는 이야기보다는 빛이 만들어내는 명암이 화면의 분위기와 효과를 주도하고 있다. 빛이 닿지 않는 부분은 암흑에 가까울 정도로 어둡고, 빛이 닿는 부분은 아주 밝아서 강한 대비를 이루며 극적인 분위기를 자아낸다. 또한 왼쪽 윗부분에 위치한 등불이 번져나가면서 형성된 천사들의 환영은 초자연적인 신비감마저 들게 한다. 믿음과 배신, 부활과 구원을 빛의 드라마로 만든 이 작품을 완성한 2년 후, 틴토레토는 죽었다.

초기 르네상스 미술을 대표하는 레오나르도 다 빈치의 「최후의 만찬」이 과학적인 공간 묘사, 안정적 구도, 사실적인 인물 묘사를 끌어냈다면, 후기 르네상스를 대표하는 틴토레토의 「최후의 만찬」은 역동적인 구도와 인물의 순간적인 묘사로 사건의 극적인 효과를 강조하고 있다. 머리 위에서 빛나는 광배 덕분에 예수가 눈에 띄지만,

- 르네상스 전성기가 끝나가던 16세기 중엽부터 바로크가 본격화되기 전인 17세기 초까지 나타났던 과도기적인 미술사조. 매너리즘 화가들은 완전한 형태의 아름다움을 추구했던 르네상스 미술에서 벗어나기 위해 몽상적인 분위기, 기괴한 배경, 과장된 인체 비례 등을 시도했다.

그림의 활기는 식탁 너머에 있는 사람들의
활발한 움직임에서 비롯된다.

그릇을 옮기는 하녀 곁에서 고
양이는 호기심을 해결하기 위해 몸을 길
게 늘려 바구니 속으로 고개를 밀어 넣었
다. 유다가 예수를 배반하든 말든 그림 속 '노
랑이'에게는 바구니 속에 무엇이 들었는지 파악하는 일이 더욱 다급
하고 중요하다. 어쩌면 하녀가 숨겨놓은 음식을 고양이가 냄새로 찾
아냈으려나. 상자 비슷한 것이 보이면 일단 들어가야 직성이 풀리는
고양이의 본능이 발휘된 듯하다. 그림의 구도로 보면 성聖의 세계와
속俗의 세계가 만나는 지점에 고양이가 위치해 있다. 이를 통해 틴토
레토는 고양이가 성가족의 일원이자, 인간의 삶에 가장 가까이 위치
한 동물임을 표현한 것이 아닐까.

신에서 인간에게로 눈을 돌렸지만 르네상스 시대에도 여전
히 교회와 귀족 들은 종교화를 꾸준히 주문했다. 다만 그림에 대한 화
가들의 태도 변화로 같은 주제라도 스타일이 다양해졌고, 종교화에
도 사람들이 살아가는 일상의 모습이 스며들었다. 죽은 후에 누릴 영
원한 평화도 중요하지만, 살아 숨 쉬는 평소의 행복도 무시할 수 없기
때문이다. 그렇게 하루하루를 열심히 살아가는 보통 사람들의 모습
을 그림으로 담아내려면 새로운 화풍이 필요했다. 이렇듯 르네상스를

계승한 바로크 시대의 그림은 더욱 현실적인 모습이었다. 사람들에게 한 발짝 더 가까이 다가선 고양이는 대표적인 애완동물로 자리 잡아 간다.

4

고양이,
모두의 동물이
되다

바로크

파리에 고양이가 이토록 많은 줄 예전엔 미처 몰랐다. 구름이와 같이 살면서 나의 일상은 고양이들로 가득 찼다. 친한 척하려던 나를 피해 햇살을 즐기다가 자리를 옮기게 만들어 미안했고, 카메라를 꺼내는 나를 기다려 포즈를 취해줘서 고마웠으며, 호기심에 스윽 다가와 내 몸을 훑고 지나가줘서 은혜로웠다. 물론 대부분의 경우 '넌 뭐냐?' 하는 표정으로 나를 깔끔하게 무시했다. 한번은 길냥이가 나를 따라오기에 집에 데려가야 하나 심각하게 고민하기도 했다. 엘리베이터와 길 모퉁이에 붙은 고양이 실종 광고지를 보면 내 일처럼 마음이 아팠고 문단속을 더 잘해야겠다고 다짐했다.

유럽에서는 17세기 무렵부터 고양이가 광범위하게 퍼지기 시작했다. 왕족들은 혈통이 분명하지 않다며 고양이를 가까이 두길 꺼렸지만, 궁궐 밖 모든 계층, 모든 연령대 사람들이 고양이와 함께 지냈다. 고양이가 등장하는 그림도 늘었다. 많이 키워져서 많이 그려졌다는 것만으로는 설명이 충분하지 않다. 교황에게서 절대왕정으로 권력의 중

심이 이동하면서 종교화의 위세가 많이 줄어든 반면, 일상을 담은 인물화, 풍경화, 정물화, 풍속화 등이 늘었기 때문이다. 권력과 경제력을 쥔 계층이 변화함에 따라 회화의 소재가 달라졌고, 화가들의 시선의 방향도 바뀌면서 고양이가 자주 등장하게 되었다. 그림 속에서 고양이는 화면의 중심에서 비껴난 곳에 자리 잡았지만, 그림 내용과 밀접하게 연결되면서 존재감은 더욱 커졌다. 바로크 고양이는 어떤 역할로 감칠맛 나는 조연이 되었을까?

고양이는 현실을 생생하게

고양이는 부엌을 좋아한다. 장작불이 있어 따뜻하게 잠잘 수 있고 먹을 것이 많아 배고플 걱정이 없다. 찬장이나 화로, 가구 사이를 요리조리 숨어 다니며 쥐를 잡는 최적의 사냥터이자, 장애물 사이를 휙휙 날아다닐 수 있는 최상의 놀이터다. 잠시만 한눈팔아도 고양이가 하지 못할 일이 없는데, 빛이 나른하게 비쳐드는 주방에서 설거지를 하던 하녀가 그만 깜빡 잠들어버렸다. 동료 하녀가 우리에게 이 장면을 한 번 보라며 미소를 머금고 손으로 가리킨다. 일상적인 풍경을 사실적인 화법으로 그렸던 니콜라스 마스Nicolaes Maas, 1634~93는 마치 잘 찍은 스냅사진처럼 대단히 현실감 넘치게 그 장면을 포착해냈다.

이 와중에 우리의 배고픈 고양이는 살금살금 닭고기를 입에 무는 데까지 성공했다. 훔쳐 갈 타이밍을 노리며 찬장 위에 몸을 숨기고 하녀가 잠들기를 기다렸을 것을 상상하니, 입가에 스르륵 미소가 번진다. 사냥의 성공은 참을성과 실행력에 달려 있고, 고양이는 그 부분에서 탁월하다. 화면 왼쪽의 주인들이 주 요리로 닭고기를 기다리고 있을 텐데, 고양이가 물고 도망가면 어쩌

니콜라스 마스, 「게으른 하녀」, 나무에 유채, 70×53.3cm, 1655년, 런던 내셔널갤러리

나? 하녀들은 고양이에게서 닭고기를 되찾을 수 있을까? 알다시피 고양이가 무언가를 입에 물었다면, 때는 이미 늦었다.

세상의 모든 고양이 집사들처럼, 나도 내가 먼저 구름이에게 다가가 애정을 구했다. 이게 뭐하는 짓인가 싶다가도, 내게 몸을 비비거나 까칠한 혓바닥으로 한두 번 핥아주면 억울함은 눈 녹듯 스르르 사라지면서 애정이 무한대로 커졌다. 집사들을 단기 기억상실증 환자들로 만드는 고양이는 '밀당'의 고수다. 그래서 바로크 화가들은 한창 연애를 시작하려는 커플 곁에 자주 고양이를 그려 넣었다.

사람의 속마음을 전하는 고양이

목에 방울을 단 고양이가 드디어 등장했다! 방울은 애완동물로서 고양이의 지위를 가장 확실하게 증명한다. 목걸이를 한 고양이는 주인의 보살핌으로 미모가 더 빛나지만, 움직일 때마다 나는 방울소리 때문에 쥐를 잡기는 힘들다. 그러니 목에 방울을 맨 저 고양이는 쥐 잡는 고양이가 아니다. 방울 목걸이는 고양이의 자유를 속박하지만, 각별한 보살핌을 받고 있음을 드러낸다.

벽난로 근처에 발을 얌전히 모으고 꼬리를 새침하게 감아 앉은 자태가 몹시 매혹적이다. 빨간 리본을 묶고 있으니 아마도 여자

고양이는 인간 심리를 비추는 귀여운 거울이다.

코르넬리스 더만, 「체스 두는 사람들」, 1670년경, 97.5×85cm, 부다페스트 파인아트 미술관

의 애완 고양이 같다. 주인의 사랑으로 당당
한 고양이는 여자를 보고, 여자는 화면 밖
을 보는데, 남자는 체스판에 정신이 팔렸
다. 왼쪽 벽에 걸린 그림 속 남성은 체스
를 두는 남녀를 내려다보고 있다. 이로써
그림이 전하는 현재 상황은 분명하다. 체스(판)
는 연애(판)의 비유다. 여자는 체스를 두듯이 마음을 결정하려는데,
남사가 '삼시만요' 하고 외치듯 급히 손을 내밀어 제지한다. 그러자 여
자는 '어떻게 할까요?' 혹은 '과연, 제가 어떻게 할까 궁금하시죠?'라
고 화면 밖 감상자에게 의견을 구하고 있다.

실내 정경과 인물이 정밀하게 묘사된 그림은 마치 그 자리
에 있는 듯한 현장감을 주고 인물들의 내면 심리는 손에 잡힐 듯 생생
하다. 고양이는 여성의 마음을 이미 알고 있다는 듯 묘한 미소를 짓고
있다(모든 것을 내다보는 현자의 고양이?). 여기서 고양이는 연애 장면의
증인이자 여성의 속마음을 대변하는 메타포다. 고양이는 열렬한 사
랑을 상징하는 빨간 리본을 목에 두르고 있는데, 이것은 이미 저 남자
에게 마음을 주었으나 그 사실을 숨기고 일부러 남자를 더 애달프게
하고 있음을 암시한다.

못 이기는 척 슬쩍 손을 내주었다고 해서 마음을 전부 준
것은 아니다. 피에르 쉬블레라스Pierre Subleyras, 1699~1749의 「매」는 프랑

고양이는 여자의 마음을 안다.

피에르 쉬블레라스, 「매」, 캔버스에 유채, 35×28cm, 1732년 이후, 파리 루브르박물관

스의 우화 작가 장 드 라퐁텐이 쓴 동화집의 마지막 에피소드인 매력적인 과부와 젊은 구혼자의 구애 장면을 담고 있다. 이야기는 이렇다. 아픈 아들의 치료에 매가 필요한 과부는 남자가 상으로 받은 매를 줄 수 있는지 묻는다. 불행히도 이 남자는 자신의 집을 방문한 그녀에게 좋은 인상을 주기 위해 매를 죽여서 이미 요리해버렸다. 테이블 위에 놓인 털과 바닥에 엎드린 개의 앞발 근처에 놓인 뼈가 그 상황을 요약한다. 남자와 여자 모두에게 낭패인 상황이다. 하지만 과부는 청년의 마음씀씀이에 감동받아 왼손을 허락하고 있다. 청년은 새하얀 그 손이 은혜롭다.

여기서 개는 고개를 들어 그들이 나누는 애정 행위를 지켜보고 있고, 의자에 앉은 고양이는 현재 상황에는 무관심한 듯 귀를 쫑긋 세워 전방을 주시 중이다. 고양이의 뜻 모를 행동의 이유를 알기 위해서는 여자를 주목해야 한다. 과부는 왼손을 내주었으나, 오른손은 의자를 붙잡고 있다. 이를 통해 그녀는 '나는 당신에게 아직까지는 내 마음의 전부를 준 것은 아니에요'라고 일러주는 것이고, 이때 고양이의 짐짓 무관심한 척하는 표정은 모두 주지 않은 그녀의 심정을 대변한다. 개(와 붉은 상의)는 여자를 향한 남자의 충실한 사랑을 상징하고, 고양이(와 검은 원피스)는 과부의 도도한(미스터

리한) 매력을 나타낸다. 그림 속에서 개의 시선은 사람을 향한다. 사람을 잘 따르는 개는 사람과 어울려 늘 그 곁에 있으려는 반면, 고양이는 항상 적당한 거리를 유지한다. 이런 특성에서 고양이의 매력과 비호감이 비롯됐다. 고양이는 사람들에게서 필요한 것만 취하는 이기적인 동물이고, 도무지 길들여지지 않는다는 불평에서 비호감이 생겨났다.

밥과 집을 준다고 해서 고양이의 마음까지 전부 인간의 소유는 아니다. 혼자 있지만 고양이는 당당하여 마치 어떻게 살아야 행복한지를 깨달은 존재처럼 보인다. 마녀의 동물로 낙인찍혔던 중세에도 지붕 위에서 따뜻한 햇볕을 즐기며 여유롭게 낮잠을 즐기는 고양이를 사람들은 행복을 즐길 줄 아는 동물이라며 부러워했다. 마녀의 사악한 동물과 행복해할 줄 아는 동물, 인간은 그렇게 같은 것을 보고도 완전히 상반되는 이미지로 인식했다.

이렇듯 고양이는 인물의 심리를 상징하는 수단으로 인기가 높았는데, 17세기 스페인을 대표하는 화가 디에고 벨라스케스Diego Velázquez, 1599~1660의 작품 속 고양이의 역할은 더 복잡하다. 벨라스케스는 스페인 국왕 펠리페 4세의 궁정화가로서, 그림 속에 역사성과 문화적인 상징들을 훌륭하게 버무려냈다. 스페인 왕족 초상화와 유럽 귀족 초상화는 물론 평민들의 남루한 모습을 담은 작품들을 다수 남겼고, 특히 「시녀들」은 서양미술사를 빛낸 보석과도 같은 작품이다. 독창적인 개성이 담긴 그의 작품들은 사실주의와 인상주의, 피카소,

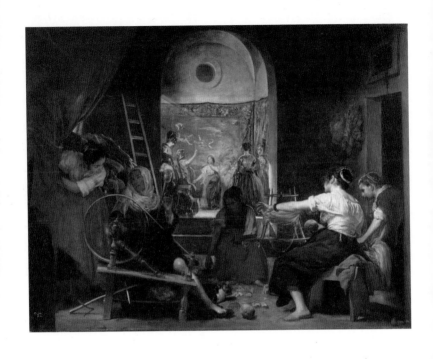

세속의 고양이는 현재에 충실하다.

디에고 벨라스케스, 「실 잣는 사람들」, 캔버스에 유채, 220×289cm, 1657년, 마드리드 프라도 미술관

달리, 프랜시스 베이컨 등 현대 미술가들에게도 영향을 크게 끼쳤다.

벨라스케스가 궁정 사냥꾼인 페드로 데 아르세의 주문을 받아 그린 「실 잣는 사람들」은 그리스 신화 속 아라크네 이야기를 다루고 있다. 자신보다 베 짜는 솜씨가 뛰어나다고 자랑한 아라크네에게 질투가 난 여신 아테나는 그녀와 베 짜기 시합을 벌였다. 소문처럼 아라크네의 실력은 대단히 뛰어났으나, 제우스가 아름다운 님프 유로파를 납치하기 위해 황소로 변신한 이야기를 주제로 타피스리를 짠 것이 문제였다. 제우스의 머리에서 태어난 지혜의 여신 아테나는 제 아버지를 능욕했다고 분노하며 아라크네를 거미로 바꾸어버렸다.

그림 전경에서는 세속의 여자들이 실을 잣고 물레를 돌려 베 짜는 과정을 보여준다. 후경에서는 유로파의 납치를 묘사한 타피스리를 배경으로 갑옷을 입은 아테나가 고개 돌려 화면 밖을 보는 아라크네를 응징한다.

벨라스케스가 실뭉치들 사이에서 몸을 웅크려 졸고 있는 고양이를 그린 것은 신화에 현실감을 부여하기 위해서였을까? 그럴 수도 있지만, 단지 그 이유 때문만은 아닐 것이다. 나는 한 사람의 운명이 걸린 급박한 상황에서 고양이만 잠들어 있다는 점에 주목한다. 즉, 무시무시한 사건 현장에 있으면서도 그에 전혀 상관없이 행동하고 있다는 사실을 감안하면 다른 해석도 가능하다. 벨라스케스는 그리스도교로 개종한 유대인(콘베르소conversos)으로 멸시의 대상이었다.

이 사실을 숨기고 왕의 총애에 힘입어 궁정 화가 자리에 올랐다. 그랬기 때문에 한층 더 궁 안에서 벌어지는 치열한 권력 암투에 본인의 의지와 상관없이 직간접적으로 노출되었을 것이다. 그러니 자신도 저 고양이처럼 신화의 세계와 다를 바 없이 치열한 궁정의 암투에서 벗어나 평범한 세속에서 조용히 살고 싶다는 희망을 표출한 것은 아닐까? 그렇다면 그림 속 고양이는 화가 벨라스케스 자신이라고 볼 수 있지 않을까?

렘브란트의 고양이는 슬프다

1,000년 동안 지속된 중세의 흔적을 2세기 남짓한 기간 동안 유지된 르네상스 시기에 모두 지울 수는 없었다. 구시대의 힘이 빠지기만 기다려서는 새 시대를 열지 못한다. 새로운 세계관의 힘으로 새 시대를 힘껏 이끌어 내야 한다. 중세가 고딕 양식을 디딤돌 삼아 르네상스로 넘어갔듯이, 매너리즘은 르네상스 화풍에 작지만 확실한 균열을 만들었고, 그것은 새 시대의 씨앗이 되었다. 매너리스트들은 과격한 운동감과 극적인 효과로 현실의 생동감을 구현했고, 자유

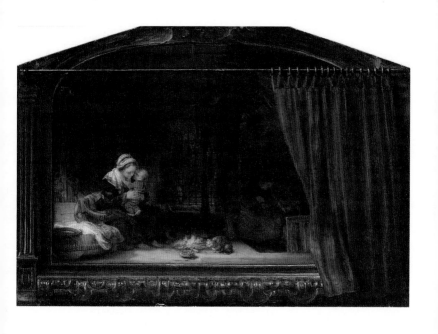

연인이 죽었고,
행복했던 기억은 슬픔이다.

렘브란트 하르먼스 판 레인, 「성가족」, 나무에 유채, 46.5×69cm, 1646년, 카셀 슈타트리헤 박물관

로운 붓질로 색채와 음영의 풍부한 대비 효과를 가미했다. 그리고 이 것을 징검다리 삼아 바로크 스타일이 구축되었다. 바로크는 포르투 갈어로 '일그러진 진주'라는 뜻으로 말 자체에서 바로크 미술에 대한 폄하의 시선이 느껴진다. 중세는 르네상스인들이 그리스·로마 시대와 자신들의 시대 사이에 끼인 시기라는 뜻으로 만들어낸 개념이듯, 바 로크 역시 17세기 미술을 비하하려는 18세기 비평가들의 의도가 깊 게 배어 있는 말이다.

바로크 미술은 가톨릭 바로크, 절대왕정 바로크, 북유럽 바 로크 등 지역에 따라 다양한 양상으로 나타났다. 루벤스와 더불어 북유 럽 바로크를 대표하는 렘브란트 하르먼스 판 레인Rembrandt Harmensz van Rijn, 1606~69은 빛의 명암을 잘 살린 자화상으로 특히 유명하다.

렘브란트의 「성가족」에서 두 가지 특별한 점을 발견할 수 있 다. 먼저, 그의 작품 중에서는 거의 유일하게 트롱프뢰유trompe-l'oeil● 기법으로 완성했다는 점이다. 액자 위에 가로로 길게 연결된 구리봉 과 반 정도 열린 붉은 커튼으로 그림(액자) 속 그림을 보게 만든다. 액 자 속 그림에서 왼편의 마리아는 어린 예수를 안고 있고 요셉은 오른 편에 뚝 떨어져 있다. 가운데에는 장작불, 수프 그릇, 고양이가 있다. 왜 렘브란트는 르네상스의 성가족 그림들과 달리 화면 가운데에 세

● 실물로 착각할 정도로 정밀하고 생생하게 묘사한 그림.

사람을 배치하지 않았을까? 정확한 답은 렘브란트만 알고 있겠으나, 나는 그의 개인사를 끌어들여 이유를 추측해본다.

이 그림을 그릴 당시 렘브란트는 아들 티투스를 낳다가 죽은 부인 사스키아를 그리워하며 힘겹게 살았다. 더 이상 그에게 온기 있는 가정은 없었다. 불행은 가슴깊이 파고들었고, 그 괴로움을 성가족 모티프에 빗대어 그렸을 것이다. 죽음이 그와 부인을 갈라놓았듯, 「성가족」에서 빛은 요셉과 마리아를 분리시키는 것처럼 보인다. 같은 공간에 있으나 함께 빛을 쬐지 못하는 그들처럼, 사스키아는 렘브란트의 가슴속에 있지만 함께 햇빛을 볼 수는 없다. 그때 렘브란트는 외롭고, 행복했던 옛날이 그립다. 그리움이 가득한 그는 불가의 큰 고양이, 따뜻한 수프 등 행복한 가정의 상징물을 화면 가운데 둘 수밖에 없다. 그래서 그는 자신의 고통을 연극 속 한 장면처럼 보(여주)기 위해 이 그림에 액자식 구성을 더했으리라. 이렇듯 그는 우리의 눈을 한번 속이지만, 그 속임수를 통과해 그림 안으로 들어온 이들에게는 자신의 내밀한 이야기를 들려준다. 자화상은 아니지만 자화상처럼 읽히는, 자화상의 대가다운 솜씨다. 이렇듯 북유럽 바로크의 화풍은 대체로 종교적인 내용을 일상과 접목시키면서 더욱 큰 울림을 자아냈다.

르브룅의 고양이가
귀를 쫑긋 세운 이유

왕이 교황보다 더 막강한 힘을 가졌던 프랑스에서 나타난 절대왕정 바로크는 화려한 스타일이 특징이다. 특히 '태양왕'이라 불린 루이 14세는 권력을 과시하기 위해 베르사유에 대규모 궁전을 짓고 온통 금빛으로 꾸몄다. 자신의 권세를 돋보이게 하려고 초상화와 위풍당당한 조각상을 많이 만들었으며, 화가들은 왕실의 후원을 받으며 왕실과 귀족이 원하는 작품을 그려 바쳤다.

루이 14세가 총애한 궁정화가 샤를 르브룅Charles Le Brun, 1619~90은 「잠든 예수」에서 성가족의 모습을 노랑, 파랑, 빨강으로 대단히 화려하게 표현한다. 그림은 화합과 안정의 느낌을 주는 삼각 구도로 구성되었는데, 화로의 온기를 온몸으로 받으며 졸고 있는 얼룩 고양이가 오른쪽 꼭짓점을 찍고 있다. 여기서 고양이가 가정의 평화를 상징하려 했다면 깊이 잠들어 있어야 한다. 잠든 것처럼 보이지만 잠들지 않고 귀를 쫑긋 세워 주변 상황을 주시하는 고양이는, 이 그림이 단순히 어린 예수가 잠에 든 직후나 막 잠이 드는 순간을 기록하려는 의도만으로 그려지지 않았음을 암시한다.

진짜 의도를 파악할 단서는 인물들의 태도에서 찾을 수 있다. 아이(예수의 사촌형 성 요한)가 손가락으로 어린 예수를 찔러 깨우

그림은 역사를 기록하는 표현이다.

샤를 르브룅, 「잠든 예수」, 캔버스에 유채, 87×118cm, 1655년, 파리 루브르박물관

려 하자, 성모는 검지를 세워 부드럽지만 단호하게 제지한다. 이제 곧 마리아의 어머니 성 안나가 잠든 예수의 몸에 흰 천을 덮어주면, 어린 예수는 깊이 잠들 것이다. 그 모습을 지켜보는 어른들의 표정은 걱정과 두려움으로 밝지 않다. 잠든 아이를 사랑스럽다는 듯 지켜볼 법한데, 그렇지 않음은 그 잠이 다른 의미도 품고 있다는 뜻이다. 예수는 아직 어려서 그가 앞으로 겪어야 할 수난을 모르므로, 어린 예수의 잠은 그가 겪어내야 할 고난이 닥치기 전에 주어진 잠시 동안의 평안을 상징한다고 봐야 한다. 따라서 잠든 것처럼 보이지만 진정한 의미에서 휴식과 재충전의 잠은 아닌 것이다. 상징적인 내용을 그림으로 잘 표현했던 르브룅은 고양이의 쫑긋 선 두 귀를 통해 예수의 이야기를 효과적으로 전하고 있다.

고양이의 눈빛이 날카로운 이유

가톨릭 바로크 미술은 그림을 통해 신의 영광을 드러낸다. 네덜란드나 독일 등 신교 국가들의 성상 타파에 대항이라도 하듯이, 이탈리아와 스페인 등에서는 더욱 화려하고 기발한 방식으로 교회

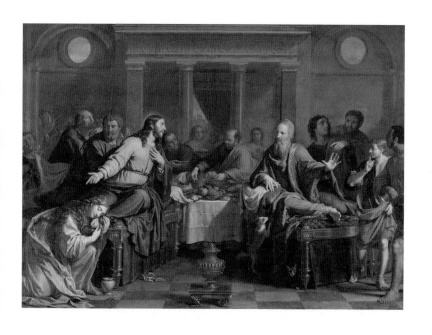

그림의 가르침은 압축적이다.
해석이 중요하다.

필리프 드 샹파뉴, 「바리새인 시몬 집에서의 예수」, 캔버스에 유채, 292×399cm, 1656년, 낭트 보자르박물관

를 장식했다. 바리새인 시몬의 집에 초대받아 간 예수에게 많은 죄를 저질렀지만 회개한 막달라마리아가 와서 무릎을 꿇고 앉아 그의 발에 향유를 바르는 복음서의 한 장면을 담고 있는 이 그림도 색깔과 구도가 대단히 유려하다. 궁정화가 필립 드 상파뉴Philippe de Champaigne, 1602-74는 종교화를 비롯한 다양한 작품에 고양이를 등장시켰다. 그것은 아마도 당대의 권세가이자 고양이 애호가였던 리슐리외 추기경에게 바치는 경의의 표시가 아닐까 싶다. 혹은 기독교 도상학에 정통했던 그가 고양이에게 특별한 의미를 부여했을 수도 있다.

집 주인 시몬의 의자 밑에 몸을 숨긴 검은 줄무늬 고양이가 그림 밖을 응시하고 있고, 갈색 강아지는 꼬리를 흔들며 폴짝 뛰어 주인에게 더 가까이 가려고 한다. 어둠 속의 고양이와 빛 속의 강아지는 대립과 갈등을 상징하는데, 이를 통해 막달라마리아를 용서하는 예수와 고대 율법을 엄격히 따랐던 시몬의 생각이 부딪히고 있음을 표현하고 있다, 라는 게 일반적인 해석이다. 무리 없고 자연스러운 설명이지만, 여기서 내가 떨치지 못하는 의문점은 고양이와 개의 위치다. 왜 둘 다 시몬 곁에 있을까?

해답의 열쇠는 무슨 말인가 하려는 구레나룻을 기른 오른쪽 남자를 제지하며 예수의 말을 듣는 시몬이 쥐고 있다. 지금 예수는, 교리는 모르나 깨달음을 얻은 마리아를 칭찬하며 교리에만 치우친 시몬에게 진정한 종교인의 자세를 가르치는 중이다. 그런 측면에

서 보자면, 어둠 속에서 고개를 내민 현자
의 친구 고양이는 시몬에게도 진정한 깨
달음이 다가오고 있음을 뜻한다. 무릇 종
교는 머리로만 외운 교리들의 집합이 아
니고, 교회 밖 일상생활에서 실천하는 삶
의 태도다. 그림 밖을 향하는 고양이의 눈빛은
'여러분은 시몬인가 마리아인가'라고 우리에게 묻는 듯 반짝인다.

교훈을 주는 조연

17세기 유럽 전역에서 강력한 왕권을 기반으로 궁정문화가
꽃을 피웠지만, 네덜란드에서는 경제적 번영을 차지한 시민계급이 등
장하면서 시민 미술이 사랑받았다. 교회의 구속에서 벗어났기에 종
교화가 아닌 풍속화·초상화·풍경화·실내화·건축화 등이 각광을
받았다. 교회의 주문이 줄어든 탓에 화가들은 먹고살기 위해 시민계
급이 원하는 그림을 그려서 팔아야 했다. 미술이 평범한 사람들의 일
상으로 가까이 다가갔고, 그림 크기도 일반인이 구매할 수 있을 정도
로 작아졌다. 그림의 내용도 종교개혁 이후 소박함과 비종교성이 강
하게 나타났다.

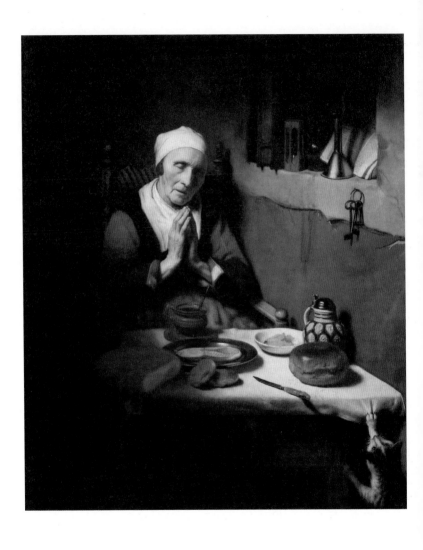

인간과 고양이의 천국은 다르다.

니콜라스 마스, 「기도 중인 노파」, 캔버스에 유채, 134×113cm, 1655년, 암스테르담 레이크스 미술관

소박한 저녁을 앞에 두고 한 노파가 기도를 올리고 있다. 기도가 길어지면서 음식은 식어가고, 냄새는 멀리 퍼진다. (노파가 기르는) 고양이가 테이블 밑에서 연어 냄새에 홀린 듯 앞발로 테이블보를 끌어당기고 있다. 기도에 열중한 나머지 마치 잠든 것처럼 보이는 노파는 상황을 모르고, 칼은 테이블 밖으로 떨어지기 직전이다. 고양이를 키우는 집이라면 한 번쯤 겪었을 법한 상황을 렘브란트의 수제자 니콜라스 마스는 빛과 어두움의 대비를 이용해 종교적으로 경건하기까지 한 분위기로 빚어냈다. 노파는 허기도 잊은 채 기도를 통해 황홀경에 도달한 듯하지만, 발톱을 세운 고양이는 허기를 참지 못하고 음식을 얻으려 한다. 그림은 기도하는 노파를 칭찬하고, 음식을 탐하는 고양이를 꾸짖는다. 하지만 인간과 동물에게 진정한 행복을 주는 대상은 다르다. 고양이는 인간의 천국과 지옥을 믿지 않으니, 잘 먹고 잘 자는 매 순간의 행복이 그의 천국일 것이다. 마스의 꾸짖음이 당대엔 통했을지 모르나, 오히려 지금은 현실에서 만족을 추구하는 고양이의 자세를 인간이 배우려 한다.

고양이를 교훈을 주기 위한 도구로 사용한 그림은 또 있다. 17세기 독일 회화계의 스토리텔러 얀 하빅스존 스테인Jan Havickszoon Steen, 1626~79이 그린 「난장판」이다. 돈은 사람을 타락시킨다. 부자는 재산을 이용하여 다른 사람을 부려서 편하게 살 수 있기에 게으르고 방탕해질 가능성이 크다. 스테인은 이 그림을 통해 그런 이들을 훈계

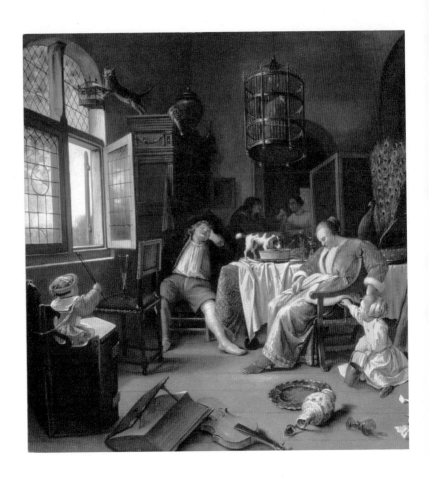

그림으로 사람들을 가르친다.

얀 스테인, 「난장판」의 부분, 캔버스에 유채, 86×106cm, 1665년, 개인 소장

한다. 처음에는 테이블 위 그릇에 코를 박고 있는 동물이 당연히 고양이려니 했는데, 강아지다. 고양이는 어디에 있을까?

지금 호기심 대마왕께서는 벼르고 벼르다 드디어 새장 속 새를 잡기 직전이다. 그런데 실수로 호리병을 건드린 모양이다. 병이 바닥에 떨어져 술에 취해 잠든 남자가 깨어난다면, 어쩌면 눈앞의 개를 때릴 것 같다. 고양이, 원숭이, 개, 공작, 아이들이 한바탕 벌여놓은 난장판을 보니, 별일 없을 것 같기도 하다. 주인이 통제력을 잃어 상황이 엉망진창이 되자, '바로 이때야' 하고 고양이는 가구들을 이리저리 딛고 점프하여 평소 궁금했던 새장 앞에 도달했으리라. 그래봐야 새장이 새를 보호하고 있으니 사냥은 실패할 것이다.

이 그림은 금욕을 내세운 엄격한 칼뱅교의 가르침에 따라 항상 주인은 집안을 절제와 정돈으로 다스려야 한다고 꾸짖는다. 종교가 물러선 자리에 도덕이 들어와 사람들을 훈계하고 있는 것이다.

언제나 나와 함께

▇▇▇▇▇▇ 피곤에 지친 주인에게 몸을 부비는 고양이는 사랑스럽다. 다락방의 헝클어진 침대에서 마드무아젤 팡송은 무거운 몸을 겨우 일으킨다. 사위를 부드럽게 감싸는 빛과 달리, 아침의 활기는 어디에도 없다. 여성의 방이라고 하기엔 변변한 화장대나 옷가지도 없고, 그녀의 직업을 암시하는 빗자루와 물통, 항아리만이 삶의 무게처럼 쌓여 있다. 피곤에 질은 하녀는 일하러 가기 위해 힘겹게 스타킹을 신고 있고, 바닥에 떨어지듯 닿아 있는 그녀의 한쪽 다리에 고양이가 머리를 비비며 제 냄새를 묻히고 있다. 자기 소유임을 표현하는 애정 표시다. 고양이가 아침부터 갸르릉 소리를 내며 저렇게 몸을 부드럽게 비비면, 잠으로 못다 푼 피곤함도 가신다. 팡송과 그녀의 고양이가 나누는 친밀함의 순간을 대단히 사실적으로 잡아낸 니콜라 베르나르 레피시에Nicolas-Bernard Lépicié, 1735~84의 그림처럼, 아무리 힘겨운 상황에 처해도 마음을 나눌 속 깊은 동반자가 있으면 사람은 살 수 있다.

동물의 눈빛은 맑아서 깊다. 삶의 가장 밑바닥으로 떨어져 구걸에 의존하며 살아가야 하는 거지들은 동물의 도움으로 동정심을 얻기도 한다. 설령 거지에게

굿모닝!
오늘도 네가 좋아.

니콜라 베르나르 레피시에, 「팡숑의 기상」, 캔버스에 유채, 74×93cm, 1773년, 생토메르 상들랭 미술관

가난은 물질의 부족이다.
사랑의 부족이 아니다.

자코모 체루티, 「두 명의 거지」, 캔버스에 유채, 134.5×173cm, 1730~34년, 브레시아 피나코테카 토시오 마르티넨고

는 경멸의 시선을 보내더라도 그 곁의 동물
에게는 연민이 쉽게 생기기 때문이다. 특
히 꾸미거나 연출되지 않고 직접적으로
드러나는 동물의 배고픔은 곧바로 생존
의 문제로 직결된다. 그걸 알기에 사람들은
강한 책임감을 느껴 자선을 베푼다. 단지 그런
이유만으로 거지들이 동물을 곁에 두지는 않을 것이다. 고양이는 주
인이 거지라고 해서 차별하거나 떠나지 않는다. 왕의 고양이와 다를
바 없이, 고양이는 주인의 품에 몸을 내맡기고 잠을 자며 기분 좋으면
부비부비와 꾹꾹이를 할 것이다. 그러니 길에서 동냥으로 살아가는
거지들과 혼자 먹이를 해결하며 사는 길고양이는 서로가 서로에게 온
기를 나눠주며 함께하는 동반자인 셈이다. 입은 옷이 남루하고 맨발
의 비참한 처지이지만, 고양이를 품에 안은 그들도 따뜻한 마음을 지
닌 사람이니 말이다.

　　　이렇듯 유명한 사람도, 근사한 풍경도 없는 가난하고 볼품
없는 당대인들의 모습을 비싼 천과 물감을 사용해 그림으로 남겼다
는 사실만으로 변화된 회화의 역할이 확실히 느껴진다. 역사적 가치
는 높지 않더라도 세속화는 스냅사진처럼 당시 사람들의 생활상을
알려주며 우리의 마음을 따뜻하게 만든다. 여기에 고양이도 큰 역할
을 했다. 그들이 없었다면, 이들의 가난은 불행으로 느껴졌을 것이다.

풍족하지 않은 사람들이 소중한 음식을 동물과 함께 나눠 먹을 때 가난은 물질의 빈곤이지, 사랑의 결핍이 아니다.

고양이 얼굴을 한 인간

르네상스를 지나면서 화가들은 실제 고양이를 꼼꼼히 관찰하여 움직임과 근육, 표정 등을 사실적으로 그려냈다. 여기에 시대의 변화도 중요하게 작용했다. 종교화가 회화의 대부분이었던 시대에는 불가에 웅크리고 앉아 있거나 실타래를 갖고 놀거나 테이블 밑에서 주변 상황을 관찰하거나 개와 다투는 정도의 포즈만 필요했다. 17세기에는 평범한 사람들의 일상생활로 회화의 관심이 옮겨오면서 아주 다양한 상황에 고양이가 등장하게 되었다. 그래서 생동감 있는 모습과 포즈의 고양이를 그려야 했던 화가들은 고양이를 연구해야 했다. 특히 정물화를 보는 재미의 많은 부분이 고양이에게서 비롯되다 보니, 알렉상드르 프랑수아 데포르트Alexandre-François Desportes, 1661~1743 같은 정물화가들에게는 생선이나 채소만큼 고양이는 중요한 요소였다. 무엇보다 고양이는 가만히 잡아 두고 그릴 수 없었기 때문에 빠른 시간 안에 특징을 잡아 그리는 크로키 실력도 키워야 했다. 잘 그리기 위해서는 습성과 행태를 오랫동안 꾸준히 관찰해야 하기에 고양이를 즐겨

알렉상드르 프랑수아 데포르트, 「네 점의 새끼 고양이 습작」, 갈색 종이에 유채, 27×51cm, 1710~12년, 개인 소장

샤를 르브룅, 「사람 머리와 고양이 머리의 유사성」, 판화, 크기 미상, 1670년, 파리 장식박물관도서관

그린 화가들은 대부분 고양이 애호가였다. 그런 화가 눈에 비친 '하악질'을 하는 새끼 고양이의 모습은 무섭기보다는 귀엽다.

얼굴은 거대한 미스터리다. 모든 사람들이 똑같은 요소(눈, 코, 입 등)를 갖고 있지만, 천차만별의 인상과 분위기를 자아낸다. 같은 것들이 만들어내는 다름에 화가들은 주목했다. '이렇게' 생긴 사람이 '그런' 성격을 가졌으리라는 편견은 많은 문화권에서 자연스럽게 받아들여진다. 동서양을 막론하고 관상학의 뿌리가 깊고 긴 이유다.

레오나르도 다 빈치는 사람의 내면은 밖으로 드러난다고 믿었는데, 그 연장선상에 화가 샤를 르브룅이 위치한다. 그는 인간의 감정이 어떻게 얼굴 표정으로 표출되는지를 회화로 표현하는 방법에 관심이 많았다. 관심은 치열한 연구와 노력을 통해 인간과 동물 간의 관상학적 상응관계를 그림으로 표현해내는 단계로까지 발전했다. 그는 기하학적 분석 과정을 거쳐서 인간이나 동물의 얼굴에서 나타나는 감정의 형태를 계산해낼 수 있다고 생각했다. 슬플 때 눈물을 흘리듯, 슬픔의 표정도 고양이나 인간이 크게 다르지 않다고 판단했다. 그리하여 르브룅은 고양이와 사람의 두상 생김새를 조금씩 변형시키며 둘을 근접시켰다. 온전한 고양이로 그려진 고양이에서 출발해, 사람의 두상과 얼굴이 차츰 기하학적 상관관계를 받아들이며 고양이화한 사람으로 나아간다. 고양이를 품 안에 받아들인 인간은 이제 고양이의 표정과 생김새까지 인간의 감정을 표현해내는 수단으로 사용하게 되었다.

노는 것과 놀아주는 것

구름이는 유선 마우스 줄을 특히 좋아했다. 영특한 구름이는 아무래도 마우스의 원래 뜻을 알았나 보다. 내가 마우스를 들고 일어서면 구름이는 귀를 쫑긋 세우고 몸을 바닥에 납작 엎드려 엉덩이를 씰룩대며 준비 자세를 취한 다음 마우스 줄을 사냥했고, 나는 요리조리 피하며 집 안을 뛰어다녔다. 심심하거나 글이 안 써지면 마우스로 구름이를 툭툭 건드렸다. 구름이는 함께 놀기 좋은 친구였다.

어린이는 새롭고 낯선 것에 강한 흥미를 느낀다. 호기심을 해결하기 위해 아이는 부모의 눈을 피해 낯선 대상에 손을 내민다. 호기심이 왕성한 새끼 고양이는 사람을 경계하면서도 가까이 다가간다. 호기심이 공통분모인 '고양이와 아이'는 서로에게 좋은 놀이 상대로, 이 주제는 14세기 중·후반 무렵부터 그림에 자주 등장하기 시작한다.

문제는 놀이의 방식, 혹은 놀이의 관계다. 고양이 앞에 거울을 들이밀고 그 반응을 보고 즐기는 소년들에 비해, 소녀들의 놀이 방식은 온건하나 고양이 입장에서 괴롭기는 마찬가지다. 소녀들의 놀이터에서 새끼 고양이는 살아 있는 인형이다. 화려한 장식

윌리엄 콜린스, 「속아 넘어간 새끼 고양이」, 캔버스에 유채, 77×65cm, 1816, 런던 길드홀 아트갤러리

애완 고양이는

살아 있는 인형이다.

조셉 라이트 오브 더비, 「새끼 고양이를 꾸미는 두 소녀」, 캔버스에 유채, 89×68cm, 1770년, 런던 켄우드하우스

으로 치장된 고양이는 곤혹스러운 지금의 상황을 벗어날 대책이 묘연하다. 발톱으로 아이들을 위협하고 도망칠 최소한의 공격성마저도 없어 보인다. 말 그대로 고양이는 옆에 놓인 인형처럼, 사랑스러운 장난감(애완)이다. 동물을 괴롭히는 행위가 일종의 레저나 스포츠였던 시대였기에 소녀들의 입가에 가득한 미소를 질책하기는 어렵다.

아이들의 나이에 따라 좋아하는 동물도 바뀐다. 동물학자들에 따르면, 다른 동물에 대한 사람의 반응은 나이에 따라 총 일곱 단계로 나타난다. 부모에게 완전히 의존해야 하는 '유아기'에는 침팬지나 판다 같은 몸집이 큰 동물에게 강하게 반응한다. 그들을 부모의 상징으로 여기기 때문이다. 유아기를 지나 '유아 부모기'가 되면, 부모에 대항해 자신도 어른임을 느끼기 위해 상징적인 자식을 가지려 한다. 그래서 몸집이 작은 애완동물에 강한 반응을 보인다. 그림 속 소녀들이 이에 해당한다. 저 고양이는 소녀들에게 자식인 것이다. 세상을 탐구하기 시작하는 '객관적 미성년기'에는 개미, 나비, 잠자리, 금붕어 등을 관찰하며 인식의 범위를 넓힌다. 앞서 본 거울을 든 소년이 여기에 해당한다.

아이들은 강아지와는 뛰어놀지만, 고양이는 괴롭히며 논다. 그때 아이들은 고양이를 괴롭힌다고 생각하지 않고 놀아준다고 여기지 않을까? '놀다'와 '놀아주다'의 차이는 크다. 처음에는 나도 내가 구름이와 놀아준다고 생각했다. 그건 구름이도 마찬가지였을 것이다. 서

로가 서로에게 놀아준다고 생각하면, 과연 누가 누구와 노는 것일까? 노는 이 없이 놀아주는 이만 있는 아이러니의 원인은, 아마도 고양이의 주인들이 고양이의 모든 것을 소유하고 있다고 믿기 때문일 터다. 자식이 부모의 소유물이 아니듯, 집과 음식을 제공한다고 해서 내가 동물의 자유까지 소유할 수는 없다. 그러니 잘 곳과 먹을 것을 보장받은 구름이가 잠자는 시간을 덜어서 나와 놀아줬다고 봐야 한다. 나는 구름이와 놀고 구름이도 나와 놀 때, 나와 구름이는 동등하다.

톡 쏘는 고양이

그림 속 고양이들은 아이들이 괴롭히면 체념한듯 당하고 있지만, 어른들이 그러면 인정사정없이 할퀴고 빠져나간다. 발톱을 잔뜩 세운 고양이가 화면 가운데 있다. 아기는 손을 내밀어 고양이의 털을 쓰다듬으려 하고, 왼쪽 남자는 고양이가 할퀸 부위를 입으로 빨고 있다. 흰 드레스를 입은 여자는 남자에게 괜찮으냐고 묻듯이 손을 뻗는다. 그리고 별 상관없어 보이는 오른편의 커플은 서로 껴안고 있다. 언뜻 연결되지 않는 두 장면이 공존하는 이 그림은, 필리프 메르시에Philippe Mercier, 1689~1760의 연작 '인간의 오감' 중 「촉각」에 해당한다. 그러니까 촉각은 고양이 발톱처럼 날카롭고, 연인의 포옹처럼 부드러

고양이 털처럼 부드럽고
고양이 발톱처럼 날카로운, 촉각.

필립 메르시에, 「촉각」, 캔버스에 유채, 132×153.6cm, 1744~47년, 코네티컷 폴멜론컬렉션

운 것이다. 고양이의 털을 쓰다듬고 싶은 아이처럼 순수하고, 작은 상처라도 크게 걱정하며 내미는 연인의 손처럼 따스하다. 그림은 보이는 것을 보는 것을 넘어, 숨겨진 속뜻을 읽어 내야 한다. 읽지 못하면 그저 고양이와 사람들이 그려진 한 점의 세속화에 불과하지만, 제목에 기대어 화가가 말하고자 하는 바를 유추하면 잘 구성된 한 점의 상징화가 된다. '촉각'의 핵심을 전달하기 위해, 고양이를 주연으로 등장시킨 필리프 메르시에의 선택은 탁월했다. 아마도 그는 아이와 잘 놀던 고양이를 빼앗아 안으려다가 고양이의 예상치 못한 공격을 당해 혼쭐이 났던 경험이 있을 것이다. 매서운 눈빛과 날카로운 발톱, 살짝 벌린 입을 보니, 고양이는 영락없이 작은 호랑이 같다.

놀람은 놀림과 짝을 이룬다. 마르탱 드롤링Martin Drolling, 1752~1817의 「여자와 쥐」라는 그림을 보자. 언니(혹은 엄마)가 쥐덫에 잡힌 쥐를 보여주며 고양이를 약 올린다. 동양에서 들어와 유럽에서 인기를 끌고 있던 하얀 페르시안 고양이는 꼬리를 세우고, 한쪽 앞발을 살짝 들어 호기심 가득한 자세를 취하고 있다. 왜 자신의 먹이가 저기 있는지, 저걸 어떻게 꺼내 먹어야 할지 몰라 당황한 고양이의 살짝 벌어진 입은, 앞치마를 입은 여자의 벌주는 듯한 입모양과 만나면서 웃음을 유발한다. 아마도 여자의 눈빛과 표정으로 봐서 고양이가 부엌에서 한 건 해서 복수하려고 약을 올리는 듯하다. 눈앞의 사냥감을 사냥할 수 없을 때, 고양이가 받는 스트레스는 대단할 테니 제대로

마르탱 드롤링, 「여자와 쥐」, 패널에 유채, 25×35cm, 1798년, 상트르 레지옹 오를레앙 미술관

복수한 셈! 여자의 눈치를 보며, 아기는 말리려는 듯 손을 내밀고 있다. 아마도 평소에 고양이가 아기와 잘 놀아줬나 보다. 이처럼 평범한 일상을 그린 세속화에 고양이가 들어오면서 흥미로운 이야기를 품은 재미난 그림이 된다.

채소는 싫지만, 정물화는 좋은 고양이

17세기 프랑스 미술 아카데미에서 나눈 회화의 위계는 역사화〉초상화〉동물화〉풍경화〉정물화 순이었다. 정물화는 생명이 정지된still life, 혹은 생명이 없는 사물nature morte을 그렸기 때문에 가치가 낮았다. 동물화는 살아서 움직이는 동물을 그렸으니 거기엔 생명이 있었다. 고양이가 정물화와 만났을 때, 그림은 살아 있는 것과 죽은 것의 결합과 공존이 되었다.

프랑스와 북유럽 화가들이 고양이를 즐겨 그린 데는 나름의 이유가 있다. 첫째는 평민들의 생활상을 주요 소재로 삼은 사실주의 경향 때문으로, 니콜라스 마스처럼 고양이는 일상성의 증인으로 등장했다. 둘째는 루벤스나 르브룅의 고양이들처럼, 종교화에서 그림의 메시지를 전달하기 좋은 수단이었기 때문이다. 마지막으로 17세기 네덜란드에서 등장한 정물화의 영향이다. 당시 네덜란드는 해외무역

프란스 스니더르스, 「사냥감과 바닷가재가 있는 정물화」, 캔버스에 유채, 121×181cm, 1610년경, 상트페테르부르크 예르미타시미술관

이 발달하면서 시민계급의 생활 형편이 한층 좋아졌고, 새로운 계급을 위한 예술이 등장했다. 물론 그들을 위한 그림이 종교화는 아니었다. 시민계급의 취향에 부합될 새로운 장르를 만들어내야 했던 화가들은, 오랫동안 종교화의 배경으로 그렸던 사물들을 따로 떼어내 정물화(네덜란드어 still-leven이 영어로 still life)를 탄생시켰다. 일상의 물건과 해골을 함께 그려서 인생무상과 신앙의 중요성을 강조하기도 했지만, 늘어난 소유물을 기록하려는 시민계급의 의도도 반영되었다. 이런 배경과 주문자의 욕구가 일상을 꼼꼼하게 묘사하던 네덜란드의 전통적인 화풍과 만나면서 정물화가 크게 유행했다. 여기서 고양이는 어떤 역할을 했을까?

정물화가들은 식료품의 신선함을 표현하기 위해서 아주 정밀하게 생선과 과일을 그렸다. 이때 상한 것은 먹지 않는 고양이의 특징이 식료품의 신선한 상태를 보장하는 역할을 했다. 프란스 스니더르스Frans Snyders, 1579~1657의 「사냥감과 바닷가재가 있는 정물화」는, 주

인 없는 식품 저장소에서 각자 먹이를 챙긴 개와 고양이가 맞닥뜨린 장면을 담고 있다. 그들은 서로 으르렁거리며 경계한다. 살짝 벌어진 입 사이로 송곳니가 보일 듯하고 서로를 노려보는 눈빛이 칼날처럼 날카롭다. 선반 위 접시에 놓인 바닷가재와 고

양이 위쪽의 생선들에서 뿜어져 나오는 비린내가 고스란히 전해질 듯 생생하다. 이렇듯 완성도 높은 정물화를 통해, 회화는 시각을 넘어 후각, 더 나아가 촉각으로 이어진다. 반다이크와 루벤스의 친구이자, 루벤스와 자주 협업을 했던 화가 프란스 스니더르스는 대형 캔버스 위로 바닷가재의 빨간색, 아티초크와 수박의 초록색, 토끼와 새의 갈색, 생선의 옅은 붉은색 등 다양한 색깔이 서로 부딪히고 어우러진 수준 높은 색채의 파티를 펼쳐 보인다. 색깔을 완전히 장악해서 자유롭게 구사할 수 있는 화가의 자신감이 느껴진다. 신선한 색깔의 파티장에서 고양이와 개의 만남은 자칫 밋밋할 수 있는 그림에 유머까지 부여한다.

독창적인 그림 세계를 펼치려면, 구도와 색채감각이 결정적이다. 울긋불긋한 과일과 채소에 가려 잘 보이지 않게 하려고, 혹은 숨은 것처럼 보이려고 루이즈 무아용Louise Moillon, 1610~96은 고양이를 갈색 띤 검정 점박이로 칠했다. 그래도 너무 눈에 안 띄면 안 되니 목 부근은 흰색을 선택했다. 사실 고양이는 채소나 과일을 별로 좋아하지 않는다. 신선함의 증인으로서, 또 그림에 유머를 부여하기 위해 등장시킨 것이겠지만, 나는 화가가 과일과 채소의 원색을 더욱 돋보이게 하기 위해서 저 부분에 검은색과 흰색이 필요했고, 그 색을 칠하기 위해 고양이를 그려 넣었을 가능성이 크다고 생각한다. 아울러 고양이의 털빛은 화면 왼편에 서 있는 주인의 검은 원피스 색깔과도 일치를

17세기 네덜란드 미술의 정점은 정물화다.

이루며, 그의 분신처럼 보이는 효과도 얻고
있다. 이렇듯 식품 저장소는 화가에게는
색깔의 향연을 펼칠 수 있는 최적의 소재
였다.

고양이는 생동감

루이 14세의 총애를 받으며 '사냥 오두막의 화가'로 지명된
알렉상드르 프랑수아 데포르트는 오로지 사냥과 동물만을 주제로
그린 최초의 프랑스 화가였다. 스승인 프란스 스니더르스가 주로 생
선과 함께 있는 고양이를 그렸다면, 데포르트는 조류와 고양이를 이
용해 뛰어난 색채감각을 드러냈다. 그의 작품 속에서 턱시도 고양이
는 사냥감을 향해 눈을 부릅뜨고 있다. 그 눈빛에서 대단한 집중력이
느껴진다. 집중한 시선이 목표물에 화살처럼 꽂힌다. 사냥하는 고양
이의 신체 기관 중 그 행위를 가장 집약적으로 보여주는 것이 바로 눈
이다. 시간이 멈춘 듯한 순간, 고양이의 야생성이 캔버스를 뚫고 나와
우리에게 전달된다. 이때 고양이는 제 몸에 축적된 모든 생기를 일시
에 뿜어내며 그림 속 생선과 새, 채소 등 다른 요소들도 (되)살아나게
만든다. 그에 전염되어 마치 내가 직접 저 장면을 보고 있는 듯하다.

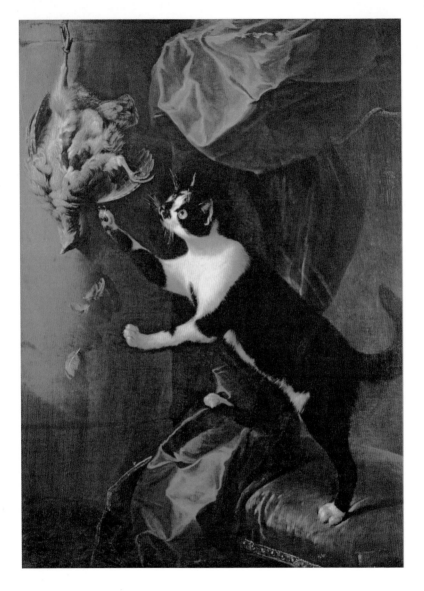

잔뜩 선 수염으로 긴장과 흥분이 팽팽하다.

알렉상드르 프랑수아 데포르트, 「고양이와 죽은 사냥감」, 캔버스에 유채, 크기 미상, 1700~50년 사이, 개인 소장

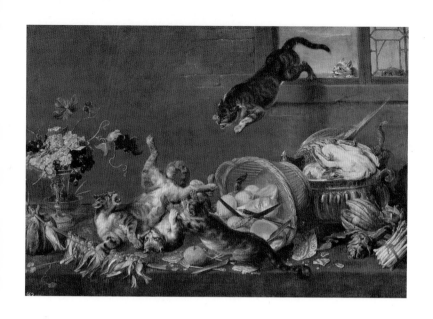

폴 드보스, 「식품 저장소의 고양이들」, 캔버스에 유채, 116×172cm, 1663년, 마드리드 프라도 미술관

 폴 드 보스Paul de Vos, 1595~1678의 「식품 저장소의 고양이들」
은 바구니가 뒤집히고 접시가 깨질 정도로 치열한 경쟁이 벌어지고
있는 모습이 생생하다. 특히 창밖에서 눈만 내놓은 고양이, 그 곁에 머
리까지 내놓고 두 발을 창틀에 대고 있는 고양이, 이제 막 창틀에서
뛰어내리며 탁자 위 고양이를 향해 몸을 던지는 검은 줄무늬 고양이,
테이블에 서로 엉켜 싸우는 줄무늬 고양이들이 마치 영화의 연속 동
작처럼 보인다. 서양미술사에서 고양이들끼리 투닥거리는 장면을 담
은 희귀한 그림이다.

 사람과 살면서 고양이는 억압된 사냥 본능을 놀이로 표출
한다. 목숨을 걸고 먹이와 싸워야 하는 사냥의 긴장과 두려움의 에너
지를 해소하기 위해 고양이는 놀이에 복잡한 추적 과정과 치밀한 작
전 행동을 동원한다. 내가 쥐 인형을 쥐고 흔들면, 구름이는 놀이를
사냥으로 착각하면서 자발적이고 즉각적으로 책상, 침대, 소파 뒤로
몸을 숨긴다. 두 눈을 인형에 고정하고, 몸을 낮춰 움직이며 슬금슬

금 다가와 일시에 앞발과 송곳니로 공격한다. 나보다 빠르면 사냥은 성공, 나보다 느리면 실패. 쥐 인형 잡기에 성공하면, 이빨로 몇 번 깨물고는 다시 몸을 숨기면서 새롭게 사냥을 준비한다.

위험을 감수하고 도전해서 승리를 쟁취했을 때(비록 실제 쥐를 입으로 물어 죽이지 못한 채 얻은 상징적인 승리일지라도) 사냥 놀이는 쌓여 있던 본능의 에너지를 해소시킨다. 그래서 도전과 위험, 행운과 보상이 유기적으로 얽힐 때에만 놀이가 사냥이 된다. 파트너가 사람보다 고양이일 때 모의 사냥은 훨씬 더 격렬하고 실감날 것이다. 크게 다칠까 봐 걱정할 필요는 없다. 인간을 제외한 대부분의 육식 동물들은 진화의 과정을 거치면서, 몇몇 예외적인 경우를 제외하고 같은 종에 대해 절대로 치명상을 입힐 무기를 사용하지 않기 때문이다. 이런 원칙은 따로 배우지 않아도 스스로 터득한다.

고양이는 장미의 가시

가톨릭의 위세가 강고했던 보수적인 이탈리아에서 성인 남성과 고양이의 조합은 찾기 힘든데, 조반니 란프란코Giovanni Lanfranco, 1582~1647의 그림에서는 「올랭피아」나 「오달리스크」처럼 한 남자가 옷을 다 벗고 침대에 비스듬히 누워 있다. 요염한 눈빛과 자태의 고양이

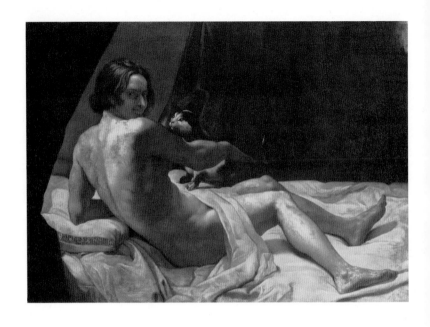

고양이는 은유다.
언어로 표현 못 하는 기분, 심리, 상황을 집약한다.

조반니 란프란코, 「고양이와 침대에 누워 있는 남자」, 캔버스에 유채, 113×160cm, 1620년, 개인 소장

는 연인 혹은 육체적 상대를 암시한다. 하지만 「장미와 고양이를 가진 아가씨」라는 그림에서 젊은 여성의 품속에 안긴 고양이는 다르게 읽힌다. 그 다름에 닿기 전에 거쳐야 할 질문은 여성들이 고양이를 좋아하는 이유다. 여성들은 고양이의 무엇에 끌릴까?

　　네덜란드 풍속화에서 고양이는 주로 부엌, 벽난로 근처, 하녀의 방, 생선가게 등에 자리 잡았다. 이때 고양이는 여성들의 친구나 동반자로 긍정적인 이미지를 가졌다. 반대로 냄새나고 자세가 음란하다는 이유로 여성들이 멀리해야 할 금기의 동물이기도 했다. 이와 같은 극단적인 평가가 공존하는 애완동물은 고양이가 최초이고 지금까지도 거의 유일하다. 개는 광견병으로 한때 부정적인 이미지를 지니기도 했으나 대부분은 충성과 위엄의 동물로 인식되었고, 교회가 앞장서서 개에 부정적인 상징을 덧씌우지는 않았다. 개는 자신이 따라야 할 대상에 집중하는 반면, 고양이는 언제나 자신이 원하는 대상에만 집중한다. 사람은 고양이의 속내가 궁금했지만 알지 못했다. 오죽하면 개는 부르면 바로 오지만, 고양이는 메시지만 받고 나중에 오고 싶을 때 온다는 말이 있을까.

　　사람을 잘 따르는 개와 달리, 같이 있어도 독립적으로 행동하는 고양이를 사람들은 완전히 (사람의 입맛에 맞게) 길들일 수 없었다. 그러니 주인은 고양이를 소유하고 있으되 그 소유를 실감하기 힘들다. 고양이가 무슨 생각을 하는지 모르니 요물이라는 딱지를 붙였

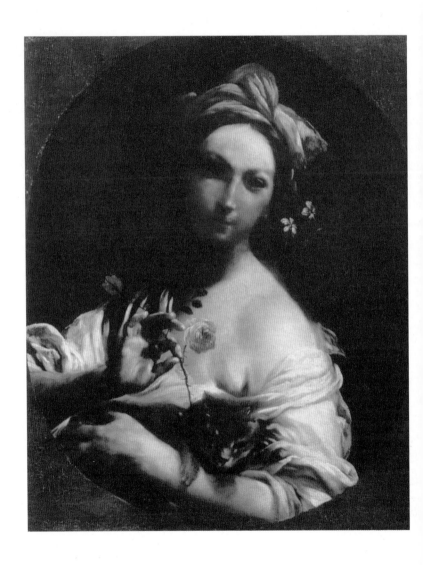

주세페 마리아 크레스피, 「장미와 고양이를 가진 아가씨」, 캔버스에 유채, 66×56cm, 1695~1705년경, 볼로냐 피나코테카 나치오날레

다. 바로 이 지점에서 고양이는 새로운 매력을 갖게 되었다.

고양이를 요물이라 믿는다면, 주세페 마리아 크레스피 Giuseppe Maria Crespi, 1665~1747의 작품 속 여성을 비난할 것이다. 하지만 고양이의 그런 이미지를 취하고 싶어 하는 이도 있다. 어깨를 반쯤 드러낸 여자는 고양이를 통해 다음과 같이 말하는 듯하다. '보이는 것과 달리 나는 고양이처럼 다루기 쉬운 여자가 아니에요. 당신 마음대로 할 수 없는 나는 미스터리하죠.' 혹은 항상 자신의 욕망에 충실한 고양이를 통해 그녀는 '난 사랑을 갈구하지만, 그건 내가 원하는 사람에게 내가 원할 때에만!'이라고 말하는 듯하다. 장미를 통해 사랑의 갈망을, 고양이를 통해 쉽게 길들여지지 않음을 암시하는 것이다. 장미는 가시가 있기에 아름답게 빛난다. 이 그림에서는 고양이가 가시다. 따라서 남자의 고양이가 욕망의 대상이라면, 여자의 고양이는 욕망의 주체다. 더 나아가 남자가 지닌 여성성의 극단적 표출로서 고양이를 받아들인다면, 조반니 란프란코의 그림 속 남자는 동성애자로도 읽을 수 있다.

여성들에게 고양이는 도도하고 독립적이면서도 우아한 자태를 가진 매혹의 상징이었다. 권위적인 교회와 보수적인 사회가 강요하는 순종적인 여성상을 거부하기 위해 여성들은 고양이를 품속으로 받아들였다. 고양이에게는 도도함뿐만 아니라, 모성애의 이미지도 있었다. 모성애와 독립성, 우아함과 관능미를 모두 가진 고양이에게

서 여성들은 자신들이 원하는 여성상을 발견했고 닮고 싶어 했다. 이런 이유들이 복합적으로 작용하면서, 바로크 시대에 고양이와 사람의 거리는 아주 가까워졌다. 가톨릭의 순결 문화가 강한 이탈리아에서조차 고양이가 사람의 품에 안겼고, 유럽이 계몽주의 시대로 접어들던 17세기 후반부터 18세기 초반에 접어들면서 품 안의 고양이는 사람들의 욕망을 더욱 적극적으로 대변하기 시작했다.

낭만 고양이,
연애를 탐하다

로코코와 낭만주의

고양이는 가장 강력한 수면제다. 고양이를 품으면 곧바로 잠으로 떨어지고, 깨서도 침대를 털고 일어나기 힘들다. 고양이 털이나 숨결에서 발산되는 나른한 기운 때문일까, 겨우 몸을 일으켜도 구름이가 자는 모습을 보면 스르륵 다시 눕게 된다. 고양이의 잠은 새근새근 전염된다. 겨울에는 히터에 너무 오랫동안 발을 가까이 하고 있기에 혹시 화상이라도 입을까 걱정되어 말랑말랑한 발을 살그머니 만지면, '어이 난 지금 좋으니 건드리지 마'라는 뜻으로 한쪽 눈만 떴다 감는다. 발 사우나 후에는 기지개를 늘어지게 켠다. 그리고 바로 그 자리에서 배를 보이며 발라당 누워 등을 바닥에 몇 번 문지르며 좋은 기분을 만끽한 다음, 흘낏 나를 본다. 이것은 '집사, 어서 손을 내밀어 배를 쓰다듬게'라는 뜻. 냉큼 달려가 부드러운 배를 문질문질 한다. 제 욕구가 충족되면 언제 그랬냐는 듯 벌떡 일어나 열어둔 노트북을 방석 삼아 앉는다. 노트북 팬이 돌아가면서 내뿜는 열기에 2차 찜질. 히터가

사우나라면, 노트북은 온풍기다. 지금 이 순간, 우리 집은 구름이의 찜질방이다. 수건을 말아 머리에 묶어줘야 하나?

바로크를 지나 도래한 탐미의 시대 로코코에, 고양이는 모든 계층과 세대에서 길러지는 가정용 동물로 자리 잡는다. 장식과 색채로 한층 화려해진 그림 속에서 아이와 여자의 동반자로서 고양이의 매력은 더욱 빛났다. 고양이의 높아진 위상은 다음 그림을 통해서 가장 확실하게 드러난다.

나는 고양이다

🐈 로코코 고양이는 당당하다. 종교화에서 걸어 나와 귀족들의 일상 속으로 뛰어들어가 제 주인처럼 관능과 유혹, 도발적인 분위기를 풍겼다. 초상화의 시대답게 사람들은 고양이에게도 초상화를 헌정했다. 고양이가 그려져 있다고 고양이 초상화가 아니다. 모델의 본질이 담겨 있어야 제대로 된 초상화라 부를 만하다. 루이 14세의 초상화에 그만의 특징이 남겨 있듯이, 로마의 시인 알레산드라 포르테게라Alessandra Forteguerra의 고양이 아르멜리노의 초상화에도 그만의 고유한 개성이 담겨 있어야 한다. 이 '초상화'의 화가 조반니 레데르Giovanni Reder, 1693~1749에게 비친 아르멜리노만의 특징은 무엇이었을까?

고양이를 보는 화가의 관점은 모델을 향한 화가의 시선에서 드러난다. 이 작품에는 고양이에 대한 어떤 도덕적인 판단이나 종교성이 없다. 이전 시대에 그려졌던 고양이 초상화들에 비해 상당히 근대적이라 할 수 있다.

흰 바탕에 검은색 얼룩무늬를 가진 수고양이 아르멜리노는 방울 목걸이를 달고 부드러운 쿠션에 앉아 있다. 빨간 쿠션 위에 살포시 앉은 아르멜리노의 오른쪽 뒤로 시인 스페란디오 베르타치가 헌사한 14행의 소네트('아름답고 신분이 높은 귀부인이 한 마리의 고양이에게 입맞춤을 해준 것을 읊은 소네트')가 적혀 있다. 시작과 끝 부분만 번역

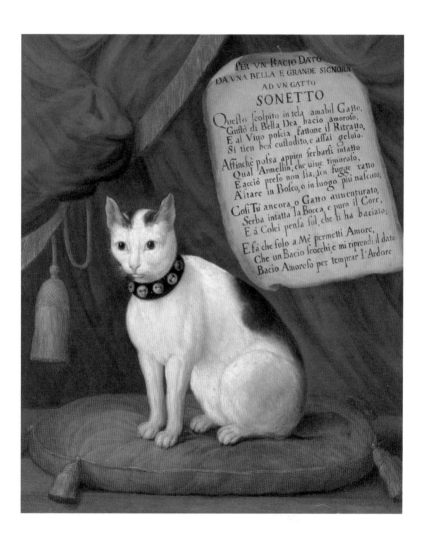

조반니 레데르, 「베르타치의 소네트가 있는 고양이 아르멜리노의 초상」, 캔버스에 유채, 76.2×61cm, 1750년, 로마 박물관

해보면, 고양이에 대한 시인의 깊은 애정을 확인할 수 있다.

> 이 사랑스러운 수고양이는, 그림으로 그려져
> 아름다운 여신의 사랑에 가득 찬 입맞춤을 맛본다.
> 그리고 그의 초상화가 완성된 후로는
> 사람들이 그를 열심히 잘 지키고 있다.
> ……
> 오직 사랑의 신만이 내게
> 은밀하게 입맞춤을 하고
> 사랑스러운 입맞춤을 받아들여 열정을 심화시키도록,
> 허락함을 알라.

아르멜리노는 시를 헌사받은 최초의 고양이가 되겠다. 이런 대접을 받기 위해 치렀을 대가를 생각해본다. 쿠션이 포근한 삶의 환경을, 소네트가 사회적 찬사를 상징한다면, 목걸이는 야생성이 억압된 애완동물의 처지다. 사랑스러운 장난감에게 시를 헌사하는 행위는 인간의 일방적인 고백이자 즐거움 아닐까? 이런 고백은 화가만의 것이 아니라 당대 사람들의 보편적인 시각이리라. 화가는 이 초상화에서 바로 그런 시각을 표현하고 있는 듯도 하다.

고양이 초상화라 부를 만한 작품이 한 점 더 있다. 고양이

오! 사랑.
- - - - - - - -

조지 스터브스, 「앤 화이트 양의 새끼 고양이」, 캔버스에 유채, 25.4×30.5cm, 1790년, 개인 소장

의 삶은 인간보다 짧다. 집 안에서 키우는 경우, 평균 15~20년 정도 산다. 인간의 평균 수명을 80세로 보면, 고양이는 4배 정도 빠른 속도로 살아가는 셈이다. 생후 한 달이 인간으로 치면 대략 100일쯤일 테니, 「앤 화이트 양의 새끼 고양이」는 아기의 백일 기념사진으로 보인다. 빨간 바닥에 진회색 벽 앞에 선 새끼 고양이는 투명한 발톱의 밋밋한 발은 미끄러질 듯 위태롭고, 내려뜬 눈동자에 비쳐든 빛은 눈물처럼 반짝인다. 온전히 홀로 서지 못하는 새끼 고양이는 솜털 사이로 젖비린내를 내뿜는다. 작은 몸에서 풍기는 젖비린내는 미약하나 뜨거운 생의 기운을 더욱 발현한다. 이것만으로는 제 몸을 온전히 보호하지 못하는데, 이때 연약한 눈빛은 인간의 동정심을 끌어내는 강한 무기가 된다. 그것을 모르는 새끼 고양이는 단지 두려움으로 작은 몸집을 움츠릴 뿐이다. 세상은 두려움 그 자체다.

당대 영국 최고의 동물 화가라는 명성에 맞게 조지 스터브스George Stubbs, 1724~1806는 눈에 보이는 형태 묘사를 통해 우리에게 새끼 고양이가 느꼈을 감정과 두려움까지도 보았다고 믿게 만든다. 이처럼 눈에 보이는 것을 통해 보이지 않은 것을 보았다고 느끼도록 만드는 힘이 있을 때, 그림은 예술의 문턱을 넘는다.

'내 고양이'의 죽음

바로크 시대에는 다양한 포즈의 고양이, 로코코 시대에는 다양한 상황에 처한 고양이가 그려졌는데, 급기야 19세기 초반에 프랑스 낭만주의 화가 테오도르 제리코Théodore Géricault, 1791~1824는 죽은 고양이까지 그렸다.

낭만주의는 (신)고전주의가 구축한 엄격한 형식과 규칙을 거부하고, 창작자의 자아와 감정, 상상력을 적극 옹호하며 자유롭게 표출했다. 낭만주의자들에게 예술은 구매자의 취향에 부합하는 것이 아니라 예술을 위한 예술일 때 가치 있었다. 낭만주의에 의해 예술가는 자기만의 세계를 추구하는 고독한 개인의 이미지를 구축했다. 낭만주의자는 현실을 적극적으로 개혁하기보다는 뒷걸음질쳐서 자기 내면으로 도피하고, 살고자 하는 의지보다는 죽음에 대한 갈망이 컸다. 어둠, 우울, 좌절, 절망 등이 그들의 주된 정서였다. 제리코가 인간의 광기, 질병, 죽음 등에 광적인 관심을 보였던 이유다.

축 늘어진 사지에 죽음이 완연하다. 검은 배경은 생의 기운이 빠져나간 잿빛 육체를 부각시킨다. 발톱의 날카로운 긴장감도 사라져 생명의 징후는 어디에도 없다. 꺾인 고양이의 목과 찡그린 표정에서 죽음의 본질인 시간의 멈춤은 확실히 확인된다. 이 고양이는 더 이상 시간의 흐름을 경험하지 못한다. 배가 고파 먹이를 찾지도 못하

테오도르 제리코, 「죽은 고양이」, 캔버스에 유채, 50×61cm, 1821년, 파리 루브르박물관

고, 밥 먹은 후의 그루밍도 못하며 품에 안겨 오지도, 창가에서 잠을 자지도 못한다. 시간은 저 고양이에게서 툭 끊어졌고, 고양이는 시간 없는 곳으로 가버렸다.

태어난 모든 생명체는 죽기 마련이니, 죽음은 모두에게 평등하다. 여기에는 예외가 없기에 그 평등은 잔혹하다. 죽은 고양이는 죽음으로 제 이야기를 매듭지었지만, 남겨진 주인은 끝나지 않은 고양이와의 이야기를 계속해야만 한다. 그것이 상실의 고통이다. 설령 다른 고양이를 키운다 해도 먼저 간 고양이를 잃은 슬픔은 사라지지 않는다. 고통도 죽음처럼 개별적이다. 각각의 이별은 매번 새롭게 우리를 아프게 만든다. 그것이 사랑이다.

키우던 고양이를 떠나보낸 후 새로운 고양이를 들이는 것은 두렵고 내키지 않는 일이다. 옛 고양이에 대한 추억과 사랑 때문이다. 고대 이집트인들이 고양이 미라를 만들었던 것처럼 어떤 의미에서, 제리코는 죽은 고양이 초상화로 그 상실의 슬픔을 표현한 것이라고 볼 수 있다. 제리코는 한 마리의 죽은 고양이를 그렸지만, 그림은 죽음의 본질에 대한 생각까지 우리를 이끌고 나아간다.

모든 고양이는 아름답다

낯섦은 귀하다. 프랑스를 통해 유럽에 소개된 터키시 앙고라와 페르시안 고양이는 외모가 신비롭고 아름다웠다. 고대 이집트 이후로 고양이의 종은 별로 다양해지지 않았고, 집 고양이에게 혈통의 순수함을 따지기도 어렵다. 개와 말에 비하면 고양이는 종류도 한정적이다. 털 색깔이 검은색, 흰색, 회색, 줄무늬, 여러 색깔들이 섞인 얼룩으로 차이가 나고, 몸집의 생김새와 크기가 조금 다를 뿐 대체로 비슷하다. 그렇기 때문에 눈처럼 하얀 털과 (비교적) 순수한 혈통이 보장된 페르시안 고양이는 큰 인기를 끌었다.

하지만 이것은 인간의 관점일 뿐이다. 모든 고양이는 아름답고 개별적이며 순수하다. 길고양이라고 자신을 천하게 생각하지 않고, 귀족의 고양이라고 자신을 길고양이보다 귀하게 여기지 않는다. 그러니 칙칙하고 허름한 외양간에 앉은 흰색 페르시안이 낯설게 보이는 것은 인간의 편견이 빚은 시선일 뿐이다. 고양이는 고양이라는 이유만으로 도도하다. 그것은 고양이라는 종에 속하는 특질이다.

샬럿 슈리버, 「외양간에 있는 흰색 페르시안 고양이」, 크기·제작년도 미상, 개인 소장

평범한 듯 비범한 샤르댕

로코코 시대라고 빛나는 대상만 탐하지는 않았다. 장 바티스트 시메옹 샤르댕Jean-Baptiste-Siméon Chardin, 1699~1779은 '서민 화가'답게 일반 시민들의 생활상을 캔버스에 담았다. 당시로서는 예외적인 화풍을 추구했으나, 다행히도 17세기 네덜란드 회화에 대한 컬렉터들의 선호가 이어져 샤르댕의 이름값은 비쌌다.

샤르댕 정물화의 가장 큰 특징은 주전자, 냄비, 칼, 생선, 파, 굴 등 어디서나 흔히 볼 수 있는 평범한 소재를 선택했다는 점이다. 여기에 배경은 차갑고 황량하게 처리하여 사물을 부각시켰다. 소재는 소박하고 색상은 담백해, 보는 사람들에게 편안하게 스며들었다. 17세기 네덜란드 정물화가 종교적 상징성이 강했다면, 샤르댕의 정물화는 단순한 일상품들에서 내면적인 아름다움을 끄집어냈다. 그래서 마르셀 프루스트는 샤르댕의 그림 속 사물들을 감상하는 행위만으로도 실제로 그 사물을 소유하는 것과 다름없다는 논지를 펼쳤다. 사물의 외형적 닮음에 멈추지 않고, 섬세한 관찰을 바탕으로 사물이 갖는 특징을 그림 속에서 잘 구현해냈기 때문에 미술평론가 디드로는 "샤르댕의 정물화는 자연 그 자체"라고 극찬하기도 했다.

샤르댕의 작품 가운데서도 「홍어」는 벽에 걸린 채 피를 흘리며 붉은 속살을 고스란히 드러낸 홍어로 시선을 모은다. 여기서 홍

샤르댕은 색으로 감정을 표현한다.

장 바티스트 시메옹 샤르댕, 「홍어」, 캔버스에 유채, 114×146cm, 1728년, 파리 루브르박물관

어는 바다의 물고기나 식료품점의 신선한 생선이 아니라, 피를 흘리는 고깃덩어리다. 렘브란트의 「도살된 황소」를 제외하고 이렇게 노골적으로 동물을 생명체가 아닌 붉은 살덩어리로 묘사한 작품은 드물다. 고기는 생명체가 죽은 다음 얻어지므로, 삶의 끝과 죽음의 시작이 교차된다. 홍어가 삶과 죽음의 겹침을 보여준다면, 몸을 웅크리고 꼬리를 세운 채 테이블에 놓인 생선을 공격적인 표정으로 노려보는 고양이는 생의 강한 기운을 상징한다.

고양이는 소녀를 웃게 한다

로코코는 귀족의 시대이자, 유희의 시대였다. 로코코 고양이도 시대에 걸맞게 부엌이나 식품 저장소를 떠나 살롱의 소파나 치장 중인 여성들의 품에 안겼다. 아몬드 모양의 눈동자로 인간을 올려다보며 쓰다듬어 달라고 요구하는 눈빛은 귀엽고 도도한 몸짓은 매혹적이다. 가까이 두고 싶은 면모는 은밀한 매력이 되고, 그에 빠져든 사람들은 고양이에게 기꺼이 품을 내어주었다. 고양이를 안고 포즈를 취한 초상화가 유행했다. 여기서 우리는 로코코 고양이의 또 다른 역

할을 발견할 수 있다.

인물화에서는 인물(모델)이 가장 중요하다. 원하는 모델을 찾기 위해 파스텔의 대가 장 바티스트 페로노Jean Baptiste Perronneau, 1715~83는 유럽 전역을 여행했고, 모델마다 개성을 살릴 수 있는 색깔로 초상화를 완성했다. 그에게 고양이는 주로 인물에게 아름다움을 더하는 소재였다. 금발 머리에 파란 꽃 장식, 하얀 목에 파란 리본, 어린 몸에 걸친 파란 원피스로 색깔을 통일시킨 소녀는 회색 고양이를 안고 있다. 여기에는 두 가지 목적이 있다. 우선 회색이 더해지면서 자칫 차가워 보일 수 있는 초상화가 세련되어졌다. 소녀는 오른손으로 부드럽게 고양이의 왼쪽 귀를 쓰다듬고, 고양이는 화답하듯 앞발을 가지런하게 모아 소녀의 왼손에 올려, 살굿빛 볼의 소녀에게 부족한 여성성을 보완하고 있다. 회색 고양이 덕분에 그녀는 어린 소녀이면서도 여성적인 분위기를 풍기는 아가씨가 되었다. 고양이 머리를 쓰다듬는 소녀의 손가락 동작은 춤추듯 우아하다. 이렇듯 고양이는 부드럽고 매혹적인 여성성을 초상화의 주인공에게 부여하고 강화시킨다. 제 역할의 중요성을 알고 있는지, 고양이는 우리를 향해 뽐내듯 웃고 있다.

로코코의 주인공은 여성이었다. 모든 여성은 아름다웠고, 아름다운 여성은 찬사의 대상이었다. 프랑스 출신의 영국 화가 소피 장장브르 앤더슨Sophie Gengembre Anderson, 1823~1903의 그림을 보자. 초록색 눈에 빨간 볼을 한 소녀가 고양이를 품에 안고 웃고 있다. 소녀

장 바티스트 페로노, 「마드무아젤 위키에와 고양이」, 양피지에 파스텔, 47×38cm, 1747년, 파리 루브르박물관

소피 장장브르 앤더슨, 「깨어남」, 캔버스에 유채, 67×80cm, 1881년, 개인 소장

의 품에 안긴 고양이는 귀를 쫑긋 세우고 앞발을 소녀의 손목에 가지 런히 얹었다. 소녀는 조금 전까지 새의 깃털로 고양이와 놀았던 모양 이다. 소녀와 동물의 사랑스러움이 결합된 이중 초상화로서 우리에게 보호본능과 책임감을 일깨운다. 이 때문에 화가는 제목을 「깨어남」으로 붙인 듯하다. 일상에 파묻혀 이기적으로 살아가는 우리를 두 사랑 스러운 존재가 일깨우며 마음 밑바닥에 흐르는 선한 본성을 자극한 다. 특히 겁먹은 듯 경계하는 고양이의 시선에서 우리의 마음은 더욱 순해지고, 소녀의 평화로운 미소에 깊이 물든다.

잠옷 차림의 소녀가 갈색 고양이를 안고 얌전히 화가를 보고 있다. 젖살이 오른 통통한 볼은 진홍빛 생기로 가득하고, 순진하고 순수한 눈빛은 세상 모든 긍정과 희망을 품은 듯 맑다. 소녀는 작디작은 손으로 고양이의 엉덩이를 받치고 있다. 소녀의 사랑은 온 우주를 준다 해도 변하지 않는다. 소녀의 사랑은 손으로 표현된다. 손을 뻗어 만지고, 힘껏 끌어안는다. 사랑하는 대상을 잠시도 손에서 놓을 수 없으니, 어디든 함께 간다. 진심으로 가득 찬 소녀의 마음을 얻기란 그리 쉽지 않지만, 한 번 얻으면 떠나지 않는다. 소녀에게는 사랑과 그 대상이 분리되지 않기 때문이다. 그러니 소녀의 얼굴은 자신의 마음이 고스란히 드러나는 거울이다. 소녀는 작지만 확실한 마음으로 세계를 품는다. 어른들은 그 마음의 가치를 몰라주지만 고양이는 직감적으로 안다. 소녀의 진심을 아는 고양이, 고양이의 진심을 아는 소

사랑은 사람과 동물을 닮게 만든다.

루이 레오폴 부아이,「어린 가브리엘 아르노의 초상」, 캔버스에 유채, 21×16cm, 1813년, 파리 루브르박물관

녀, 그들은 진심으로 서로를 껴안는다.

소녀의 사랑을 받는 고양이처럼 로코코 시대에 고양이는 인간과 감정을 나누는 동물로 확실히 인정받았다. 하지만 고양이 애호가들의 노력만으로는 그들을 보호하는 데 한계가 있었다. 마음은 제도로 정착시켜야 상식으로 자리 잡힌다. 더 이상 동물을 잔인하게 취급하지 못하게 하려는 움직임이 이 무렵 본격화되었다. '동물보호 협회'가 독일에서는 1837년에, 프랑스에서는 1845년에 각각 설립되었고, 가축들을 산인하고 부석설하게 다루지 못하게 하는 법안도 통과되었다. 고대 이집트에 비할 바는 아니지만, 중세시대에 일었던 마녀 사냥으로 희생된 고양이들을 생각하면 커다란 발전이다. 시련의 시기를 지나, 고양이의 사회적 위상은 상승했다.

연애를 탐하는 낭만 고양이

로코코 시대에 사치와 향락은 미덕이었고, 미의 탐닉은 적극적으로 권장되었다. 프랑수아 부셰와 더불어 로코코를 대표하는 화가 장 오노레 프라고나르Jean Honoré Fragonard, 1732~1806에게 연애는 진실한 사랑을 이루는 과정보다 유혹하는 자와 유혹당하는 자가 즐기는 심리 게임에 가까웠다.

장 오노레 프라고나르, 「음악수업」, 캔버스에 유채, 110×120cm, 1769년, 파리 루브르박물관

2단 건반악기인 쳄발로(하프시코드)를 가르치는 남성의 시선은 건반이 아닌 부풀어 오르기 시작한 소녀의 젖가슴 언저리를 향한다. 소녀는 한껏 뒤로 몸을 젖히며 시선을 받아내고 있다. 부끄러워하기보다 오히려 소년의 팽팽한 욕망을 더 깊이 끌어내려는 듯하다. 아무래도 이들에게 음악수업은 자연스러운 만남을 위한 핑계 같다. 쳄발로와 류트 사이에 몸을 밀착시킨 흰 고양이는 소녀의 연주, 혹은 이 공간의 침입자인 소년의 말을 듣지 않으려는 듯 귀를 납작하게 닫고 있다. 프라고나르는 왜 이곳에 고양이를 등장시켰을까?

바로크 시대 이래로 그림에서 고양이는 종종 여성의 속내를 대변한다. 지금 이 상황을 연극으로 치자면, 행위 주체자(남성)와 반응자(여성)가 만든 무대에서 고양이는 유일한 증인인 셈이다. 고양이의 시선은 밖으로 향하고 그 시선에 호응해 우리는 자연스럽게 그림 속 남녀가 만들어가는 이야기로 이끌려 들어간다. 지혜의 상징인 흰 고양이는 남녀가 벌이는 연애 놀이의 전말을 우리에게 알려주려는 것일까? 은밀한 유혹 게임의 긴장과 떨림, 흥분은 프라고나르의 즉각적인 붓 터치와 마무리로 인해 한층 더 생생하게 전해진다.

부셰의 에로틱한 고양이

프랑수아 부셰François Boucher, 1703~70는 궁정 생활의 경박함, 가식적인 우아함과 사랑의 유희를 선정적으로 묘사한 화가로 프랑스 로코코를 대표한다. 귀족들의 취향에 맞게 적당히 노골적이면서 은근하게 선정성을 드러낼 때, 그의 재능은 빛났다. 그래서 그림 속 오브제에 담긴 속뜻을 풀어보는 재미가 쏠쏠하다.

르네상스 화가들은 원근법과 해부학 등을 연구해 회화에 과학을 불어넣었고, 바로크 화가들은 회화의 본질인 빛과 어둠을 탐구했다. 렘브란트, 카라바조, 벨라스케스 등 당대의 화가들은 모두 자기만의 빛을 찾아내어 대가가 되었다. 로코코는 그 결실의 토양에서 피어난 꽃이었다. 로코코는 교양보다 감각의 시대였고, 이성보다는 감성의 시대였다. 역사는 몰라도 사랑은 알아야 했고, 돈은 없어도 애인은 있어야 했다. 문학은 몰라도 연애편지는 써야 했다. 시대가 이러하니, 화가들은 개인의 은밀한 사생활을 적나라하게 드러내는 장면을 많이 그렸는데, 특히 궁정풍의 연애를 화려한 색채로 형상화시킨 부셰는 단연 빛났다.

화장하는 여자는 아름답다. 남자가 넘볼 수 없는 영역이라, 그 아름다움은 신비롭기까지 하다. 곱게 화장을 마치고 분홍 끈으로 스타킹이 흘러내리지 않도록 고정 중인 여인을 담은 이 그림에는 남

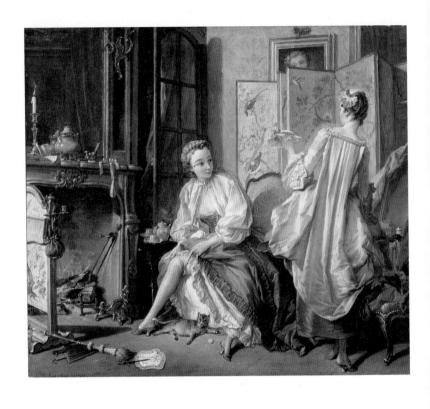

프랑수아 부셰, 「화장」, 캔버스에 유채, 52.5×66.5cm, 1732년, 마드리드 티센 보르네미사박물관

자의 호기심을 자극하는 두 공간이 겹쳐 있다. 꽃과 새가 그려진 중국식 병풍으로 가려진 화장하는 공간과 여자의 두 다리 사이의 공간이다. 갈색 고양이는 두 다리 사이에서 실을 갖고 노는 중이다. 왜 하필 저곳에 있을까? 고양이 입은 좁고 길게 벌어져 빨간 혓바닥을 드러낸다. 속치마와 치마가 만들어내는 수많은 주름이 고양이와 결부되면서 고양이의 성적 상징은 확실해진다. 프랑스어에서 고양이는 '샤chat'이고, 여성의 성기는 '샤트chatte'(단어 자체로는 '작은 고양이'라는 뜻)로 지칭된다. 따라서 여자의 두 다리 사이의 고양이는 그 자체로 여성의 성기이고, 작게 벌어진 고양이의 입은 그 연상과 상징을 강화한다.

부인은 지금 하녀의 도움을 받으며 외출 준비 중이다. 아마도 그녀는 연인이나 정부를 만날 것이다. 이 당시 상류층의 결혼은 두 가문의 영화를 굳건히 하기 위한 제도였기 때문에 애정이라는 감정은 천하게 여겨졌다. 연애 감정은 암묵적으로 각자의 정부하고만 나누는 것이었다. 따라서 그녀가 지금 정부를 만나 나눌 사랑의 유희를 상상하며 몹시 흥분해 있음을, 부셰는 다리 사이에서 노는 고양이를 통해 넌지시 일러준다. 이처럼 부셰는 주변 사물을 통해 인물의 들뜬 마음까지 전해지도록 했다. 역시 로코코의 대가다운 솜씨다. 부셰는 그 솜씨에 느낌표를 찍듯이, 스타킹이 말려 있

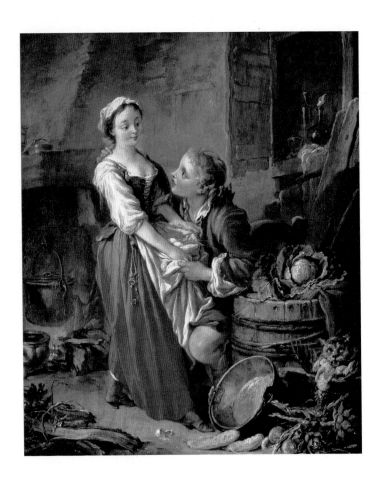

로코코 그림 속 인물들은
모두 인형 같다.

프랑수아 부셰, 「아름다운 주방 하녀」, 캔버스에 유채, 55.5×43.2cm, 1732년, 파리 코냑제이박물관

는 끝부분에 허벅지의 흰 속살을 살짝 드러나게 했다.

롤랑 바르트에 따르면, 에로스의 본질은 감춤과 드러남의 공존에 있다. 공존하기 어려운 두 가지 성질을 모두 가진 여성은 매혹적이다. 부세의 그림 속 여인들이 그러하다. 순진하면서 도발적이고, 육감적이며 순수하다. 팜파탈형 여인들은 자신의 감정과 행동을 닮은 고양이나 개를 키우고, 이들은 종종 그녀들이 즐기는 유희의 증인이 된다.

장작불이 타는 주방에 하녀와 청년이 있다. 빨간 치마 춤에 열쇠(내 육체를 열려면 이 열쇠를 찾으세요!)를 찬 하녀는 청년에게 벗어나려는 듯 몸의 중심을 뒤쪽에 뒀지만, 여전히 한 발은 청년의 발 근처에 닿아 있다(순진하면서도 도발적인 행동). 바로 거기에 청년의 맨다리(남자의 욕망)가 단단하게 불쑥 솟아 있다. 하녀는 앞치마에 계란(암탉과 수탉의 교미의 결과물)을 담고 있고, 청년의 급작스런 행동 때문에 계란 하나가 바닥에 떨어져 깨졌다(이미 관계를 맺은 사이를 암시). 그래도 하녀는 청년을 완전히 뿌리치지는 않고, 눈빛은 차가워도 입은 살짝 웃는 듯하다. 하녀의 젖가슴을 감싼 윗옷과 청년의 바지는 초록, 하녀의 치마와 청년의 양말(구두)이 빨간색으로 둘의 욕망은 통한다. 오른쪽에 놓인 배추의 겉잎사귀는 열려 있으나 주름 가득한 속을 고스란히 보여주지는 않는다. 즉, 지금 하녀의 몸은 열리기 시작했으나, 전부를 드러낼 정도는 아니다. 배추 옆의 고양이(남자)는 새(여자)의

두 날개를 앞발로 포박하고 온몸으로 덮쳐서 먹고 있다. 붉은 혓바닥을 날름거리며 새의 목을 뜯어 먹느라 붉은 피(정사의 결과물)가 새어나온다. 고양이의 뾰족한 이빨과 붉은 혓바닥에서 청년의 강렬한 욕망이 느껴진다.

에로틱한 그림에 출중한 재능을 보인 부셰답게 하녀와 청년의 심리 상태를 배추와 고양이를 이용해 절묘하게 완성했다. 이런 모든 상징과 색채감각이 조화를 이루면서, 우리는 장작불보다 더욱 뜨거운 하녀와 청년의 달아오른 마음을 느낄 수 있다. 열기는 둘 중 한 사람이 더 적극적으로 나서면 곧바로 터질 듯 팽팽하다. 아침에 홀로 겨우 일어나던 하녀의 친구 바로크 고양이(121쪽 참조)와 달리, 로코코 고양이는 이처럼 인물의 성적 욕망을 상징하는 역할을 수행했다.

호가스의 고양이가
알려주는 도덕화

윌리엄 호가스William Hogarth, 1697~1764가 등장하기 전까지, 영국은 미술의 변방국이었다. 프랑스와 이탈리아의 고전주의 미술을 아

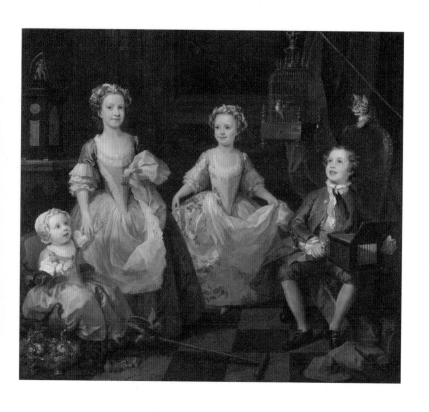

윌리엄 호가스, 「그레이엄가의 아이들」, 캔버스에 유채, 160.5×181cm, 1742년, 런던 내셔널 갤러리

름다움의 기준으로 삼았던 영국 귀족들은 영국 미술을 거들떠보지도 않았다. 18세기 중반까지 영국 화가들은 비천한 신분을 면치 못했고, 주로 풍경화나 상류층의 인물화를 그려서 먹고살았다. 당대 사람들에게 화가란 인물을 그리는 사람으로만 인식되었다. 그러나 18세기 중후반에 접어들면서 상황은 급변한다. 더 이상 이탈리아 고전주의의 아름다움을 따르지 않고, 프랑스처럼 미술이라는 장르에 서열을 매기지 않는 분위기가 대두되었고, 영국에 새로운 미술학교를 세워야 한다는 주장이 힘을 얻었다. 그 결과 1768년에 로열 아카데미(영국 왕립미술원)가 설립되었고, 수공업자 정도로 취급되던 미술가의 지위는 대폭 상승했다.

철학가이자 화가였던 호가스는 그림으로 모든 계층의 사람들에게 손쉽게 청교도적인 교훈을 전달하는 '도덕화'라는 장르를 확립하며, 사회를 풍자하는 연작으로 영국 화가로서는 최초로 세계적인 지위와 영향력을 얻었다.

영국 화가들은 자연 풍경만큼 애완동물도 많이 그렸는데, 프랑스나 네덜란드와 달리 고양이는 주로 아이들과 어울려 놀거나 주인 품속에 안겨 있는 모습으로 그려졌다. 그레이엄가의 아이들을 그린 호가스의 작품에서 고양이는 새장 안 새를 노려보고 있다. 불안감에 휩싸인 새는 날개를 퍼덕이며 경계하고, 이를 바라보는 소년의 눈빛은 즐겁다. 반대편에 새가 조각된 유모차를 탄 막내딸은 새가 내지

르는 소리에 상황을 파악한 듯, 새를 도우려 팔을 내밀고 있다. 약자가 약자를 가장 먼저 알아보고 동정한다. 다행인지 불행인지 고양이는 새를 잡을 수 없다. 새는 새장 속에 갇혀 있기에 안전하다. 마치 부모의 보호 아래 있는 한 이 네 아이는 외부의 어떤 위험에도 걱정할 필요가 없다는 메시지를 설파하는 듯하다. 호가스는 평범해 보이는 가족 그림 안에 재치와 유머를 가미해 교훈적인 내용을 적절하게 녹여냈다.

고야 고양이가 알려주는
끝나지 않은 마녀 사냥

빨간 옷의 소년이 까치 다리에 실을 묶어서 잡고 있다. 고양이 세 마리가 어둠 속에 웅크리고 있고, 철제 새장 안에는 새들이 가득하다. 가장 왼쪽의 삼색 얼룩 고양이가 까치를 곧장 낚아챌 듯이 눈빛을 반짝인다. 그 옆의 줄무늬 고양이는 차분히 다른 곳을 주시 중이며, 눈동자만 보이는 검둥이는 어둠 속에서 정면을 노려본다. 고양이는 저마다 무언가에 집중하고 있는데, 까치와 소년은 고양이들의

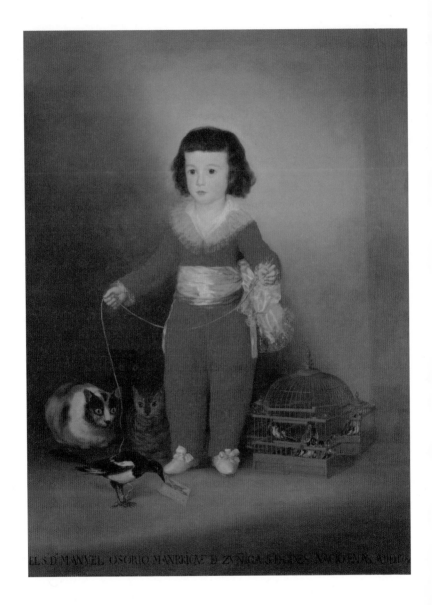

프란시스코 고야, 「돈 마누엘 오소리오 만리케 데 수니가의 초상」, 캔버스에 유채, 127×101.6cm, 1788년, 뉴욕 메트로폴리탄 미술관

존재를 전혀 의식하지 못하고 있다. 만약 고양이가 까치를 공격하려고 할 때, 아이는 곧바로 실을 놓아서 까치가 피하도록 할 수 있을까? 혹은 소년이 고양이 세 마리를 저지할 수 있을까? 답은 부정적이고, 까치의 운명은 거의 정해져 있기에 여기서 상황의 열쇠를 쥐고 있는 것은 아이가 아니라 세 마리 고양이들이다. 새와 고양이의 주인은 명목상 (아마도) 아이지만 상황의 주도권은 고양이가 가진 역설은, 아이의 부주의와 무능 때문에 발생한다.

이 그림이 담고 있는 뜻이 정확히 무엇인지는 기독교 도상학을 동원하더라도 파악하기 어렵다고들 말한다. 나의 해석은 이렇다. 붉은 옷과 황금빛 리본으로 꾸민 소년이 왕족이라면, 화가의 이름이 적힌 흰 종이를 물고 있는 까치는 프란시스코 고야Francisco Goya, 1746~1828 그 자신이다. 후원자인 왕족에게 발이 묶인 고야의 처지는 자유롭지 못하다. 상황을 재구성하면 이렇다. 주의 깊고 면밀한 고양이는 소리 없이 사방에서 까치를 노리고, 까치가 믿을 곳은 아이 혹은 오른편의 새들이다. 하지만 아이(힘 없는 왕)는 다른 곳을 보고 있고, 종류가 다른 새들(동료, 동지)은 철장 속에 갇혀 있다. 어디 하나 믿고 의지할 곳 없는 진퇴양난에 빠진 까치의 처지가, 고야가 처한 당시 상황과 닮았다. 그래서 고양이들은 궁정화가로서 네 명의 왕을 모신 고야를 노리는 탐욕스러운 신하(귀족)들로 이해된다. 이런 우화적인 그림을 통해 후대의 우리는 절대 권력자를 가까이 모시는 자가 감당해야 했을 권

력 다툼의 비정함과 두려움을 짐작해볼 수 있다. 이런 상황을 은밀하게 기록해두기 위해, 고야는 고양이의 두 얼굴—새 사냥꾼과 왕족의 애완동물—을 적절히 잘 이용하고 있는 것이 아닐까.

고야는 또 다른 대표작에서도 고양이에게 중요한 역할을 부여했다. 괴물과 귀신이 나오는 악몽을 꾼 경험을 바탕으로 그린 「이성이 잠들 때 악마가 나타난다」에서, 다리를 꼬고 엎드려 잠든 화가의 등 뒤로 부엉이와 박쥐 들이 저 멀리서 떼로 몰려오고 있다. 인간의 합리적인 이성이 제 기능을 발휘하지 못할 때, 미신과 악마가 인간의 판단 과정을 마비시킨다는 메시지를 뚜렷하게 읽을 수 있다.

그림 중앙에서 화면 밖을 정면으로 주시하는 검은 고양이는 악마, 혹은 악마의 동반자다. 먹잇감을 앞에 둔 공격 직전의 긴장감 어린 시선을 우리에게 던지는 검은 고양이는 마치 누구라도 이성을 잃으면 금세 덮칠 듯 공포스럽다. 중세가 지난 지 한참 후에, 왜 여전히 스페인에서는 이런 그림이 그려졌을까?

18세기는 이성이 지배한 계몽의 시대였다. 1789년에 시작된 프랑스혁명은 인간의 존엄성을 일깨웠고, 타락할 대로 타락한 교회와 성직자는 신(의 이름)을 파는 파렴치한 집단임이 드러났다. 하지

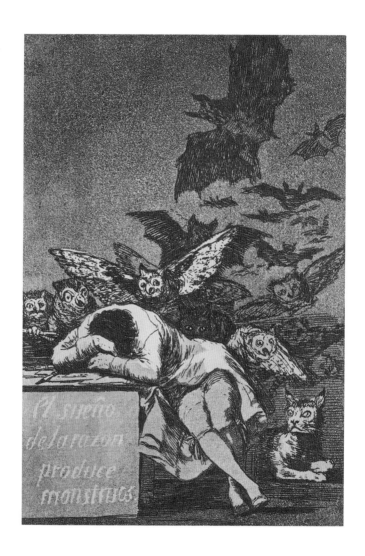

El sueño
de la razon
produce
monstruos.

프란시스코 고야, 「이성이 잠들 때 악마가 나타난다」, 채색 판화, 21×15cm, 1810년, 파리 국립도서관

만 고야의 조국 스페인에서는 여전히 부패한 교회가 권력의 중심이었고, 무능한 왕은 간신에게 놀아났다. 절대 다수의 일반인들은 생존이 위태로울 만큼 빈곤했다. 몇 세기 전 무적함대를 내세워 세계를 지배했던 스페인의 모습은 어디에도 없었다. 서서히 밀려오는 희망의 빛을 스페인의 권력층은 대대적인 마녀사냥을 통해 차단했다. 마녀는 모든 곳에 있었고(있어야 했고), 어디에도 없었다. 마녀는 증오와 두려움, 공포와 불안, 비합리성과 탐욕이 빚어낸 거대한 신기루였다.

가난한 장인의 아들로 태어나 궁정화가가 되었던 고야는 이러한 당대의 모순을 외면하지 않았다. 중세는 300여 년 전에 끝났지만, 당시 스페인에서는 여전히 마녀사냥이 지속되고 있었음을 고야의 고양이는 증명한다. 이후에도 계속 고양이를 마녀의 동물로 바라보는 시선은 유럽에서 뿌리 깊게 존재했다. 유럽 인구의 3분의 1을 죽음으로 내몰았던 페스트의 원인은 1894년에서야 밝혀졌다. 쥐, 벼룩, 사람이 주요 감염 경로였다. 이전까지는 고양이를 원인으로 지목한 의견이 보편적으로 받아들여졌다. 상황이 그랬으니, 고양이를 마녀의 동물로 보는 시선에 의문을 제기하기 어려웠을 것이다.

검은 고양이가 변신해 마녀가 되었다는 미신은 전혀 근거 없지만, 미신이 생겨난 뿌리는 흥미롭다. 그 사실을 달리 말하자면, 주술에 걸린 검은 고양이는 인간의 잠재태다. 마치 용이 되지 못한 이무기처럼, 고양이는 인간이 되지 못한 존재일 수 있다. 인간은 개나 말

테오필 알렉상드르 스텐렌, 「변신—마녀로 변신하는 검은 고양이들」, 채색 동판화, 크기 미상, 19세기 후반, 파리 장식미술도서관

과는 달리 고양이를 동물로만 보지 않는다. 고양이를 동물과 인간의 교집합에 위치하는 기묘한 생명체로 간주했다. 이런 시선은 역사가 깊다. 고대 이집트 이래로 사람들은 정확하게 꼬집어서 말하기는 힘들지만, 고양이에게는 분명 자신을 끌어당기는 무엇이 있다고 생각했다. 그래서 다른 모든 집짐승들과 달리, 고양이는 절대 인간의 입맛에 맞게 길들여지지 않으며 주술적인 힘을 갖고 있다고 믿었다. 여기에서 고양이에 대한 두려움과 신비함이 비롯되었다. 두려움은 거부, 신비함은 호기심을 야기했다. 이런 독특한 모호함에 매혹된 시인과 화가 들은 고양이에게서 인간성을 끌어내어 인간의 고양이다움을 표현했다. 고양이의 인간성과 인간의 고양이성, 그 어딘가에서 마녀와 고양이의 연결성을 찾을 수 있는 것이다. 따라서 마녀와 고양이의 조합은 당시 사람들의 의식을 담은 시대의 초상이었다.

다음 생에는 고양이로,
꼭

인간이 가 닿을 수 없는 세계를 간직한 채 고양이는 인간 곁에 살고 있다. 결코 길들여지지 않는 비타협성과 독립성은 고양이의 가장 큰 특징이다. 고양이를 향한 인간의 사랑의 근원은, 고양이의 외

마침내, 고양이는 인간을 집사로 길들였다.

마르그리트 제라르, 「고양이의 점심」, 캔버스에 유채, 61×50cm, 제작년도 미상, 그라스 장오노레프라고나르빌라 박물관

모뿐만 아니라 그런 성격에 크게 기대어 있다. 매력은 마력으로 전가되어 고양이는 박해와 누명, 피해를 받기도 하면서도 꿋꿋하게 인간의 입맛에 길들여지지 않고 고양이로서 살아왔다. 이제 인간이 그 대가를 치를 차례다. 프라고나르의 친척이자 그와 공동 작업을 하기도 했던 마르그리트 제라르Marguerite Gérard, 1761~1837의 그림에서 고양이가 받은 보상을 확인할 수 있다.

고양이 집사의 선조가 이 무렵에 등장한 듯하다. 무릎 꿇은 여자는 붉은 의자에 '올라앉으신' 고양이의 식사 시중을 들고 있다. 개가 바닥에서 고양이를 부러운 눈빛으로 바라보지만, 고양이는 '개무시'하고 접시에 집중하고 있다. 요리의 마지막 한 조각을 '드시는' 중인 고양이를 여자는 흐뭇하게 바라보고 있다. 그림으로만 보자면, 고양이가 주인이고 인간은 집사, 개는 집사의 친구 혹은 고양이의 애완동물 같다. 고양이의 지위는 인간보다 위로 올라서기 시작했다. 고양이 초상화가 로코코 시대의 특징이라면, 고양이 풍속화는 19세기 말의 특징이다.

고양이를 소재 삼은 당시의 그림을 보면, 주로 놀거나 먹거나 자는 모습뿐이다. 인간들 눈에 비친 고양이는 그것만이 묘생猫生의 전부인 듯 보인다. 특히 노는 고양이를 볼 때 나는 즐거우면서 슬프다. 그 이유를 프랑스 작가 장 그르니에의 저서 『섬』에서 찾아볼 수 있다. 그는 자신이 키우던 고양이 물루를 보며 물루의 행복의 근원을 탐색

에드워드 번-존스, 「고양이 학교」, 종이에 연필, 26.6×20.5cm, 1890년대 초, 개인 소장

한다. 물루는 놀이를 하면서도 놀고 있는 자신의 모습을 볼 생각은 하지 않는다. 매순간 몸을 정확하게 빈틈없이 놀려서 노는 일에 흠뻑 몰두해 있고, 거기서 행복이 배어나온다. 고양이 물루의 그런 행동을 그르니에는 로마 시대에 만들어진 꽃 항아리보다 더 조화롭다면서, 그에 비해 스스로를 돌이켜보면 인간인 자신은 온전치 못한 존재라고 느껴진다며 슬퍼한다.

그에 비해 내가 인간인 게 마뜩찮은 또 다른 이유가 생각났다. 모든 고양이는 노동 없이 유유하게 살아가는 귀족과도 같다. 그에 비해 인간은 얼마나 많은 시간과 에너지를 들여 밥벌이를 위해 노동해야 하는가. 인간의 밥벌이는 고단하고, 고양이의 놀이는 마냥 즐겁다. 다음 생에는 꼭 고양이로!

'킨포크 스타일' 고양이

 "고양이를 왜 키워?"

구름이를 만나기 전, 나도 참 많이 물었다. "귀엽잖아! 예쁘잖아!"라는 대답은 예전의 내게 전혀 설득력이 없었다. 나는 개가 훨씬 더 귀엽고 좋았다. 다만 답을 찾는 동안 그들의 얼굴에 미소처럼 미묘하게 번지던 묘한 표정은 어쩐지 신경 쓰였다. 구름이와 지내 보

니, 그 표정이 그들이 말로는 하지 못한 대답이었다는 것을 알겠다. 그리고 나도 그들처럼 되어버렸다. 아마 그 누구도 말로는 고양이를 키우는 이유를 말끔하게 설명하지 못할 것이다. 같이 산책을 할 수 있나, 무거운 짐을 들어주나, 청소를 해주나, 심지어 부른다고 오기를 하나, 아무런 실용적인 도움이 되질 못하기 때문이다. 오히려 끊임없이 날리는 털을 치워야 하고, 화장실 청소를 해야 하며, 전염성이 강한 고양이의 잠자는 모습을 보며 졸음과 싸워야 한다. 하지만 고양이만의 거부할 수 없는 매력이 있다. 그것이 무엇인지 알려면, 알아두어야 할 사실이 있다.

가장 대표적인 가정용 동물인 개와 고양이가 인간 사회에서 적응하는 방식의 차이는 크다. 진화의 과정을 거치면서 개는 인간의 요구에 맞게 능력을 키워왔다. 사냥을 돕고, 양 떼를 치고, 외부인을 감시하고, 송로버섯을 찾고, 물건이 담긴 수레를 끌었다. 현대사회에 이르러 인간은 가장 가까이 있는 동물인 개에게 새로운 역할을 가르쳐 유용성을 사회 변화에 맞춰 지속적으로 개발하고 훈련시켰다. 위험한 상황에서 사람을 구조하고, 맹인을 안내하고, 마약을 찾아내는 등 사람을 돕거나 감시하는 것이다. 인간에게 개는 필요 동물이나, 고양이에게는 그런 유용성이 없었다. 그러나 근대사회에서 아주 중요한 역할을 맡게 됐다.

19세기에 접어들면서 유럽은 농경사회에서 산업사회로 바

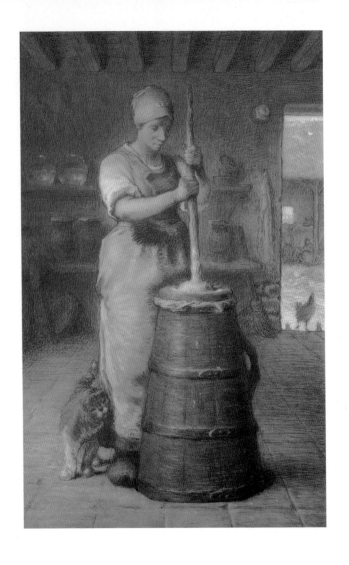

산업사회의 도시인들은 농촌 풍경에서 고향의 이미지를 발견했다.

고향은 도시인의 발명품이다.

꿰었고, 대부분의 사람들은 더 많이 일하고 더 적게 벌었다. 기대만큼 형편은 좋아지지 않았고, 각종 도시화의 폐해에 시달렸다. 도시 사람들은 어쩔 수 없이 제 몫의 외로움과 불안감을 스스로 감내해야 했다. 이때, 고양이는 개와 더불어 큰 힘을 발휘했다. 장프랑수아 밀레 Jean-François Millet, 1814~75의 그림을 보면 고양이가 무엇으로 인간의 마음을 사로잡았는지 알 수 있다.

밀레는 자연과 농촌에서 소재를 선택하여 목가적인 풍경으로 표현한 바르비종파의 대표적인 화가다. 밀레의 자연주의는 쿠르베의 사실주의와 비슷한 듯하나, 밀레는 고전적인 선과 화풍이 강하여 낭만적 감성과도 공존할 수 있었다. 시골 아낙과 농사짓는 부부, 씨를 뿌리는 농부 등 당시 프랑스에서 팔리지 않던 소재를 선택했기에 경제적으로 곤궁했으나, 미국인들은 밀레의 그림에서 근면 성실한 태도와 신에 대한 감사의 기도 같은 미국적 세계관의 구현을 보았다. 덕분에 밀레는 생애 후반에 큰 인기를 얻어 경제적으로 안정됐다.

밀레의 이 그림을 앞서 본 부셰의 그림들과 비교해보면, 장식이나 기교, 화려한 색채감각이 없어서 칙칙하고 볼품없다. 이런 밋밋하고 심심한 부분이 실은 우리 삶의 일상성을 가장 확실하게 확보한다. 소박한 자연주의 화풍은 이전 로코코 시대의 색채와 묘사의 향유에 대한 일종의 해독제 역할을 했다.

노동에 집중하고 있는 여인에게 고양이는 몸을 비비고 있

다. 영역 동물인 고양이의 이런 행동은 '너는 내 거야'라는 뜻이다. 집 안의 여러 물건에 이러한 행동을 하는데, 밀레의 고양이처럼 머리와 등, 꼬리를 비벼서 자신의 냄새와 주인의 냄새를 교환하는 행위의 목적은 영역 표시만은 아니다. 고양이는 이 냄새를 통해 주인이 자신의 사회적 그룹에 속한 사람이라는 것을 알아차리며 공동의 냄새를 가진 사람들이 주위에 있을 때 더욱 안정감을 느낀다. 그런 이유로 몸을 비비는 고양이에게서 애정이 배어나오고, 밀레의 파스텔과 크레용은 그 마음을 포근하게 잡아둔다. 그래서 저 고양이에게 사랑받는 여인은 내게 남루하거나 초라하지 않다. 소박한 살림이지만 정갈하여 위엄을 풍긴다. 집 밖에서 쌓인 피로는 집 안으로 들어가면 버터 녹듯 스르륵 사라질 것 같다. 세상 그 무엇보다 사랑이 흐르는 가정이 제일 소중하다. 바로크 이후로 행복한 가정의 상징이었던 고양이는 시대의 변화와 맞물리면서 더욱 그 힘을 발휘하게 되었다. 알베르트 슈바이처의 말처럼, 인간에게 음악과 고양이는 참 좋은 피난처이자 세상의 어려움을 함께 이겨나가는 동반자다.

북유럽 고양이도 집안의 행복을 이루는 식구로 등장한다. 북유럽은 독일 북부, 네덜란드, 스웨덴, 덴마크, 핀란드, 아이슬란드 등의 지역을 아우른다. 우리에게 이 지역을 대표하는 화가는 빛과 초상화의 대가 렘브란트, 불안과 우울로 점철된 뭉크, 일상의 아름다움을 우아하게 그려낸 페르메이르가 있다. 스웨덴 국민화가로 불리

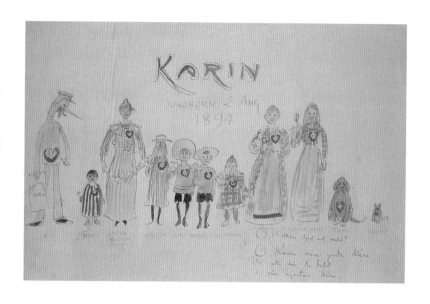

19세기의 '킨포크' 스타일.

칼 라르손, 「성자 카린을 위한 기도」, 1894년, 괴테보르그 콘스트뮤지엄

　　　는 칼 라르손Carl Larsson, 1853~1919의 그림은 동시대의 뭉크보다는 페르메이르의 후손에 가깝다. 그는 인상주의가 유행하던 파리에서 그림을 배웠지만, 그와 상관없이 서정적이고 장식성 강한 스타일을 유지했다.

　　유학을 마친 후 스톡홀름으로 돌아온 라르손은 역시 화가였던 부인과 일곱 명의 아이들과 살며 인간과 조화를 이룬 자연 풍경, 목가적인 가족생활을 수채화로 주로 그렸다. 특히 "우리의 작은 가슴속에 모두 너의 얼굴을 담고 있어"라고 자신의 뮤즈였던 부인 카린을 향한 사랑을 고백한 「성자 카린을 위한 기도」가 눈길을 끄는데, 제목을 거의 그대로 묘사한 이 그림에는 가족은 물론, 푸시(고양이)와 카포(개)마저도 카린을 가슴에 품은 모습으로 그려져 있다. 특별히 화가 자신은 가슴이 아닌 곳에 카린을 담았다. 라르손의 그림은 마치 아버지가 기록한 그림일기, 부인과 아이들에게 보내는 그림엽서처럼 소소하고 애정이 넘친다. 이를 통해 라르손은 행복은 단순함과 소박함에서 오는 것이라고 말하고 있다. 그에 물들어 내 마음도 따뜻해진다. 고양이 푸시는 풀밭의 벌레를 잡고, 따뜻한 부엌 난롯가를 서성이고, 크리스마스이브 날 식탁 밑에서 뛰어논다. 언제, 어디서나 고양이는 고양이다.

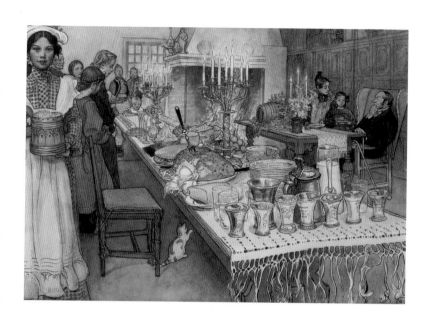

풍요로운 식탁, 많은 식구 그리고 고양이.
행복으로 따뜻한 집이다.

칼 라르손, 「크리스마스이브」, 1904~06년경, 스톡홀름 보니에르스카포르트라트삼링겐

서양 역사에서 로코코가 저물고 인상주의가 등장하기 전까지인 18세기 말부터 19세기 말까지 시기는 아주 복잡하고 흥미롭다. 앙시앵레짐(구체제)의 위기, 미국의 독립, 프랑스혁명, 새로운 기술과 대량생산 체제의 발전 등이 맞물려 일어나면서 세상은 급격하게 변화했다. 귀족과 하인 계급 외에 중산층(부르주아)이 대거 생겼고, 근대적인 사회구조가 성립되었다. 사회 전반에 걸쳐 혼돈과 충돌이 이어지며 변화에 대한 욕망이 곳곳에서 부글부글 끓어올랐다. 회화에서는 그림의 역할을 두고 주장을 달리한 신고전주의, 사실주의, 낭만주의 등이 등장해 다투었다. 화가는 예술가로 인정받으며 부와 명예를 얻기 시작했으며, 역사화를 비롯하여 풍경화, 초상화 등이 특히 인기를 끌었다. 그림에 대한 관점도 크게 아카데미가 정해둔 법칙에 충실해야 한다는 쪽과 화가의 개성을 중시하는 쪽으로 나뉘었다. 어느 쪽으로 힘이 기우는가에 따라 서양미술사의 흐름은 물론 화가에 대한 관점 등이 결정되었기에 대립은 격렬했다. 승자는 후자 쪽이었고, 본격적으로 근대적인 그림이 대거 역사의 전면에 나타났다. 서양 미술은 아름다운 꽃처럼 피어나 세계적으로 영향력을 발휘하며 사랑받았다. 그 속에서 화가와 문학가의 애정을 바탕으로 고양이의 매력과 아름다움은 더욱 널리 찬양받았다.

6
—

고양이,
유럽을 거닐다

인 상 주 의 와 모 던

구름이와 지내니 매일이 특별해졌다. 반복되는 일상의 무료함이 없어졌다. 외출 후 돌아오면 마중 나와 내 다리에 머리를 비비고, 킁킁 신발 냄새를 맡는 모습만으로도 웃음이 번졌다. 나보다 먼저 일어나 아침을 먹고, 내 손가락을 핥아주거나 배에 올라와 꾹꾹이를 했는데, 구름이처럼 달콤하게 잠을 깨운 이는 없었다. 고양이 한 마리가 어떻게 내 일상의 모습을 근본적으로 바꿔버릴 수 있었을까? 구름이는 질문하는 나의 시선에 온 얼굴로 하품을 하더니 고개 돌려 창밖을 본다. '산은 산이고 물은 물이로다.'

고양이교의 신자가 크게 늘어난 19세기에는 교통수단의 발달로 유럽 내 이동은 물론 미국을 비롯한 다른 대륙과의 왕래가 수월해지면서 덩달아 고양이도 퍼져나갔다. 이 무렵, 영어권에서는 애완용pet이라는 단어가 고양이 앞에 붙었다. 프랑스에서는 테오필 고티에, 기욤 아폴리네르, 장 콕토 등 예술가들이 대표적인 고양이 예찬자들이었다. 그들의 작품에 실려 조용하며 사색적인 동물로서 고양이의 이미지가

널리 알려졌다.

구름이와 살면서 나는 다양한 상황에서 비롯된 여러 결의 느낌들을 직면했고, 그것들은 고스란히 내 몸으로 스며들어 쌓였다. 기억이나 추억이라 부르기엔 무언가 부족한 이 느낌을 언어로는 온전히 전할 수 없으니, 사람들이 고양이를 좋아하는 이유를 물을 때마다 나는 몹시 곤란해졌다. 이 지점에서 나는 인상주의 미술을 높이 평가한다. 이유의 시작점을 공놀이에 열중하고 있는 쿠르베의 고양이가 일러준다.

쿠르베의 아틀리에 고양이

산업사회는 인간과 가축이 하던 일을 기계로 대체했다. 기계화로 높아진 생산성은 자본가에게는 축복이었으나, 기계에게 일자리를 빼앗긴 노동자에게는 재앙이었다. 삶의 기반이 흔들리던 하층민들은 사회의 불안 요소가 되었으며, 자본은 오래된 관습·제도·전통들을 파기했다. 억눌리고 참아야 했던 사회적 약자들은 좀 더 평등한 사회를 요구했고, 그 목소리는 혁명의 물결로 널리 퍼져나갔다. 이런 배경에서 예술이 당대의 모습을 정면으로 다뤄야 한다고 믿었던 귀스타브 쿠르베Gustave Courbet, 1819~77를 위시한 사실주의 화가들은 사회의 모습을 있는 그대로 캔버스에 담았다.

1855년 파리 만국박람회에 쿠르베가 제출한 「화실」은 심사위원들에게 거부당했다. 자신이 살아가는 시대의 모습과 그에 깃든 동시대인들의 사상을 생생하게 그려내려는 쿠르베의 야심을 간파했을 보수적인 심사위원들은 프랑스 미술의 전통을 파괴시키려는, 쿠르베로 대표되는 사실주의 경향을 막아야만 했다. 전통의 전복은 쉽게 이뤄지지 않는다. 이에 반발해 쿠르베는 박람회장 옆에 자비로 '사실주의관'을 지어 낙선작 두 점을 포함한 자신의 그림 40점을 전시했다. 논쟁은 격하게 일었으나, 평론가와 대중은 외면했다. "최소한 나는 작품을 팔아먹고자 일부러 아양 떠는 그림 따위는 그리지 않았다. 내 목

표는 내장이 부패한 줄 모르는 구습의 작가와 평생 대회전을 치르는 것이다."[*] 당대 권력의 푸대접이 그를 좌절시키지는 못했으나, 밥을 벌어먹고 살아야 하는 전업 화가로서 고초는 감당해내야 했다. 호기는 허기를 넘어섰다.

넓은 작업실에 바지와 셔츠가 헤진 소년이 풍경화를 그리는 화가 곁에 서 있다. 화가는 소년의 존재에 무심하니, 아마도 용건이 있는 쪽은 소년인 듯하다. 등 돌린 소년의 눈빛은 볼 수 없으나 분명 부탁의 내용이 담겨 있을 것이다. 그것은 화가만이 알 수 있을 텐데, 그는 소년이 아닌 천이 드리워진 캔버스를 주시한다.

높이 3미터, 길이 6미터에 이르는 이 거대한 작품을 오르세 미술관에서 처음 보았을 때, 나는 소년이 화가에게 '나를 잊지 말아요'라고 말하고 있음을 직감했다. 그래서 내게 소년은 화실 밖의 참혹한 현실을 화가에게 알려주는 메신저다. 여기서 화가의 처지는 창고에서 꺼내온 듯 천이 드리워진 캔버스(현실을 외면하는 신고전주의와 낭만주의)와 소년(사실주의) 사이에 위치한다. 대단히 현실적인 모습의 누드의 여자(뮤즈)는 캔버스에 기대어 있다. 이 그림을 통해 쿠르베가 말하려는 바는 뚜렷하다. 화가의 임무가 더 이상 한가로이 자연 풍경을 그리는 것이 아니라 그 속에서 살아가는 사람들의 모습을 기록하

- 손철주, 『그림, 아는 만큼 보인다』, 오픈하우스, 2011, p.69

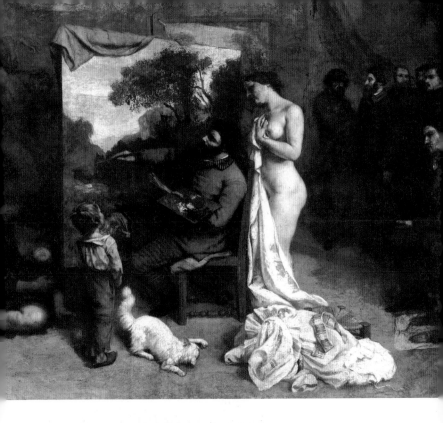

귀스타브 쿠르베, 「화실」, 캔버스에 유채, 361×598cm, 1855년, 파리 오르세 미술관

는 것이며, 그래서 사실주의야말로 시대의 부름에 부응한다고 선언하고 있는 것이다.

쿠르베에게 화가는, 일상생활의 기반에 확고하게 발을 디뎌야 하는 존재다. 마음의 상상에 비친 것이 아니라, 눈으로 직접 볼 수 있는 것을 그려야 한다. 따라서 천사를 눈앞에 보여주면 그리겠다던 쿠르베의 말은 쉽게 이해된다. 더 이상 회화가 정치권력(왕족과 귀족, 성직자)과 경제 권력(자본가)에 종속되어서는 안 된다는 주장이다.

그렇다면 여자가 벗어놓은 옷가지 옆에서 작은 공을 굴리며 노는 흰색 앙고라 고양이는 왜 그렸을까? 위의 맥락과 연결해보면, 크게 두 가지 해석이 가능하다. 쿠르베에게 이 그림이 사실주의 선언서의 역할을 한다는 측면에서 보자면, 고양이는 어디에도 얽매이지 않고 자신의 철학에 따라 창작하는 화가의 독립성을 상징한다. 그리고 그림 중앙에서 홀로 빛처럼 밝은 고양이는, 르네상스 이래로 자주 사용되던 지혜와 통찰력(어둠 속에서도 볼 수 있는 고양이의 시야)의 상징이다. 이는 곧 고양이가 이 어두운 화실 안에 갇힌 화가에게 앞으로 어떤 그림을 그려야 할지 통찰력을 부여함을 의미한다.

사실주의는 인상주의를 만들어낸 커다란 줄기인데, 그 등장 배경을 파악해둘 필요가 있다. 로코코는 사물의 객관적 묘사를 이룩해내면서 자연주의가 추구하던 정확성과 자연스러움을 확보하는 데 기여했다. 로코코의 세가 꺾이면서, 미술의 독창성을 되찾기 위해

서는 고대 미술양식으로 되돌아가야 한다고 주장한 신고전주의와, 이에 반대해 직관이나 상상력을 중시하며 강렬한 색채와 극적인 묘사를 특징으로 하는 낭만주의가 인기를 끌었다. 19세기 후반에 등장한 사실주의는 산업화가 가져온 급격한 사회 변화를 회화로 담아내야 한다고 주장했다.

이렇게 세 유파를 비집고 새롭게 형성된 화풍이 인상주의인데, 인상주의는 서로 적대적이었던 사실주의와 낭만주의를 어느 정도 결합하며 등장했다. 이때 낭만주의는 그림의 형식에 관한 것이라기보다는 화가 저마다의 개성과 기질을 두루 아우르는 말에 가깝다. 그래서 내게 인상주의 미술은 화가가 눈을 통해 느낀 빛의 감각을 개성적인 스타일로 표현해낸 것이다. 세상과 캔버스는 완전히 다른 법칙으로 구성되어 있으므로, 화가의 몸을 매개로 두 세계를 연결하려는 인상주의 그림에는 화가가 겪었을 고통이 녹아 있다. 구름이와 살면서 갖게 된 느낌을 언어로 표현하지 못하던 나의 답답함이 떠올라, 나는 특히 인상주의 화가들을 괴롭혔을 답답함의 고통에 동지 의식을 갖게 됐다. 고양이를 좋아한 인상주의 화가들이 그림 속에 고양이를 자주 등장시켜서 더욱 그런 마음이 들었다. 인상주의가 만들어지는 과정에서 큰 영향을 끼친, 에두아르 마네Édouard Manet, 1832~83 또한 고양이를 사랑해 즐겨 그렸다.

고양이를 사랑한 도발적인 화가 마네

마네는 자신의 그림들이 아카데믹한 살롱 전시에 적합하다고 판단했지만, 살롱은 전혀 그렇게 보지 않고 오히려 전통 회화를 위협하는 문제작으로 취급했다. 고루하고 정체된 주류 화단에 대한 반발감이 컸던 젊은 화가들은 회화의 성격을 근본적으로 바꿔놓기 시작한 도발적이고 혁신적인 마네에게 열광했다. 새로운 회화를 꿈꾸던 그들은 스캔들을 몰고 다니는 마네의 도전과 실험정신을 존경하고 따랐다. 한 번도 인상주의 그룹전에 참여하지 않았지만, 마네의 영향 아래에서 인상주의가 만들어졌다.

스타는 스캔들을 통해 만들어진다. 마네는 1865년의 살롱전에 티치아노의 「우르비노의 비너스」를 바탕으로 완성한 「올랭피아」를 출품해 폭풍 같은 스캔들을 일으켰다. 서양미술사에서 이상적인 여성미를 대표하는 비너스에서 마네는 신화적인 관능미나 신비로운 여성미를 모두 걷어냈다. 대신 신발을 제외한 옷을 전부 벗고 다리를 꼰 채 귀에 꽃을 꽂고 목에는 리본을 묶은 현실적인 여성상을 표현했다. 서양미술에서는 전통적으로 여신이나 님프 등 신화 속 인물이 아닌 현실의 인물을 누드로 그릴 때는 익명의 여성만 등장시켰다. 하지만 마네는 그 전통을 깨고 당대의 유명 모델 빅토린 뫼랑Victorine Meurant을 그 특징을 그대로 살려 그렸다. 그녀는 여기서 고급 창녀로

티치아노, 「우르비노의 비너스」, 캔버스에 유채, 119.2×165.5cm, 1538년, 피렌체 우피치 미술관

에두아르 마네, 「올랭피아」, 캔버스에 유채, 130×190cm, 1863년, 파리 오르세 미술관

분했는데, 흑인 하녀가 든 꽃다발이 거실에
서 기다리고 있을 연인(혹은 손님)을 암시
한다. 마네가 원전原典으로 삼은 티치아
노 작품에서 몸을 말아 잠든 하얀 개는
몸을 잔뜩 세우고 관람객을 정면으로 응시
하는 검은 고양이로 대체되었고 이로써 성적
암시는 확실해졌다. 주인공이 바뀌니, 곁을 지키는 애완동물의 종과
태도도 바뀌어야 했다. 긴 잠에서 깨어난 듯 온몸을 곧추 세워 부르
르 떠는 듯한 검은 고양이의 자세와 태도는 도도하면서도 팽팽한 성
적 긴장감을 고조시킨다.

여자는 부끄러운 기색 없이 당당하고 도발적인 시선으로 오
히려 관람객을 정면으로 응시한다. 내용의 파격성은 형식의 도전성과
만나면서 효과가 증폭된다. 마네는 중간 색조는 사용하지 않고 단순
한 색채들을 어둡고 밝게 대조되도록 배치했다. 피부의 밝은 크림색을
어두운 배경 위에 펼쳐내어 부각시키는 대담한 채색법을 통해, 3차원
의 현실을 캔버스의 2차원 평면으로 담아냈다. 캔버스에 그림을 그릴
때는 그만의 법칙이 있고, 그것에 적합해야 그림의 현실성이 획득된
다. 이로써 회화의 아름다움은 현실 그대로를 그림으로 그려서 감상
하던 재현미에서 현실을 형태와 색채로 재해석한 조형미로 그 중심이
넘어가게 되었다. 당시로서는 낯설고 기이한 방법이라 거센 비난을 받

았으나, 여기서부터 추상화에 이르는 길이
만들어지게 되었다.

이처럼 마네는 회화의 평면성
을 추구하며 근대 회화의 기틀을 마련했
다. 그의 혁신성은 회화의 질문을 '무엇을
그리는가'에서 '어떻게 그리는가'로 바꿔놓았다.
따라서 서양미술사에서 근대 회화의 시작을 누구로 보든지 그 중심
에 마네가 있었음을 부정할 수 없다.

마네는 고양이를 굉장히 좋아해서 다양한 맥락의 많은 그
림 속에 등장시켰다. 고야의 '마하'를 마네가 의자에 기대어 누운 젊
은 여자로 다시 그린 작품도 그렇다. 마하가 가진 바로크적인 유려함
을 마네는 스페인풍의 이국적인 아름다움과, 흑백 의상과 자주색 소
파가 빚어내는 세련미로 재창조했다. 노란 공을 앞발로 굴리는 점박
이 고양이는 그 털빛을 통해 주인과 긴밀하게 연결되어 있음을 보여
주고 이는 곧 여자가 구속되지 않는 자유로운 성격임을 암시하고 있
다. 그리고 두 개의 노란 공과 어울려 노는 고양이를 통해 구도에 생기
를 불어넣는다. 대가다운 솜씨다.

특히 내 마음에 남는 마네의 작품은 고양이를 무릎에 올려
둔 마네 부인의 미완성 초상이다. 늙은 부인은 한 손을 머리에 댄 채
고민에 빠진 듯하고, 고양이는 무릎 위에서 '식빵 자세'를 취한 채 졸

에두아르 마네, 「스페인 의상을 입고 비스듬히 기대앉은 젊은 여자」, 캔버스에 유채, 113.7×94.7cm, 1862년, 예일대학교 예술갤러리

에두아르 마네, 「여자와 고양이―마담 에두아르 마네」, 캔버스에 유채, 92×73cm, 1882년, 런던 내셔널갤러리

고 있다. 자칫 무겁고 어두워질 뻔한 그림은 고양이로 인해 가벼워졌다. 이 그림을 처음 보고 나도 모르게 다음 문장이 입 밖으로 툭 튀어나왔다. '엄마는 외롭다.' 유명 화가인 남편은 소문난 바람둥이였으니, 아마도 그녀는 많은 시간을 혼자서 보냈을 것이다. 혼자 있는 시간, 고양이는 그녀 곁에 머물며 친구가 되어주었을 것이고, 때때로 품에 안겨 잠을 잤을 것이다.

마네는 죽기 1년 전에 이 그림을 그렸는데, 부인(본명은 쉬잔 렌호프)을 향한 마네의 심정은 복잡다단했다. 그녀는 원래 법률가였던 마네 아버지의 정부였다. 아버지가 죽자 마네는 가족과 아버지의 명예와 비밀을 지키기 위해 자신보다 세 살 많은 그녀와 결혼했다. 그리고 아버지와 쉬잔 사이에서 태어난 이복형제 레옹을 자신의 대자로 삼았다. 그리스 비극에 나올 법한 이 충격적인 가족사는 마네가 베르트 모리조를 만나면서 더욱 절정으로 치닫는다.

여성 화가, 인상주의 고양이를 그리다

🐈 인상주의의 활동 시기와 애완동물로서 고양이의 황금기는 겹친다. 고양이의 역할이나 이미지의 변화는 크지 않았으나, 고양이를 담고 있는 캔버스의 변화가 컸다. 그중에서도 '화가=남자'라는 불

문율이 본격적으로 깨졌다. 베르트 모리조Berthe Morisot, 1841~95, 메리 커샛Mary Cassatt, 1844~1926, 쉬잔 발라동Suzanne Valadon, 1865~1938 등이 화가로서 자의식을 갖고 적극적으로 작품을 발표했다. 그들의 독창성은 여성 특유의 섬세한 시선과 묘사를 기반으로 했다, 고 말해진다. 지금까지도 이어지는, 성별을 나누어 내리는 획일적인 평가는 편리하긴 하나 정확하지 않다. 그런 평가는 그림과 개성에 대해서는 어떤 유용한 해석도 담고 있지 않다.

이들이 모두 여성적인 그림을 그렸다고 말할 수 있을까? 이름을 떼고 본다면, 클로드 모네의 그림은 여성 화가의 작품으로 느껴질 만큼 유려하고 섬세하다. 그림에서 화가의 생물학적 성별은 굳이 고려할 필요가 없다. 다만 여성 화가들이 화단에 등장하면서 그동안 남성 화가들에 의해 그려지지 않던 여성들만의 세계가 그림의 소재가 되었다는 사실은 주목할 만한 가치가 있다.

에드가르 드가를 비롯한 인상주의 화가들과 가깝게 지낸 미국 출신의 메리 커샛은 어린아이에 대한 모성과 동물에 대한 사랑이 다르지 않음을 가족 그림을 통해 잘 보여주고 있다. 진회색 고양이를 안은 소녀, 아기를 안은 엄마는 고양이에게 손을 뻗는 아기와 그런 아기를 보는 소녀의 시선으로 연결된다. 고양이에게 가 닿으려는 아기의 손은 머지않아 누나(언니)처럼 고양이를 품에 안고 쓰다듬을 것이다. 고양이를 손으로 받친 소녀도 언젠가는 아기의 엉덩이를 받치는

인상주의는 감동보다
감각적 즐거움을 추구했다.

메리 커샛, 「고양이와 노는 아이들」, 캔버스에 유채, 104.14×83.82cm, 1908년, 개인 소장

자애로운 엄마가 될 것이다. 자신을 품어주는 품이 이렇게 많은 고양이는 참으로 복되다. 소녀의 품 안에서 고양이는 귀를 세워 두고 반쯤 잠든 상태를 나른하게 즐기고 있다. 고양이가 있어 행복한 집의 정경이다. 따스하게 내리는 빛이 형성하는 장면의 온화함을 메리 커샛은 노란색과 파란색 파스텔 톤의 변주로 잡아뒀다. 옷이나 배경 등에서 사실적이지 않은 묘사로 정보는 줄었으나 오히려 정서는 커졌다. 이런 면에서 인상주의는 눈의 시각적 인상이 아닌 눈으로 보고 몸이 느낀 기분을 그림으로 그렸음이 확실하다. 그래서 그림을 보며 저 가족의 온기 어린 풍경에 속하고 싶지만, 그림 밖의 우리가 이미 그려져 완성된 풍경 속으로 스며들 방법은 없다. 풍경은 사람을 위로하기도 하지만, 외롭게 만들기도 한다. 평생 독신으로 살았던 메리 커샛의 마음도 이와 같지 않았을까?

　　메리 커샛이 엄마와 아이 곁에 있는 고양이를 그렸다면, 베르트 모리조는 젊은 여성 곁에 고양이의 자리를 마련했다. 소파에 기대어 앉은 숙녀는 붉은 입술에 옅은 미소를 지으며 생각에 잠긴 시선을 허공에 던진다. 긴 갈색 머리카락은 가슴을 따라 흘러내려 품 안의 회색 고양이에게 닿는다. 목 밑을 긁어주면 고양이는 갸르릉 갸르릉 좋아한다. 고양이의 눈빛은 대상에 집중하나 공격성은 없어, 강렬하나 부드럽다. 종종 여자와 고양이의 조합은 음흉하고 음란하다고 믿어왔지만, 모리조가 담아낸 여자와 고양이에는 그런 편견의 찌꺼기조

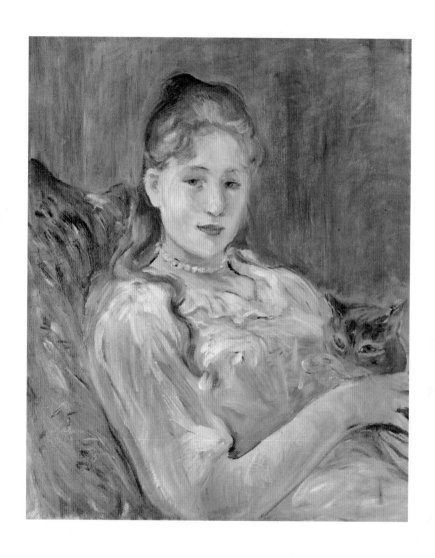

마음을 나누니, 눈빛이 닮는다.
- -

베르트 모리조, 「숙녀와 고양이」, 캔버스에 유채, 46×55cm, 1892년, 개인 소장

차 없다. 외려, 고양이는 아무에게도 말 못할 고민을 나누는 친구, 실질적인 도움은 못 주더라도 곁에 있어주는 의리 있는 친구, 혹은 철학자들이 지혜의 상징으로 좋아했듯 그녀의 근심을 해결해주는 카운슬러처럼 보인다.

마네와 모리조는 불륜 관계였다. 1868년 살롱 드 파리에서 처음 만난 후 끈질긴 구애 끝에 결국 모리조도 마네를 받아들였고, 마네는 그녀를 모델로 몇 점의 탁월한 초상화를 그렸다. 여기까지는 예술가들의 흔한 연애담에 불과할 뿐인데, 충격적인 이야기는 그 다음이다. 마네와 모리조는 연인으로는 헤어지더라도 서로를 가까이에 두고 싶어 했다. 마네는 모리조에게 자신의 동생 외젠과 결혼할 것을 권했고, 그녀는 그의 뜻을 받아들여 외젠과 결혼해 딸 쥘리를 낳았다.(228쪽 참조)

여성 화가라도, 고양이를 취하는 맥락은 저마다 달랐다. 고양이 초상화를 많이 그린 쉬잔 발라동은 삶의 이력이 독특했고, 그것이 그림에 개성을 부여했다. 서커스 곡예단원으로 있다가 우연히 툴루즈로트레크 등 유명 화가들의 모델로 일을 하면서 그림에 관심을 가지게 된 그녀는 대가들의 작화법을 바탕으로 독학으로 그림을 깨쳐 독자적인 회화세계를 구축했다. 그래서인지 그녀가 그리는 선은 남성적이라 할 만큼 거침없으며, 구도는 드가에 비견될 만큼 독창적이다. 발라동은 초록·빨강·파랑·노랑 등 원색을 적극적으로 사용하

쉬잔 발라동, 「부케와 고양이」, 캔버스에 유채, 66.5×35cm, 1919년, 개인 소장

면서 색채가 만들어내는 효과를 적극적으로 즐겼으며, 대상의 외곽선을 검게 칠해 더욱 강렬한 효과를 구현했다.

그림 속 도도함과 자신만만함을 내뿜는 노란 줄무늬 고양이의 올려다보는 시선이 실제 그녀의 눈빛을 닮았다. 그래서 내게 저 고양이는 쉬잔 발라동의 자화상으로 보인다. 19세기 말에서 20세기 초기의 남성 중심주의적인 유럽 사회에서 발라동은 전통과 권위에 눌린 고분고분한 태도의 여성이 아니었다. 화가나 작곡가 등 수많은 남성 예술가들과 자유연애를 즐겼고, 훗날 화가로 성장한 모리스 위트릴로를 낳았지만 아버지가 누구인지는 끝내 밝히지 않는 등 당시 관습 따위는 비웃으며 자신의 욕망대로 거침없이 살았다. 이 부분은 고양이 특유의 독립성, 비타협성과 정확하게 부합한다. 그런 면에서 발라동의 고양이는 비순종적, 반전통적 성향의 이름으로서 팜파탈이다. 여성에게 정숙과 순결을 강조하는 사회일수록, 그에 얽매이지 않는 여성은 공포의 대상이다.

모네의 그림이 남성 속에 잠재된 여성성을 어필한다면, 발라동은 여성 속에 잠재된 남성성을 적극적으로 표출했다. 당연히 메리 커샛의 순종적인 여성상과 어머니의 모습은 쉬잔 발라동의 작품 속에서 찾아보기 힘들다. 고양이가 등장하는 맥락이나 고양이를 향한 시선도 다르다. 도도하고 당당한, 어딘지 모르게 깔보는 듯한 고양이의 눈빛을 통해 당대의 신여성 쉬잔 발라동이 오롯이 느껴진다. 고

양이를 통해 이토록 자신의 내면을 강하게 드러낸 화가도 드물다.

르누아르의 고양이는 즐겁다

인상주의의 등장에는 회화 밖에서 일어난 사건들도 중요한 역할을 했다. 특히 사진기(다게레오타입의 카메라오브스쿠라)의 발명으로 화가는 눈에 보이는 모든 것의 정지된 순간을 얻을 수 있게 되었다. 여기에 튜브 물감이 보편화되면서 화가들은 야외에서 풍경을 보면서 스케치와 채색을 모두 할 수 있게 되었다. 이로 인해 정지된 세상과 움직이는 빛에 대한 탐구가 본격화되었다. 한편 현실 모사의 독점적 지위를 누리던 회화는 사진의 등장을 위기로 인식했다. 위기는 기회를 내포한다. 눈에 보이는 세계를 그대로 그려내던 구상의 세계에 얽매어 있던 회화는 사진으로 인해 그림으로만 표현할 수 있는 세계를 찾으러 나섰고, 추상의 세계를 발견했다. 구상과 추상은 한 겹의 차이였으나, 오랫동안 건너갈 엄두를 내지 못할 만큼 인식의 거리는 멀었다.

피에르 오귀스트 르누아르Pierre-Auguste Renoir, 1841~1919는 그림에 적극적으로 사진을 활용했다. 흑백사진은 풍경과 대상에 대한 정확한 정보를 담고 있었기에, 회화의 현실감을 구현하기 위해 그는 색깔과 터치를 중요시했다. 그림 속 르누아르의 빛은 유려하게 부서

색깔이 그림을 꽃피운다.

피에르 오귀스트 르누아르, 「제라늄과 고양이들」, 캔버스에 유채, 92.7×73.7cm, 1881년, 개인 소장

진다. 눈이 부셔서 오랫동안 보기 힘들 정도로, 그림은 찬란하고 싱싱한 빛으로 살아 있다. 마네의 빛이 갖는 생동감이 치밀하게 현실적이라면, 르누아르는 즉각적인 인상과 감각에 기댄다. 그에게 빛의 밝음이 태양에서 온다면, 빛의 생기는 바람이 일으킨다. 시시각각 변하는 빛은 바람에 실려 공기 중으로 흘러 다닐 때 반짝인다. 움직이는 반짝임, 그 흔들림에 눈이 부신 것이다. 그것을 캔버스에 재현하기 위해, 그의 붓은 대상에 대한 묘사의 정확함을 버리고 눈에 전해지는 인상에 충실했다. 색깔로 빛의 생기를 획득하고, 붓터치로는 그것을 감싸면서 그림의 조화를 구현한다. 그래서 그는 대상이 실내에 있든 야외에 있든 색채의 불꽃놀이를 마음껏 즐겼다.

　「제라늄과 고양이들」에서 고양이들의 형체는 두터운 물감들로 흐려졌으나, 오히려 고양이만의 느낌은 더욱 강해졌다. 이것이 인상파의 핵심이다. 묘사는 버리고, 대상에 대한 느낌을 확보하기 때문에, 대상과 풍경에 대한 느낌을 간직한 사람들에게 사실주의나 낭만주의와는 차원이 다른 일체감을 선사한다.

　세상에서 가장 따뜻한 공간은, 한 생명이 두 팔(앞발)을 벌려 다른 생명을 안는 품 안이다. 자신의 온기를 나누어 다른 생명체를 따뜻하게 품어주려는 마음이 없다면, 품은 허락되지 않기 때문이

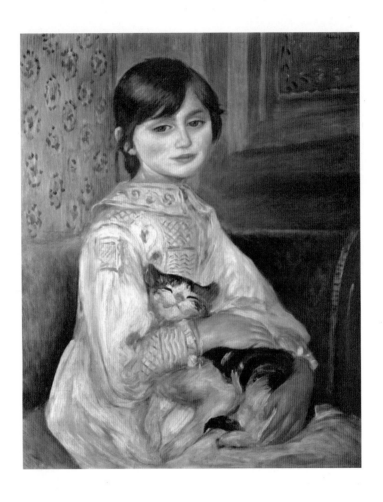

고양이는 인간과 마음을 나누는
감정의 동반자다.

피에르 오귀스트 르누아르, 「고양이를 안고 있는 쥘리 마네」, 캔버스에 유채, 65×54cm, 1887년, 파리 오르세 미술관

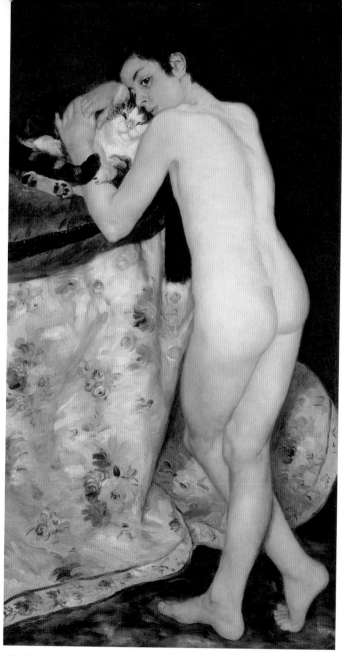

피에르 오귀스트 르누아르, 「소년과 고양이」, 캔버스에 유채, 123×66cm, 1868년, 파리 오르세 미술관

다. 가장 따뜻하고 안전한 곳을 내어주는 행위는, 사랑과 희생이 전제된다. 엄마가 아기에게 젖을 먹이기 위해 두 팔을 받쳐 품듯이, 꽃처럼 피어나기 시작한 소녀의 품 안에서 갈색 줄무늬 고양이는 편안히 잠들 수 있다. "사람의 무릎에서 귀여움을 받는 고양이는 그가 쓰다듬어주는 기분 좋은 느낌과 자기 공간이 침범 당했다는 불쾌한 느낌 사이에서 갈등을 겪는다"라고 『고양이에 대하여』를 쓴 스티븐 부디안스키는 말했지만, 이 고양이는 어떤 불쾌감도 느끼지 못하는 듯하다. 그래서 그림을 보는 우리는 소녀의 따뜻한 마음이 아름답고, 고양이의 웃음 띤 입과 눈은 행복을 확실히 보여준다.

르누아르가 그린 거의 유일한 남자 누드화에서도 고양이는 소년과 껴안고 있다. 모델로 포즈를 취하던 중 잠시의 휴식시간에 소년은 고양이를 쓰다듬으며 현재 자신이 느끼는 마음을 동작으로 털어놓고 있다. 고양이는 소년과 얼굴을 맞대고, 손과 발, 꼬리로 소년의 팔을 끌어안으며 온몸으로 그 마음을 받아들인다. 르누아르의 그림에는 유독 아기, 여자, 고양이가 많이 등장하는데, 이 세 가지는 사람의 호감과 애정을 자극시키는 '3B'(Baby아기, Beauty미인, Beast동물)로 일컬어진다. 르누아르는 예쁜 소년과 귀여운 고양이를 통해 그림의 사랑스러움을 확보한 다음, 떨리는 듯 설렘 가득한 빛깔을 덧입혔다. 그림이 사랑스럽지 않을 수 없다.

세잔의 고양이, 화를 잔뜩 내다

폴 세잔Paul Cézanne, 1839~1906은 인상주의의 다양한 색채 사용을 계승하면서도, 독자적인 양식을 이룩하여 후기인상주의를 대표한다. 세잔의 정물화에는 인상주의의 투명하고 신선한 색채와 밝고 활달한 붓 터치가 있으며 윤곽선이 둘러져 있다. 형태는 실물보다 훨씬 단순하고, 비율이나 묘사도 정확하지 않다. 자연을 기준 삼아 보면 틀린 묘사지만 그림 안에서는 올바르게 보인다. 눈에 보이는 대로 캔버스 위에 표현하려면 색과 면으로 이루어진 그림 형식에 맞게 자연을 변화시켜야 했다. 마네의 가르침이다. 모든 대상을 기하학의 단순하고 규칙적인 형태로 분석하면 눈으로 파악하기가 훨씬 쉽다는 사실을 깨달은 세잔은 자연의 모든 형태를 원통형·원추형·구형으로 파악했다. 여기서 세잔의 독창적인 세계가 시작된다. 회화는 세잔에 이르러서 마침내 눈으로 본 것을 그대로 기록하는 수단에서 벗어나, 자연에 대한 화가의 해석을 표현하는 언어로 거듭났다. 마네가 열어 놓은 근대적인 회화를 세잔이 더욱 발전시켰고, 마티스와 피카소 등이 이어받으며 더 멀리 나아갔다.

1895년 가을에 화상 볼라르가 조직한 전시에 등장한 세잔의 그림은 파리 화단에 크나큰 충격을 주었다. 거의 20여 년간 파리 전시회에 등장하지 않던 세잔의 파격적인 화풍은 비평가와 대중을

분노하게 했지만, 새로움을 추구하던 화가와 동료 들은 세잔의 혁신을 인정했다. 인상주의의 상징과도 같은 존재였던 피사로가 아들에게 보낸 편지에 당시 분위기가 잘 담겨 있다.

> 세잔의 매력에 압도되지 않은 유일한 자들은 불완전한 감수성을 지닌 예술가와 콜렉터 들뿐이구나. 우리와 달리, 그들은 그림의 잘못된 부분들만 열심히 지적할 뿐 쉽게 눈에 띄는 세잔의 매력은 보지 못한다. 르누아르가 제대로 짚었듯이, 마치 폼페이 벽화들처럼 거칠면서도 감탄을 자아내는 작품들이라 나로서는 그 가치를 제대로 파악하기조차 어렵구나! (……) 드가와 모네는 세잔의 멋진 작품 몇 점을 샀고, 나는 목욕하는 사람들을 담은 탁월한 소품 한 점과 그의 자화상 한 점을 루브시엔을 그린 내 볼품없는 스케치와 교환했다.
>
> _카미유 피사로가 아들 루시앙에게 1895년 11월 21일 보낸 편지에서

이렇듯 자연을 캔버스 안에서 자연답게 해석해낸 세잔의 업적에 기대어 각자의 캔버스를 발전시킨 파리의 후기인상주의 화가들은 저 멀리 프랑스 남부의 엑상프로방스의 세잔에게 죄책감과 존경심을 품고 있었다.

화가들이 컬렉터로 보이는 노신사에게 세잔의 정물화를 설

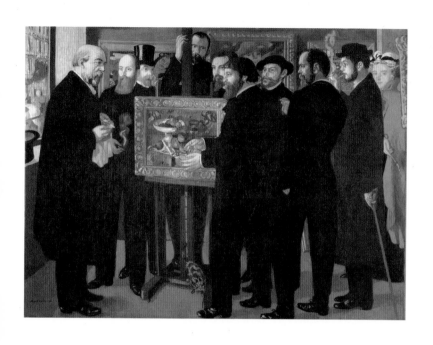

모리스 드니, 「세잔에게 바치는 헌사」, 캔버스에 유채, 180×240cm, 1900년, 파리 오르세 미술관

명하고 있다. 만약 노신사가 이때 세잔의 작품을 샀다면 훗날 아주 흐뭇해했을 것이다. 반 고흐처럼 세잔도 그가 죽은 후에야 가치를 제대로 평가받으며 그림 값이 폭발적으로 올랐기 때문이다.

이런 중요한 순간에 얼룩 고양이가 이젤 아래에서 빠져나오고 있다. 몸집이 작아 새끼처럼 보이는데, 잔뜩 화가 난 표정 때문인지 영락없이 작은 호랑이 같다. 그래서 나는 이 고양이가, 괴팍한 성격으로 악명 높았던 세잔의 페르소나로 보인다. 즉, 세잔이 자신의 작품을 제대로 이해하지도 못하면서 사람들이 이런 저런 소리를 해대자 잔뜩 화가 나 자리를 박차고 떠나려는 장면 같다. 세잔이 저 자리에 있었다면, 분명 그림을 확 뺏어 들고 바로 기차를 타고 엑상프로방스로 내려갔을 것이기 때문이다. 혹은 저 고양이는 세잔의 그림세계를 상징한다고도 볼 수 있다. 비록 지금은 유명하지도 않고 대중의 관심도 끌지 못하고 가치가 적어 보이나(새끼 고양이), 곧 거장(호랑이)이 될 것이라고, 세잔 작품의 가치를 알아본 모리스 드니Maurice Denis, 1870~1943는 고양이를 통해 이런 두 이야기를 우리에게 전하고 있는 듯하다.

고갱의 고양이, 열대의 빛 아래 잠들다

🐈⬛......... 19세기 유럽 사람들은 기차와 배를 타고 낯선 지역을 향해 떠났다. 인상주의에게 여행은 휴식보다 새로운 빛을 찾는 탐험이었다. 빛은 어디에나 있으나, 자신을 자극시키는 빛이 어디 있을지 막막했던 화가들은 여행을 떠났다. 프랑스 북서부 브르타뉴 지방으로 떠난 에밀 베르나르, 남프랑스에서 불붙은 듯 타오르는 태양을 만난 빈센트 반 고흐, 남태평양 타이티 섬에서 원시의 빛을 찾은 폴 고갱까지, 목적지는 달랐으나 목적은 같았다. 눈에 보여야만 그릴 수 있었던 반 고흐를 힐난했던 것과 마찬가지로, 고갱이 보기에 인상주의자들 역시 현실 재현이라는 틀에 얽매여 있어서 색을 장식적인 효과 이상으로는 사용하지 못했다. 인상주의자들은 색을 이용하여 현실의 본질까지 표현하지는 못하고 있었다.

회화는 이제 더 이상 현실 재현의 수단이 아니며 화가가 색을 원하는 대로 사용할 수 있다고 설파했기에, 고갱의 그림은 인상주의를 훌쩍 뛰어넘어 상징주의의 시작점으로 간주되기도 한다. 미학적 가치는 뛰어났을지 몰라도 고갱의 작품은 잘 팔리지 않았고, 그는 경제적 곤궁함 때문에 가족들과 떨어져 생활해야 했다.

인상주의 작품을 취급했던 유력 화상이자, 반 고흐의 동생 테오의 도움으로, 고갱은 남프랑스에서 반 고흐와 얼마간 함께 지낸

다. 그리고 서양미술사 최대의 스캔들 중 하나인 고흐의 귓불 절단 사건이 일어난다. 고갱은 줄곧 그 일과 자신은 무관하며 고흐의 발작과 광기로 벌어진 해프닝이라고 주장하지만 그 후의 말과 행동으로 미뤄보면 거짓말일 가능성이 크다. 두 달 남짓했던 불안한 동거의 성과는 각자에게 분명했다. 서로 많은 토론과 작업을 하면서 그들의 캔버스는 새롭고 깊어졌으며, 이후 남태평양 타이티 섬에서 찾은 자기만의 빛과 색으로 고갱은 비로소 고갱이 되었다.

열대의 빛은 매우 습하고 화살처럼 내리꽂히며 작렬한다. 그 빛을 온몸으로 마주하자, 남성적인 고갱의 원초적 감각이 활짝 열리면서, 오염되지 않은 자연의 원시성을 흠뻑 받아들였다. 천국 같은 순수한 풍경을 고갱은 거대한 캔버스에 원시적이며 동물적인 색으로 표현했다. 색은 강렬하나 풍경은 평온하다. 강렬함은 불안하기 마련인데 고갱은 그것을 야수적 생기로 잘 조련했고, 거기서 고갱 그림의 아름다움이 빚어졌다. 모순을 모순으로 보지 않고 더불어 살아낸 그의 삶의 이력도 한몫했다. 물질보다 영혼을 중시했으나 물질(성공)에 대한 욕구를 버리지 못한 고갱, 순수와 원시를 찾았으나 도시 문명에 대한 그리움을 버리지 못한 고갱, 부인을 그리워하면서도 다른 여자들을 찾아 헤맸던 고갱, 멀리 떨어진 가족을 그리워하면서 현지 여인과 새로운 가정을 꾸렸던 고갱……, 이 모든 고갱의 모습은 모순되나 인간적이다. 그래서 그의 그림은 차가우면서 뜨겁고, 거칠면서 부드럽

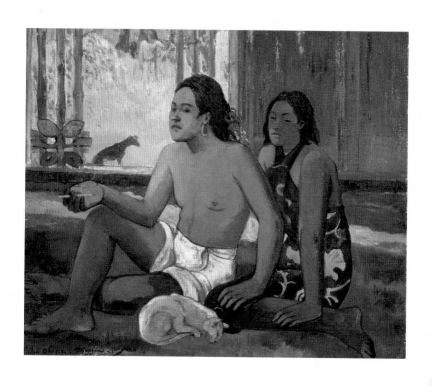

폴 고갱, 「아이아 오히파」, 캔버스에 유채, 65×75cm, 1896년, 모스크바 푸시킨 미술관

고, 화려하면서 소박하고, 성스러우면서 속되다. 그에게 삶이란 그런 것이다. 그림 속 고양이들도 그리 깨달았는지, 시간이 흘러가듯 그저 거기 있을 뿐이다.

타이티 여인들 곁에서 몸을 둥글게 말고 자고 있는 하얀 고양이는 평화롭다. 목줄이 없으니, 유럽 고양이들과 달리 자유롭다. 열대의 강한 빛은 살아 있는 육체를 쉬이 잠들게 한다. 고양이가 깊이 잠들 수 있는 풍경의 안온함을 도시에서는 찾기 어렵다. 저 멀리 개가 이곳을 지켜주니 평온은 지속될 것이다.

고갱은 낯선 풍경 속에서 자신의 근원을 탐구했다. 타이티의 풍경을 보며 기독교적인 주제를 떠올린 것이다. 유럽인으로서 고갱은 신앙인은 아니었으나 기독교 문명에서 완전히 자유로울 수는 없었다. 아이를 갓 출산한 젊은 여인은 노란빛의 침대보에 누워 있고, 아이의 머리 주변에는 노란 광배가 떠 있다. 성모마리아와 어린 예수다. 수태고지나 성가족의 평화로움을 완성하는 상징으로 자주 등장했던 고양이는 여성의 발치에 기대어 있다. 기독교의 성스러움과 타이티의 원시성이 고갱의 그림 속에서 조화롭다. 부인, 아이들과 헤어져 지내야 했던 고갱은 예수 탄생을 그리면서 가족에 대한 깊은 그리움을 달랬던 것 아닐까 하고 처음엔 생각했다. 하지만 사실은 다르다. 1896년

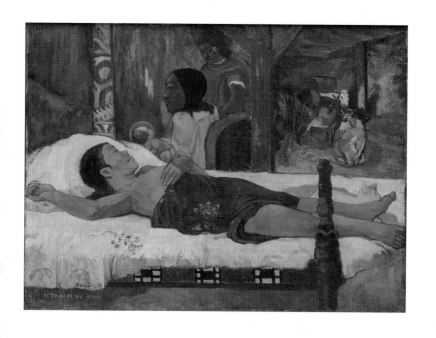

이국의 풍경은 호기심을 자극한다.
낯선 자연은 예술가를 꿈꾸게 한다.

폴 고갱, 「탄생」, 캔버스에 유채, 96×128cm, 1896년, 뮌헨 노이에 피나코테크

11월 고갱은 "나는 가까운 시일 안에 혼혈아의 아버지가 될 것이네. 내 귀여운 연인이 아기를 낳을 결심을 해주었지"라고 드 몽프레드에게 편지를 보냈다. 이 작품은 그 결과였다.

저 멀리 서 있는 튼튼한 소는 출산의 과정에 일체 개입할 수 없는 아버지의 비애와 가정을 책임지는 수컷의 사랑을 생각하게 만든다.

반 고흐의 고양이, 홀로 정원을 거닐다

빈센트 반 고흐Vincent Van Gogh, 1853~1890는 서양미술사에서 가장 유명한 화가로 기억된다. 유명세는 작품에 깃든 역사적, 미학적 가치보다는 그의 파란만장했던 삶의 이력에 기댄 바가 더 크다. 그는 서른 무렵 뒤늦게 시작한 그림에 몸과 마음을 바쳤으나 세상은 그에게 무관심했으니, 가난을 피할 길 없었다. 영양실조와 외로움, 광기 어린 열중과 과도한 작업량, 캔버스와 정신병원을 오가다 37세에 생을 마감했다. 자살한 미치광이 무명 화가였던 반 고흐는 사후 차츰 사람들에게 알려지면서 작품도 주목받기 시작했다. 예술가는 가난할수록

빈센트 반 고흐, 「그릇을 쥔 손과 고양이」, 종이에 검은색 분필 데생, 21.2×34.4cm 1885년, 암스테르담 반 고흐 미술관

작품에 깃든 영혼이 순수하다는 관념이 그의 이름에 더해지면서 후대인들에게 반 고흐는 예술의 성자로 간주되어 지금에 이르렀다. 그래서 일부 평론가들은 반 고흐의 작품을 두고 보기도 전에 이미 평가는 끝났으며, 감상의 자리는 유명세의 증거품을 확인하는 절차가 대신하게 되었을 뿐이라고도 한다. 평가는 각자의 몫이다.

초기 작품에서는 반 고흐의 초라한 데생 실력을 숨기기 어렵다. 독학자나 다름없던 그였기에 대상을 묘사한 선들이 거칠고 불안하다. 그릇을 쥔 손에서 손가락의 묘사나 '식빵 자세'로 웅크린 고양이만 봐도 그 점은 확실하다. 화가로 살았던 시절 내내 부족한 데생 실력은 그를 괴롭혔으나, 후기작에서 보듯이 색채의 절묘한 사용으로 극복해냈다.

남프랑스의 생레미 정신병원을 떠나 파리를 거쳐 오베르쉬르우아즈에 도착했을 때, 반 고흐는 유화 한 점을 팔았고, 몇몇 전시회에 초대되는 등 이목을 끌었다. 드디어 긴 기다림의 열매를 맺는 듯했으나, 결국 열매는 그의 것이 아니었다. 최소한 죽기 일주일 전 혹은 죽기 전날에 완성했을 「고양이가 있는 도비니 정원」에는 남프랑스에서 구축한 특유의 붓질과 색채의 맑고 투명한 톤 등의 성취가 담겨 있다.

전면으로 파란 고양이가 정원을 혼자 걷고 있다. 멀리에서 검은 원피스를 입은 여인이 이쪽으로 걸어오고 있으나, 고양이는 다른 방향으로 떠나고 있다. 걷는 방향은 확실하나 목적지는 불분명하

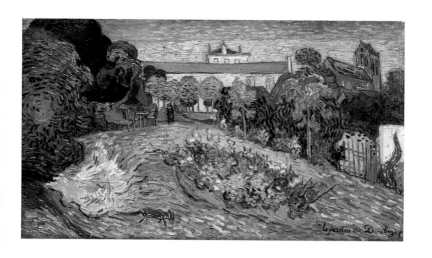

풍경은 신선한 색으로 가득하나

고양이는 외롭다.

빈센트 반 고흐, 「고양이가 있는 도비니 정원」, 캔버스에 유채, 50×101.5cm, 1890년, 바젤 루돌프슈테헬린재단

다. 고양이는 저 여인을 피해 어디론가 가는 중일까?

신학자 폴 틸리히에게 '외로움loneliness'은 혼자 있는 고통이고, '고독solitude'은 혼자 있는 즐거움이다. 외로움은 다른 존재들과의 관계가 단절된 연유에서 비롯되는 비자발적 감정이고, 고독은 스스로 선택하는 감정이라 '나는 내 고독과 함께 있다'라는 표현이 가능하다. 즉, (사람과 조직 등에서) 버려졌다고 느낄 때, 우리는 외롭다. 그런 이유로 저 고양이는 평생 사람을 그리워했으나 세상에 버려진 채 캔버스를 마주하며 외로웠던 빈센트 반 고흐의 분신으로 보인다. 자신에게 호의를 품고 다가오는 사람들을 괴팍한 성격으로 인해 멀어지게 만들었고, 멀리 있는 사람들에게 편지를 쓰며 혼자만의 애정을 풍선처럼 키웠던 그는, 혼자 있는 상태에는 그나마 적응했으나 외로움의 고통은 끝내 해결하지 못했다. 죽음은 그에게 도피, 탈출, 해방, 포기 가운데 무엇이었을까.

일본 고양이, 유럽을 물들이다

 인상주의 화가들에게 일본에서 건너온 우키요에는 벼락처

럼 쏟아진 보물이었다. 빛의 움직임을 색으로 포착해가던 그들에게, 이국의 풍광과 강렬한 원색으로 빛나던 우키요에는 매혹적이었다. 낯설음은 원근법이 적용되지 않은 평평하게 펼쳐진 화면과 결부되어 더욱 커졌다. 그들은 우키요에를 통해 빛이 색으로 점 찍히지 않고, 물감을 쏟은 듯한 면과 덩어리로 이뤄질 수도 있음을 배웠고, 이것을 캔버스 안으로 과감하게 끌어들였다. 우키요에를 열광적으로 수집한 마네와 지베르니에 일본식 정원을 만든 모네 등 많은 인상주의 화가들이 일본풍 예술(자포니슴Japonisme)에 빠졌다. 반 고흐는 우키요에에서 본 일본의 빛을 떠올리며 남프랑스의 빛을 그렸고, 서로 다른 두 빛이 반 고흐의 몸속에서 하나로 숙성되면서 그만의 빛과 색으로 완성됐다.

다다미방과 병풍, 여자의 얼굴 생김새와 옷 모양, 머리 꾸밈새, 나무 창살과 낮은 초가지붕이 이국적이라면, 무릎 위에 올라앉거나 바닥에 웅크려 졸거나 실타래를 갖고 노는 고양이는 유럽인들에게 일본을 친근하게 느끼도록 만들었다. 고양이를 통해 유럽 문화와 일본 문화는 거부감 없이 만났다.

우키요에의 영향은 인상파에 국한되지 않았다. 일본 회화의 표현법에 영향을 많은 받은 테오필 알렉상드르 스텐렌Théophile Alexandre Steinlen, 1859~1923은 툴루즈로트레크와 더불어 예술과 광고의 역사에서 최초이자 가장 중요한 포스터 아티스트로 활동했다. 열렬한 고양이 애호가답게 스텐렌은 『르 샤 누아르Le Chat Noir』('검은 고양

우타가와 구니요시, 「문어 낚시하는 사람들과 책 읽는 여자」, 채색 목판 인쇄, 35.5×24.8cm, 1852년, 런던대학 동양과 아프리카학부

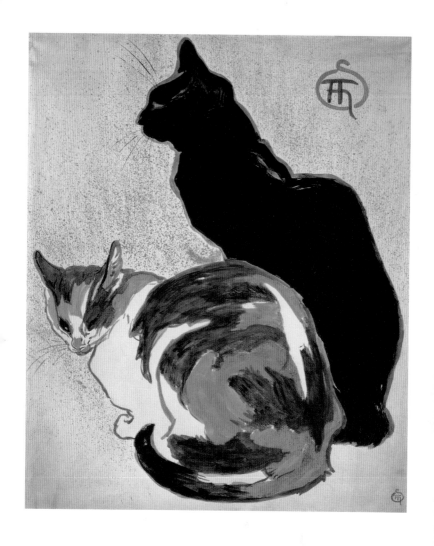

고양이는 어디서나 고양이다.

테오필 알렉상드르 스텐렌, 「고양이 두 마리-스텐렌의 데생과 회화 전시 포스터」, 채색 석판화와 수채, 59.1×48.7cm, 1894년, 보스턴 파인아트 미술관

이'라는 뜻)라는 정기간행물을 통해 데뷔했으며, 고양이를 운명의 표시로 믿었다. 그는 첫 작품집을 고양이에게 헌정할 만큼 고양이를 많이 그렸다. 첫 회고전의 핵심적인 이미지를 표현한 포스터에도 두 마리의 고양이가 담겨 있다. 하양, 검정, 빨강의 어릿광대 같은 삼색 고양이와 시크한 검은 고양이는 스텐렌의 그림세계가 재미와 우아함의 결합임을 상징적으로 드러낸다. 그림 오른편 위에 찍힌 붉은 테두리의 검은 붓글씨 서명(낙관을 닮았다)과 아무런 장식 없이 깔끔한 배경, 수묵화 효과를 노린 색과 붓질은 그가 일본 회화에 크게 영향 받았음을 보여준다.

악의 상징성이 강했던 검은 고양이가 이 무렵부터 강한 자신감이 깃든 도발성과 도시적인 세련미를 내뿜게 된다. 흰 고양이는 한결같이 유려하고 철학적인 분위기를 띠지만, 검은 고양이는 극단적인 이미지를 오가며 화가나 시인, 소설가 들의 마음을 끌었다. 그래서 세실리아 보Cecilia Beaux, 1855~1942의 「시타와 사리타 혹은 숙녀와 고양이」속 보랏빛의 우아한 드레스를 입은 아름다운 여인의 어깨 위에 꼬리를 세운, 마치 마네의 「올랭피아」에서 걸어 나온 듯한 검은 고양이는 여인에게 도발성과 세련미를 덧입힌다.

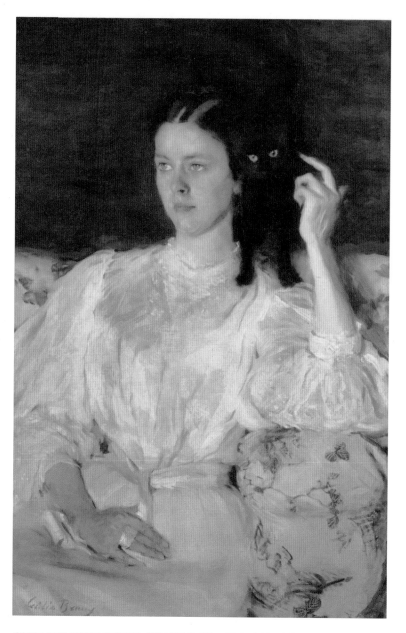

세실리아 보, 「시타와 사리타 혹은 숙녀와 고양이」, 캔버스에 유채, 94×63.5cm, 1893~94, 파리 오르세 미술관

모던 캣, 외로움을 다독이다

눈에 보이는 것만 그리겠다는 쿠르베보다, 풍경을 통해 전해지는 감각을 그렸던 인상파가 오히려 더 시각에 의존했다. 빛은 시간에 속하고, 색은 공간에 속한다. 빛을 색으로 만들어내려면 시공간에 대한 감각과 그것을 그림으로 풀어내는 논리가 필요했다. 눈이 파악한 기계적 사실이 캔버스에서 형태와 색으로 변환되는 과정에서, 마네가 그나마 간직했던 고전적 화풍은 세잔을 지나 완전히 무너져 내렸다. 무엇을 보았는지, 그것을 어떻게 표현할지를 두고 스타일은 나뉘었다.

피에르 보나르Pierre Bonnard, 1867~1947는 에두아르 뷔야르 Édouard Vuillard, 1868~1940와 함께 실내 정경이나 일상생활을 소재로 개인적인 정감을 강조하는 화파 앵티미슴Intimism을 대표한다. 보나르에게 고양이는, 사람이 기저귀를 차고 기어 다니는 아기 때부터 그늘에 앉아 지중해의 더위를 피하는 할머니까지 모든 연령대가 좋아하는 친구이자, '나는 날카로운 발톱과 송곳니가 있으니 당신이 자는 동안 내가 지켜줄게요'라며 주인 곁을 지키는 든든한 경호원이었다.

무엇보다 함께 살던 가족의 부재

고양이와 사람이
하나된 풍경이 따스하다.

피에르 보나르, 「풍경 속의 여자」, 캔버스에 유채, 100.5×249cm, 1914년경, 오슬로 국립박물관

는 음식을 먹을 때, 더욱 커진다. 텅 빈 식탁에서 혼자 앉을 때 식욕은 떨어지고 그리움은 극대화되기 때문이다. 반려동물은 자기 볼 일을 보겠다고 멀리 떠나지 않는다. 늘 우리 곁에 있다. 어릴 적부터 함께 밥 먹고 함께 쉬고 함께 자면서 켜켜이 쌓인 일상은 추억이 된다. 추억은 마음의 기억이라 잠시 동안의 빈자리로도 크게 그립다. 그러니 제자리를 알고 지키는 고양이는 우리의 충실한 가족이다.

펠릭스 발로통Félix Vallotton, 1865~1925은 인상주의와 같은 시기에 활동했으나 빛보다는 색으로 자신의 스타일을 확립했다. 고양이는 여자가 주는 우유를 먹고 있다. 초록색 벽과 붉은 바닥, 분홍빛의 육체와 금빛 머리칼, 회색 고양이와 흰 우유통의 색 조합은 세련되고 정갈하다. 따뜻한 색깔이 주된 이 그림이 내겐 너무 차갑다. 그것은 팽창된 여자 몸의 부피감과 웅크려 앉은 자세, 살이 주는 현실감 등에서 비롯한다. 그림의 차가움은 마음의 외로움 때문이다. 여자의 외로움은 우유를 먹으러 다가온 고양이의 온기로 누그러진다. 여자는 고양이에게 먹을 것을 주고, 고양이는 여자의 외로움을 녹인다.

밤낮없이 일하는 나를 구름이는 불쌍하다는 듯 바라보다가 내가 피곤해 침대에 쓰러지면 스윽 곁에 자리를 잡는다. 펠릭스 발로통의 또 다른 작품 「나태」의 여자도 나처럼 침대에서 일어나기 싫은지 소파에 엎드린 채 두 발을 세워 흔들며, 가까이 온 고양이의 머리를 쓰다듬는다. 고양이는 그 손을 잡으려는 듯 앞발을 길게 뻗고 있

온기를 나누는 마음이 사랑이다.

펠릭스 발로통, 「고양이에게 우유를 주는 여자」, 캔버스에 유채, 56×52cm, 1919년, 개인 소장

고양이가 없었다면
얼마나 삭막한 세상일까.

펠릭스 발로통, 「나태」, 채색 목판, 17.3×22.1cm, 1896년, 개인 소장

다. 고무줄처럼 축 늘어진 고양이의 몸에서도 나른함이 흐른다. 이전 시대라면 이런 내용의 그림에 도덕적 훈계가 빠지지 않았을 텐데, 이 그림에는 게으름에 대한 비난이 전혀 없다. 고양이를 키우는 일요일 오전, 아주 많은 집에서 일어나고 있을 장면을 보여줄 뿐이다. 인간이 고양이에게 끌리는 이유 중 하나는 고양이의 당당한 게으름 때문이다. 내일 해도 될 일을 지금 당장 하며 인생을 고달프게 사는 우리에게 고양이의 하루는 부러울 따름이다. 어쩌면 저 고양이는 지금 어서 일어나서 놀아달라고 조르는 걸까? 놀다 보면, 외로움이나 근심 따위는 잊을 수 있으니, 이마저 고양이의 배려일까?

19세기 말부터 20세기 초에 발생한 아방가르드 흐름을 주도한 화가 중 한 명인 파울라 모데르존 베커Paula Modersohn-Becker, 1876~1907의 작품은, 고갱과 독일 표현주의의 접점에 위치한다. 고양이를 안고 있는 소녀를 담은 그림에서 화가는 소녀의 붉은 옷과 검은 신발, 갈색 의자와 하얀 고양이의 구체적인 생김새를 묘사하지 않는다. 눈은 움푹하고 검은 신발은 무겁고, 의자에 앉아 있다기보다 갇혀 있는 듯 답답하다. 뭉툭한 손이 슬프다. 그나마 고양이 덕분에 그림에 숨통이 트인다. 형식적인 측면에서는 고양이가 흰색으로 처리되어 칙칙한 화면에 빛이 되어주고, 내용면에서는 억눌린 듯한 소녀의 슬픔이 고양이로 인해 누그러지고 있다.

모데르존 베커에게 그림은 단순한 사실의 재현이 아니라 보

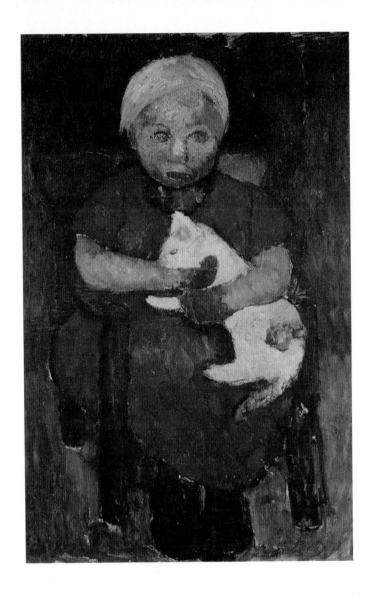

파울라 모데르존 베커, 「뛰어오르는 고양이를 껴안는 소녀」, 판지에 유채, 72×49cm, 1905년, 개인 소장

는 행위를 통해 갖게 된 정서를 그리는 것이었다. 따라서 이 그림이 전하는 바는 확실하다. 자신에게 가장 소중한 존재인 양 꼬옥 끌어안은 고양이를 통해 지금 소녀는 칙칙하고 답답한 현실에서 온기와 평화를 얻고자 하는 것이다.

근대화는 인간과 자연의 관계가 단절됨을 뜻한다. 인간은 자연을 관람의 대상으로 치부하면서 자연과 직접적인 관계를 맺지 못하게 됐다. 동물이 대자연과 인간 사이에 연결점 역할을 했다. 나무를 없애고 도로를 낸 도시에서 자연에 대한 그리움을 집 안의 화초로 달래듯, 산업사회 이후 고양이는 인간과 감정을 교환하고 위안을 주는 존재가 됐다. 도시화가 가속화되면서, 현대인들은 더욱 고립되었고, 삶은 삭막해졌다. 생활의 편리함을 얻고 본능적인 축복을 잃었다. 마음을 의탁하는 친구로서 고양이는 인간의 삶에서 빠질 수 없는 동물이 되었다. 그리하여 영국의 일러스트레이터 에드워드 리어Edward Lear, 1812~88가 그린, 지팡이를 짚고서야 걸을 수 있는 노년의 자신과 새끼 때부터 키워 이제는 늙은 고양이가 된 포스처럼, 함께 늙어가는 평생의 동반자가 되었다.

인상파와 후기인상파를 거치면서 서양미술의 질문은 무엇을 그릴 것인가에서 어떻게 그릴 것인가로 초점이 옮겨 간다. 정해진 규칙과 모범에 따라 그림을 그려야 했던 살롱의 위세가 꺾이면서, 화가들은 자기만의 개성을 구축했다. 사람들은 그림의 주제보다 화가

너와 함께 나이들 수 있어 고맙다.
--

에드워드 리어, 「73세 6개월의 에드워드 리어와 그의 고양이인 16세의 포스」, 석판화, 크기 미상, 1885년, 개인 소장

의 개성적인 스타일을 즐기기 시작했다. 독창성을 지닌 화가들이 재발견되고 재평가되었다. 근대적인 신도시 파리의 중산층은 칙칙한 초상화와 풍경화를 떼어내고 그 자리에 밝고 경쾌한 인상파 그림을 걸었다. 물감과 캔버스 살 돈조차 없을 만큼 곤궁했던 인상파 화가들의 그림이 점차 팔리면서 그들은 안정적인 경제 기반을 구축할 수 있었다. 그러면서 파리는 세계 미술계의 중심지를 차지했다. 모딜리아니, 반 고흐, 샤갈, 피카소 등 태어난 나라는 달라도 파리는 그들 모두의 예술적 조국이 되었다. 그들로 인해 20세기 초반부터 서양미술계는 다양한 유파들이 생겨나 공존하며 발전했다. 아울러 인간과 뗄 수 없는 관계가 된 고양이도 현대 예술작품 속에서 화가들의 애정을 받으며 새롭고 파격적인 모습과 역할로 등장한다.

고양이는
가족이다

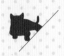

구름이와 크리스마스를 함께 보냈다. 미래에 대한 구체적 계획 없이 사는 이들에게 연말은 1년 동안 미뤄뒀던 불안감이 한꺼번에 몰아닥치는 시기다. 마음이 힘들 때, 내 몸은 늘 구름이를 향했다. 머리에서 시작해 귀, 턱밑, 등, 배, 꼬리까지 쓰다듬다 보면, 내 기분도 구름이의 몸처럼 스르르 풀어졌다.

구름아, 너도 미래가 불안하니? 넌 매혹적인 푸른 눈동자와 윤기 나는 털이 있으니 걱정 없다고? 복잡한 내 눈빛을 흘낏 본 후, 구름이는 다시 잠을 청했다. 잠이나 자라고? 일어나지도 않은 일은 걱정도 말라고? 살다 보면 살아진다고? 역시 그런 거니? 한결 가벼워진 마음에 참치 캔을 딴다. 구름이는 네 정성을 봐서 내 친히 먹어주마, 라는 듯 어슬렁 다가와 코를 쿵쿵하더니 혓바닥을 날름거린다. 고마워 구름아! (캔을 부르는) 고양이의 마술이 이번에도 통했다. 그러니 고양이를 보면 조심해야 한다. 쓰다듬는 순간, 긍정 바이러스에 전염되고 마니까.

이성과 과학을 앞세워 이뤄낸 유럽과 미 대륙의 발전은 많은 부작용을 낳았다. 특히, 도시화로 인해 거리마다 자동차와 사람들이 넘쳐났지만, 도시에서 생기는 사라져갔다. 자본주의는 사람들 간의 무한 경쟁을 부추겼고, 경쟁의 탈락은 타락으로 간주됐다. 사람들은 만성적인 불안과 스트레스에 시달리게 되었다. 이런 변화를 가까이에서 지켜본 구름이의 선조들은 인간에게 위안과 위로를 전달하는 존재가 되었다. 그들에게 어떤 능력이 있었던 것일까? 첫 번째 대답은 마르셀라의 고양이가 한다.

초록은 차가워 외롭다.

에른스트 루트비히 키르히너, 「마르셀라」, 캔버스에 유채, 100×76cm, 1910년, 베를린 브뤼케 미술관

때로는 사람보다 고양이

현실의 형태를 닮으려고만 애썼던 회화의 낡은 사슬은 끊겼다. 중요한 건 실제 대상과의 유사성보다 캔버스 안에 그 대상이 화가에게 전하는 느낌을 충실히 표현해내는가가 되었다.

19세기와 20세기를 잇는 다리가 되겠다는 기치를 들고 등장한 '다리파'의 대표적인 화가 에른스트 루트비히 키르히너Ernst Ludwig Kirchner, 1880~1938는 표현하고자 하는 주제를 색채와 묘사법의 결합으로 빚어냈다. 캔버스는 화려한 색깔들로 가득 차 있고, 원색의 강렬함이 서로 부딪히며 긴장감을 만들어낸다. 긴장감은 투박하게 묘사된 대상과 만나면서 커진다.

「마르셀라」를 주도하는 초록은, 돋아나는 풀과 싱싱한 나뭇잎의 색깔이다. 생명이 움트는 초록의 기운은 피곤과 스트레스를 다독여준다. 하지만 식물의 색이 도시의 풍경과 만나면 차가워진다. 키르히너는 초록의 이런 이중적인 특징을 이용하여 젊은 마르셀라의 외로움을 잡아내고 있다.

술병이 어지러이 흩어진 걸로 짐작컨대 흥겨운 저녁 파티의 끝, 친구들은 모두 떠나고 마르셀라는 홀로 남겨졌다. 그녀의 초점 없는 큰 눈동자에 우울과 불안이 깃들어 있지만, 고양이는 아랑곳없이 앞발을 내민 채 잠들어 있다. 같은 소파에 같은 포즈로 나란히 있지

만, 인간은 불안하고 고양이는 평화롭다. 차가운 이 공간에서 하얀 고양이가 유일하게 온기를 내뿜는다. 술과 친구로도 해결되지 않은 그녀의 심란한 마음은 고양이로 위무받을 것이다. 때로는 동물이 사람보다 좋은 친구다.

고양이는 인간의 거울

화가는 자기만의 스타일로 서양미술사를 정리한다. 이전 세대의 작품들을 통과하여 각자의 회화 세계를 구축하기 때문이다. 대부분 화가의 작품을 잘 살펴보면, 그가 어떤 그림들에서 어떤 영향을 어떻게 받았는지 알 수 있다. 15세기 이탈리아 벽화에 뿌리를 둔 발튀스Balthus, 1908~2001의 그림들은 마치 돌 위에 그린 듯 거친 표면 질감이 특징이다. 명도와 채도가 낮아 그림이 완성되고 시간이 많이 지난 듯한 느낌을 준다. 이런 옛스러운 표면 처리는 도발적인 그림 내용과 충돌한다.

고양이에게 황금빛 거울을 들이미는 반라의 소녀는 신체 발달 상태는 아주 어리지만 옷을 걸친 상태나 몸짓, 표정은 성인 여성에 가깝다. 그래서 소녀와 고양이가 노는 듯한 이 그림 속에 감춰진 긴장과 도덕적인 충격은 우리를 곤혹스럽게 만든다. 표면은 고요하

발튀스, 「거울 보는 고양이」, 캔버스에 카세인과 템페라, 180×170cm, 1977~80년, 개인 소장

나, 심연은 에너지가 회오리치는 바다와 같다. 그 에너지를 감지하는 사람에게 고요한 표면은 공포다. 여기서 공포는 소녀에게서 기인한다.

발튀스의 소녀는 퇴폐적이다. 보통 사람의 도덕관념을 뒤흔들던 에곤 실레의 소녀와 다르지 않다. 이런 소녀를 볼 때, 우리는 불편하다. 불편함은 원칙(소녀는 어린이다워야 한다)과 메시지(소녀는 유혹하는 '작은' 여자다)의 충돌에서 비롯된다. '이런 그림은 부도덕하고 나쁘다'라는 도덕적 판단과 '이 그림을 통해 화가가 우리에게 일깨우고자 하는 것은 무엇인가?'라는 예술적 해석이 그다음에 이어지는 주된 반응이다. 전자는 자신의 도덕관념이 공격받고 위협받기에 불편함을 부도덕으로 치환하여 불편한 마음을 해소한다. 보수주의자들의 전형적인 판단 방식으로써, 그들의 도덕 체계를 지켜내는 방법이다. 후자는 자고로 화가란 세상에 대한 해석자이고 예술은 세상을 비추는 거울이라고 여겨그림을 상징물로 본다. 상징을 도덕적으로 판단하는 것은 무의미하다. 따라서 예술은 그 자체로 도덕과 타협할 필요가 없다. 이런 관점의 소유자들에게 예술은 감춰진 현실 아래를 감지하게 만드는 것이다. 기묘한 분위기를 풍겨 아슬아슬한 소녀의 누드를 많이 그렸던 탓에 극단적인 지지와 비난이 평생 발튀스를 따라다녔지만, 그는 전혀

개의치 않았다.

소녀가 내민 거울 앞에서 고양이는 당혹스럽다. 고양이는 거울 속 고양이의 정체를 알지 못한다. 자신의 이미지인지 다른 고양이의 모습인지 판별하지 못하는 저 고양이의 쫑긋한 귀와 집중하는 눈, 길게 벌어진 입에 두려움과 경계심이 흐른다. 거울 앞에서 고양이는 놀랐고, 소녀는 그 놀람이 즐겁다. 고양이는 소녀의 폭력성을 드러내는 극적 수단이 된다. 서양미술사에서 고양이는 복잡 미묘한 심리의 대표적인 상징물이다. 인간이 말로는 도저히 제 생각과 정서를 온전하게 풀어낼 수 없을 때 그 답답함은 고양이의 미스터리와 맞닿는다. 예술가들이 고양이를 즐겨 그리는 이유다.

다른 그림을 보자. 맑고 커다란 눈동자의 여자는 측면을 바라보고, 오른손은 새끼 고양이의 목을 꽉 쥐(어 조르)고 있다. 고양이는 저항하지 않고 두 발을 내려 체념했지만, 귀는 쫑긋 세우고 정면을 바라본다. 고양이의 얼굴에 위기감이 없어서, 그림을 보는 우리는 의아하다. 그림 밖 우리는 여자의 행동에 충격을 받는 동시에 저런 행동을 하는 속내가 궁금해진다. 직접 들여다볼 수는 없지만 인간의 내면은 어떻게든 외부로 드러나기 마련이다. 여자는 신경질적으로 머리털이 한 올씩 서 있고 입술은 어긋나 벌어졌다. 고양이의 목을 꽉 쥔 손가락들에서 불안과 초조가 단단하게 흐르고 있다. 그에 전염된 듯, 내 목이 잡힌 듯, 갑갑해진다.

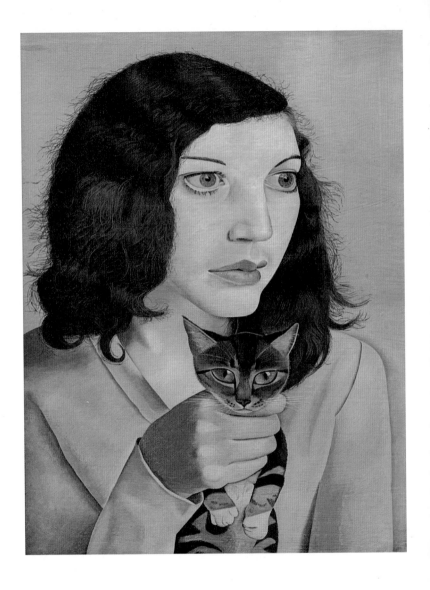

나는 kitten, 너는 Kitty.

루치안 프로이트, 「새끼 고양이와 여자」, 캔버스에 유채, 39.5×29.5cm, 1947년, 개인 소장

역사적으로 고양이는 자주 주인(특히, 여자)의 마음을 대변해왔으니, 이 그림도 루치안 프로이트Lucian Frued, 1922~2011의 부인이었던 모델 키티의 심리 초상화로 보인다. 그녀의 이름은 키티Kitty이고 새끼 고양이는 영어로 'kitten'이니, 둘의 유사성이 더욱 분명해진다. 지금 키티는 자신을 지배하는 감정의 근원이 무엇인지 정확히 모르지만, 어떤 불길한 예감에 휩싸여 있는 듯하다. 혹은 화가 자신은 도무지 알 수 없는 부인의 내면을 현자의 동물인 고양이가 알려주길 바랐던 것일까.

아주 파격적인 고양이들

19세기 후반부터 20세기 초·중반까지 서양미술사는 스타들이 대결장이었다. 어떻게 그토록 짧은 기간 동안 이토록 많은 스타들이 등장했나 싶다. 질문을 바꾸면 도대체 어떤 시대였기에 그렇게 많은 별들이 반짝반짝 빛날 수 있었던 것일까? 양차 세계대전과 스페인 독감의 유행으로 수천만 명이 죽었으니, 사람들은 무엇에 의지해서 세상을 바라봐야 할지 막막했다. 혼돈과 공포, 갈등과 투쟁의 불안한 시기였기에 예술적 창작의지를 가진 이들이 대거 등장할 수 있었다. 예술은 시대의 결과물이다. 따라서 회화는 근본적으로 달라질

수밖에 없었다. 눈에 보이는 세계를 고전적으로 재현하던 전통은 입체주의(큐비즘), 야수주의(포비즘), 표현주의와 다리파 등 아방가르드 운동과 초현실주의 등으로 완전히 뒤집어졌다. 특히 형태는 왜곡되고 파편화되었고, 색깔은 충돌하는 조합으로 거칠어졌다. 절규의 시대였으니, 화가의 캔버스도 폭력과 공포로 아우성쳤다.

원시 조각과 로댕에 깊은 영향을 받아 생동감 넘치는 선으로 형태를 구성한 프랑스 조각가 앙리 고디에브르제스카Henri Gaudier-Brzeska, 1891~1915의 고양이는 지금 뛰어오르기 직전이다. 굵고 단순한 선으로 그 모습을 포착해, 제목을 모르면 알아보기 힘들 정도로 고양이의 생김새가 해체되었으나 선들이 빚어내는 힘만은 확실히 전해진다. 고전 회화의 관점에서 이것은 그림은커녕 습작 취급도 받지 못할 낙서였을 것이다. 낙서가 예술로 미술관에 걸렸으니, 예술에 대한 관점이 극명하게 바뀌었음을 알 수 있다.

고양이는 당당한 자세로 캔버스를 채우고, 키르히너는 보라와 검정의 배색으로 고양이를 부각시킨다. 초록과 파랑, 노랑 등 화려한 색깔이 고양이를 거쳐 캔버스를 통과해 아우성친다. 여기서 그림은 색이고, 색을 더욱 적나라하게 드러내는 것은 형태라고 키르히너는 우리에게 말한다. 색은 선으로 구획되지 않고 형태를 이루어 인간의 감각을 자극하고 일깨운다. 우아한 선과 매끈한 형태로 마감된 미감을 추구한 (신)고전주의적 관점에서 야수주의는 회화의 타락이고

미술은 해석의 대상이자
감각적으로 즐기는 재료다.

앙리 고디에브르제스카, 「덮치려는 고양이」, 소재·크기 미상, 1913년, 잉그램컬렉션

에른스트 루트비히 키르히너, 「검은 고양이」, 소재·크기 미상, 1926년

그 화가들은 이교도들이다. 회화를 더럽히려고 작정한 자들이겠으나, 대중은 충격적인 새로움에 끌렸다.

　　야수주의가 등장한 20세기 초반 유럽은 변화와 갈등의 사회였다. 거기서 촉발된 에너지를 받아들인 캔버스는 새로움을 향해 달렸다. 그림이 거칠고 투박한 이유는 시대의 모습이 그러했기 때문이다. 새로운 시대는 그에 맞는 아름다움을 만들어낸다. 시대에 대한 회화의 분노가 아방가르드 스타일로 표출됐던 것이다.

　　키르히너가 색깔로 불안함을 구현했다면, 페르낭 레제Fernand Léger, 1881~1955의 선택은 형태였다. 기계 실린더에 바탕을 둔 형태로 재구성한 입체주의를 주창한 레제는, 인체를 튜브로 묘사해서 스스로를 튜비스트tubist라고 칭했다. 그는 30여 년의 시차를 두고 고양이와 독서하는 여자를 그려서, 같은 제목을 붙였다. 1921년에 완성한 이 작품은 창문을 등지고 흰색 등받이 의자에 앉아, 책을 읽는 검은 생머리 여자를 묘사한 것이다. 여자의 품에 안긴 검은 고양이가 두 눈을 반짝이며 정면을 주시하고 있다. 1955년에 완성한 작품은, 오후의 햇살이 비치는 창가 초록 소파에 누워 책을 펼친 여자가 하얀 고양이와 함께 화가를 보고 있다. 두 작품에서 레제는 단순한 선으로 볼륨과 형태를 만들어내고, 강렬한 원색으로 평면의 캔버스에 입체감을 구현하고 있다. 특히, 그림자 없이 테두리로 색깔을 담아내어 평면이 입체적으로 보이게끔 했다. '여자—고양이—책'의 조합을 통해서, 레제

페르낭 레제, 「고양이와 있는 여자」, 캔버스에 유채, 130.5×89.5cm, 1921년, 뉴욕 메트로폴리탄 미술관

는 당시 고양이가 교양 있는 도시 여자들과 가장 잘 어울리는 동물임을 보여준다.

고양이의 복합적인 이미지를 설명하기는 쉬우나 표현하기는 어렵다. 레제의 검은 고양이에서 나는 고양이의 미스터리한 매력을 재확인한다. 고양이는, 사람과 유대를 가지면서도 자기만의 세계를 잃지 않는다. 부른다고 오지 않고, 공을 던져도 잡기 위해 뛰지 않는다. 물론 개처럼 썰매를 끌지도 않는다. 마음 내킬 때 다가와 애교를 피우지만, 그때가 언제일지는 모른다. 마치 누구와도 잘 어울려 친구가 많으면서도 자기만의 확고한 세계가 있어서 외로움과도 잘 지내는 노하우가 있으며, 자신을 중시하되 혼자만의 고립된 세계에 갇히지는 않을 것만 같다. 사람은 고양이를 통해 사람을 본다. 친구를 통해 자신을 보듯, 고양이는 우리를 비추는 거울이다.

1880년대부터 20세기 초반까지 유럽에서 맹위를 떨치던 물질과 과학, 이성과 논리 우선의 문화에 반발하여 상징주의는 감성과 감각, 상상력 등을 전면에 내세운 예술을 주창했다. 상징주의의 대표작답게 귀스타브 아돌프 모사Gustav Adolf Mossa, 1883~1971의 「그녀」는 충격적이다. 까마귀와 해골의 머리띠 뒤로 떠오른 금빛 헤일로에는 라틴어 성구 "의지가 이성을 대신하라는 것이 나의 명령이다Hoc volo sic jubeo sit pro ratione voluntas"가 적혀 있다. 까마귀와 해골 등 완연한 죽음의 상징을 지나 내려가면, 그녀는 두 팔을 모아 더욱 봉긋해진 젖가슴

을 몸에서 활짝 피워낸다.

애되고 무심한 얼굴 표정과 달리 그녀는 죽음을 지배하고 죽음을 가져오는 존재로, 젊은 육체가 뿜어내는 에로스가 무기다. 파란 목걸이에는 권총, 몽둥이, 날카로운 칼이 꿰여 있는데, 이는 정신분석학에서 대표적인 남성성의 상징물로 꼽는 것이다. 그녀는 육감적인 몸과 요염한 몸짓으로 남자를 유혹하여 죽음으로 이르게 했고, 그것들을 전리품으로 획득했다. 죽음과 성의 완벽한 조합으로 당시 생겨난 팜파탈의 이미지를 표현한다. 그녀의 치명적인 여성성은 두 팔과 두 다리가 교차하는 지점에 우리를 노려보는 검은 고양이로 정점을 찍는다. 귀를 쫑긋 세우고 잔뜩 노려보는 야수성, 즉 그녀는 동물적인 섹슈얼리티를 가진 존재다. 고양이는 팜파탈의 페르소나다.

형태를 중요시한 입체주의는 가까이는 세잔, 멀리는 이탈리아 르네상스의 원근법의 대가 우첼로에 뿌리를 둔다. 20세기 초반 피카소와 조르주 브라크에 의해 입체주의가 유행하게 된 배경에는 인상주의에서 시작되어 야수주의와 표현주의로 극에 달한 색채주의에 대한 반동도 작용했다.

스페인 출신의 호안 미로Joan Miró, 1893~1983는 야수주의로부터 강렬한 색채 사용을, 입체주의로부터 대상을 조형적으로 표현하는 법을 익혔다. 마음의 눈으로 본 것만을 그린다는 그의 말에서 알 수 있듯, 그의 종착지는 초현실주의였다. 소박한 시골집에 토끼를 한

귀스타브 아돌프 모사, 「그녀」, 캔버스에 유채와 금박, 80×63cm, 1905년, 니스 보자르 미술관

호안 미로, 「실내(농부의 아내)」, 캔버스에 유채, 81×61.5cm, 1922~23년, 파리 퐁피두센터

손에 잡은 농부의 얼굴은 핼쑥하고, 두 손과 두 발은 기묘할 정도로 강건하다. 커다란 손발은 땅에 발을 붙이고 손으로 일하는 건강한 농부의 상징이다. 난롯가에 두 발을 모으고 앉아 있는 고양이는 급박한 토끼의 처지와 달리 평온하다. 인간에게 고기를 제공하는 토끼와 인간에게 고기를 제공받는 고양이의 처지는 이렇게 극명하게 나뉜다. 역사적으로 고양이가 식용으로 사용된 경우도 있지만, 고양이의 몸집이 작고 특별한 맛이 없었던 탓에 인간의 먹이로 키워지는 불행은 피한 듯하다.

가장 유명한 동화 『이상한 나라의 앨리스』에는 히죽히죽 웃는 특이한 고양이가 등장한다. 이 체셔 고양이는, 몸이 모두 사라진 후에도 얼굴에 짓던 웃음은 허공 속에 한참 더 머물다가 사라진다. 여기서 웃음은 본질이고, 고양이의 몸은 그 웃음이 머무는 물질이다. 사진의 출현 이후 현대 화가들은 이러한 원리에 입각해서 현실에 존재하는 것을 재현representation하지 않고, 눈에는 보이지 않는 본질을 현시presentation하는 방향으로 나아갔다. 그림은 눈에 보이는 것을 통해서 보이지 않는 것까지 보게 만든다. 따라서 현대미술에서 이해와 해석은 감상의 필수 조건이다.

지식이 온전히 내 것이 되면, 몸이 예민해지고 감각은 예리해진다. 즉, 지식은 생생하게 느껴질 때에야 내 것이 된다. 칼을 갈아서 날을 세우는 숫돌처럼, 지식은 인간을 날카롭게 만들어야 한다. 여

공포의 시대는 불안한 캔버스를 만든다.
예술가는 시대의 증후를 예민하게 느낀다.

기에 상상력과 표현력을 갖춰야 '시대의 예술가'라 칭할 만하다. 프랜시스 베이컨Francis Bacon, 1909~92이 그렇다. 제1차 세계대전의 공포와 불안의 여파를 고스란히 받으며 자란 그에게 삶은 행복과 즐거움이 아니었다. 제2차 세계대전을 겪으면서 그의 그림은 더욱 파괴적이고 폭력적으로 변했다. 그런 현실을 잊지 않으려던 의도였는지, 그의 작업실은 극도로 지저분하고 어지러워서 그 더러움과 무질서가 오히려 보이지 않을 정도였다. 공포와 불안의 현실을 살면서 예술가의 내면이 평온하기는 어렵다. 베이컨의 그림들이 우리를 난감하고 곤혹스럽게, 심지어 불안하게 만드는 연유는, 그의 시대가 그러했기 때문이다.

불안과 공포는 그림의 내용이 아니라 스타일에서 비롯된다. 베이컨의 동반자이자 모델인 조지 다이어와 친구이자 화가였던 루치안 프로이트를 담고 있는 이 초상화도, 소재는 방 안에 앉아 있는 두 사람과 고양이 한 마리가 전부다. 하지만 베이컨에 의해 육체는 공포의 함성을 내지르는 듯한 왜곡되고 뒤틀린 살덩어리로 변형된다. 여기에 깔끔한 기하학적 가구들과 일직선으로 뻗어 올라가는 벽면의 직선들이 접목되면서 기묘한 긴장감이 만들어진다. 긴장의 공기가 꽉 차 있는 방 안에서 고양이의 육체에는 불붙은 듯 핏빛 연기가 피어오른다. 이때 고양이는 인간의 고통을 직접적으로 드러내는 수단이다. 극도의 불안 앞에 서면 인간은 본능적으로 살고자 하는 한 마리 겁먹은 동물일 뿐이다. 인간도 동물이라는 그림의 속뜻은 이성을 기반으

로 발전해온 서구 사회에 충격을 주었다. 예술가는 작품으로 사람들이 평소에 생각하지 않는 삶의 본질적인 문제를 건드린다.

길고양이의 위엄

나는 구름이가 부럽다. 매일 일해서 밥을 벌어야 하는 나와 달리 구름이는 일체의 노동과 걱정으로부터 벗어나 있다. 집과 음식을 주는 나에게도 비굴하게 굴지 않으며, 심지어 떠받들어진다. 간식이 필요하면 두 다리를 가지런히 모으고 눈을 위로 치켜뜨면 그만으로, 존재 자체가 애교다. 하지만 그에게도 나름의 비애가 있다. 집 안에서 키우기 위해 대부분의 반려동물은 거세를 당한다. 태생적인 번식 욕구가 일어도 제 후손은 만들 수 없다. 현대의 집 고양이는 어떤 면에서는 타고난 그대로의 온전한 생명체라고 보기 힘들다. 비록 이것이 철저히 인간의 관점이라 할지라도, 집 고양이의 처지는 우리의 마음을 아프게 한다.

길고양이는 안전한 집과 음식은 없으나, 생명체로서의 위엄을 잃지 않는다. 제 영역을 구축하고 살아가는 원초적인 생명력은 아름다우나, 항상 죽음의 위험에 노출된 채 먹이를 찾아 떠나는 발걸음은 숙연하다. 알베르토 자코메티Alberto Giacometti, 1901~66의 「고양이」에

생명은 강하고,
슬픔은 질기다.

알베르토 자코메티, 「고양이」, 청동, 32×83×13cm, 1951년, 베를린 국립박물관

서 나는 길고양이의 숙연한 발걸음을 본다. 자코메티의 조각은 대상을 최소한의 형태로 깎아내는데, 그래서 마치 거의 살점이 남지 않은 앙상한 뼈를 보는 듯하다. 대상의 본질이 되는 뼈대만 남겨두고 살은 모두 발라내어버렸다. 깨우침을 얻은 성인들은 적은 말로 단번에 본질에 가 닿듯이, 자코메티의 조각이 그러하다. 그래서인지 앙상한 외형에서 영혼의 무게감 같은 거대한 무엇이 느껴져서, 아무리 작은 조각이라도 엄청난 존재감을 내뿜는다. 길을 걷는 고양이의 우뚝한 앞다리와 직선으로 뻗은 척추와 꼬리에서, 생명체가 지닌 원초적인 강인함이 전해진다. 매일 먹을 것을 찾아 헤매야만 하는 길고양이의 비애는 구부러진 뒷다리에 깃들어 있다. 강인하나 깊은 슬픔, 그것이 바로 자코메티가 알려주는 생명의 본질이다.

고양이의 행복 마법

전쟁은 모두를 피해자로 만든다. 시대의 변화를 예민하게 감지하는 예술가는 자신의 내면을 지키기 위해 목숨을 걸어야 하기도 한다. 러시아 태생의 유대인이었던 마르크 샤갈Marc Chagall, 1887~1985은 전쟁으로 러시아, 파리, 미국을 떠돌아야 했다. 러시아 국적을 포기하고 파리로 망명했을 무렵의 이 그림은 아름다우나 비감

샤갈은 사랑을 찬미한다.
사랑을 믿는 한, 샤갈은 영원하다.

마르크 샤갈, 「창문을 통해 보이는 파리」, 종이에 수채, 종이에 수채, 38×56cm, 1928년, 프라하 내셔널갤러리

이 강하게 어린다. 당시 그는 다시는 러시아로 돌아갈 수 없는 처지였고, 그것은 초기 작품을 모두 잃게 된다는 뜻이었다. 사랑하는 벨라는 지켰으나, 그 사랑으로 탄생시킨 작품은 지키지 못했다. 사랑으로 강건했던 샤갈은 곧 기억에 의지해 초기작들을 다시 그렸다. 사랑으로 샤갈은 강해졌고, 강인한 사랑이 샤갈의 캔버스를 위대하게 만들었다.

파리로 망명한 후 몇 년이 지나 완성한 이 그림에서 샤갈은 러시아의 토속적인 감성 위에 낭만적인 입체주의 스타일을 접목했다. 샤갈의 고양이는 초록 창문가에서 파란 하늘 아래 노란 에펠탑을 구경하고 있다. 고양이는 창문 밖의 도시 파리와 창문 안에 사는 러시아인, 에펠탑의 도시와 들꽃이 핀 시골을 이어주고 있다. 샴쌍둥이같이 두 명이 결합된 사람은 러시아인이자 프랑스인으로서 샤갈, 혹은 샤갈과 그의 연인 벨라로 보인다(사랑은 둘이 하나 되는 것). 알록달록한 색깔은 자칫하면 유치해지는데, 폭죽처럼 터져 나오는 샤갈의 색채는 그림의 내용과 조화를 이뤘기에 아름답다. 이것이 샤갈의 핵심적인 매력이다. 사람의 마음은 논리로만 움직이지 않는다. 논리적으로 맞는 말이라도 마음이 움직이지 않는 일들이 많다. 오히려 마음이 논리를 움직인다. 설득보다 공감이 어려운 이유다.

20세기에 들어서서 미술은 마음보다 논리에 치중하는 경향으로 흘러갔다. 후기인상주의부터 야수주의니 입체주의니 초현실주

의니 하면서 작은 차이를 크게 확대해서 화풍의 다름을 강조했다. 그러면서 그림을 해석해야만 재미를 찾을 수 있게 되었고, 미술은 점차 대중에게서 멀어져갔다. 창작자와 감상자 사이에 건널 수 없는 강이 만들어졌을 때, 샤갈의 등장은 튼튼한 다리가 놓인 듯 반갑다. 비록 평론가들은 그가 특정 유파에 속하지 않아서인지 높이 평가하지 않았으나, 정서가 흘러넘치는 따스한 그림에 사람들은 마음을 주었다.

현대의 바스테트

구름이는 약속된 날짜에 원래 집으로 돌아갔다. 이별은 견디기 힘들었다. 외출하고 집에 돌아오면 습관처럼 창가, 책상 밑, 노트북 옆, 침대 위를 보았다. 소리 내어 불렀지만 구름이는 없었다. 청소를 하다가, 처치 곤란이었던 구름이의 진회색 털을 발견하고 기뻐했다 곧 슬퍼졌고, 구름이 집에 구실을 만들어 놀러 갔다. 구름이는 나를 스윽 보더니 슬쩍 부비부비 해주었다. 그간의 슬픔이 사라졌고, 납치라도 하고 싶어졌다.

고양이의 매력에 전염된 많은 현대인들은 반려동물에 마음을 의탁한다. 무엇보다 고양이는 일상에 만족하는 해피라이프, 느

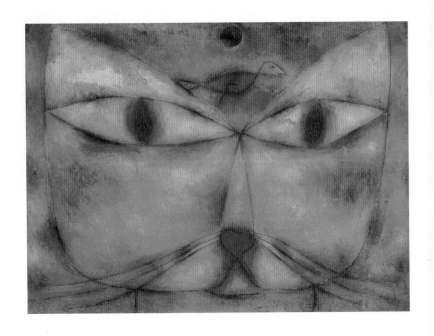

이마의 새,
·····
부릅뜬 눈,
·····
하트 모양의 코,
·····
귀여움은 덤.
·····

파울 클레, 「고양이와 새」, 석고를 바른 캔버스에 잉크와 유채, 38.1×53.2cm, 1928년, 뉴욕 현대미술관

린 삶을 즐기는 슬로라이프의 대명사다. 수천 년 전부터 고양이는 자신이 집중해야 할 대상과 무관심한 상황에 대한 분리를 확실히 할 줄 알았다. 인간이 고양이에게 배워야 할 중요한 덕목이다. 행복은 미래에 내가 무엇을 할 것인가가 아니라, 지금 당장 내가 하지 않아도 될 일을 찾아서 줄이는 것에서 비롯된다. 쓸데없는 일에 에너지를 소비하며 살지 말 것을 고양이는 인간에게 전하고 있다.

만족을 모르는 인간에게 행복은 멀다. 가진 것을 고마워하지 못하고 갖지 못한 것을 향해 목을 길게 뽑는다. 고양이처럼 인간도 자신에게 주어진 것과 자족하며 살고 싶으나, 세속을 사는 우리는 비교를 멈추기 어렵다. 대부분의 현대인이 이상과 현실 사이를 적당히 타협하면서 살지만, 마음으로는 자족하고 싶다. 마치 시끄러운 도시를 떠나 조용한 자연 속에서 여유롭게 살고 싶지만, 그럴 수 없는 도시인들이 텃밭을 가꾸는 것과 같다. 이 지점에서 고양이에 대한 현대인들의 열광을 읽을 수 있다. 즉, 고양이는 현대인들에게 슬로라이프를 충동질하며 생활의 부담으로 매순간을 그렇게 살 수 없더라도 그들을 쓰다듬고 안고 바라볼 때만이라도 느린 삶의 평온을 체험하도록 해준다.

그래서 현대의 고양이는 다시, 신이 되었다. 움베르트 에코는 이탈리아인답게 축구를 현대의 종교라 했는데, 내게는 고양이야말로 현대의 종교다. 매혹적인 생김새와 초연한 캐릭터를 가진 고양이

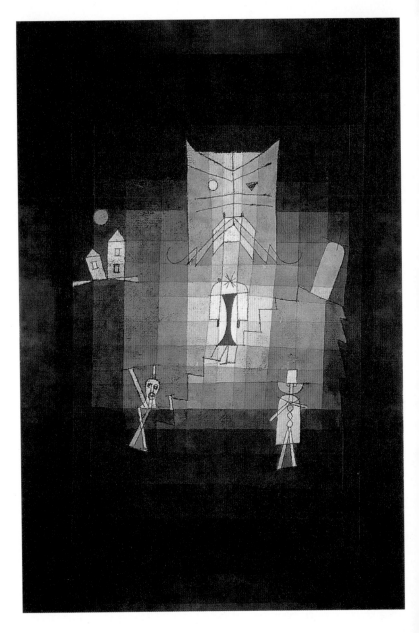

파울 클레, 「신성한 고양이의 산」, 종이에 연필과 유채, 수채, 48.5×31.8cm, 1923년, 개인 소장

는 무엇보다 우리의 마음을 다독여준다. 고대 이집트 시대의 반신 바스테트 이후 약 4,000~5,000년 만에 고양이는 다시 신의 위치에 올랐다. 이 종교의 위세는 하루가 다르게 전 세계로 널리 퍼져나가고 있다. 특히 고양이교의 신실한 신자인 화가들은 오랫동안 교주의 초상화를 그려서 헌정해왔다. 입체주의 버전 고양이 초상화라 할 「신성한 고양이의 산」은 파울 클레Paul Klee, 1879~1940가 그렸다. 집과 달, 가족, 소녀가 고양이 몸을 중심으로 저마다 자리 잡고 있다. 소녀가 중앙에 있는 걸로 봐서, 고양이는 소녀를 가장 아끼는 듯하다.

　　고양이 초상화의 표현주의 버전을 그린 이는, 영국 고양이 클럽의 회장이었던 루이스 웨인Louis Wain, 1860~1939이다. 방사형으로 뻗어나가는 형형색색 무지개 파동을 광배 삼아 배경에 깔고, 경계하는 듯 털끝을 삐죽 세운 모습은 마치 반 고흐 자화상의 패러디 같다. 경계심은 불협화음의 음악처럼 뻗어나가는 배경과 깜짝 놀라 커다랗게 열린 파란 눈, 동그랗게 오므린 입, 가시처럼 뻗쳐진 흰색 수염과 갈색 털로 배가된다. 배경의 화려함과 고양이의 짙은 색의 대비, 선과 색채가 만들어내는 그림의 날카로움과 유머(눈동자와 입모양)는 고스란히 고양이의 캐릭터를 형성하며 우리를 슬그머니 웃게 만든다.

　　스키니한 몸이 대세라고 해도, '고양이교'에서 풍만함은 필수 조건이다. 넉넉한 몸에서 깊은 여유가 비롯되기 때문이다. 풍만한 고양이 하면, 보테로의 고양이를 빼놓을 수 없다. 페르난도 보테로

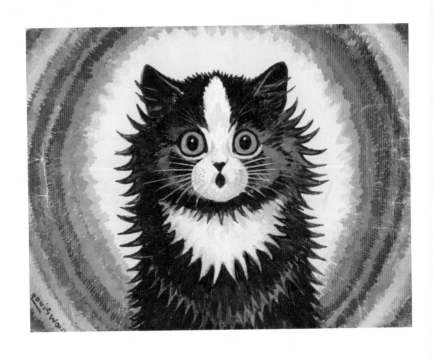

인간이 고양이를 소유하고 있다고 착각하지만,

고양이가 인간을 소유한다.

고양이가 인간의 마음을 가졌기 때문이다.

루이스 웨인, 「무지개 속 고양이」, 종이에 수채와 구아슈, 크기·제작년도 미상, 개인 소장

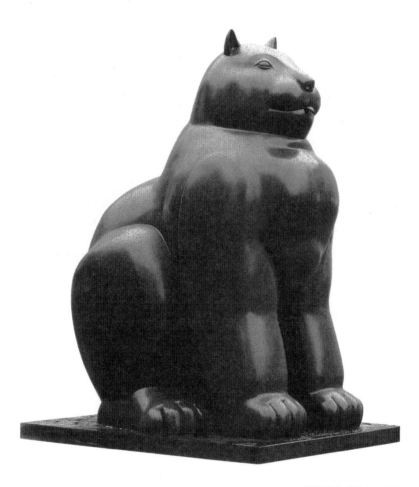

통통해서 행복한 고양이

페르난도 보테로, 「고양이」, 청동, 253×195×163cm, 1999년

Fernando Botero, 1932~는 대상에 과도한 볼륨을 부여하여 형태의 관능을 구현했다. 루벤스나 르누아르가 그림에서 이룩한 대상의 풍성함을 보테로는 비대칭의 볼륨감을 통해 독특한 관능으로 만들어냈다. 그림을 그대로 옮겨 만든 듯한 조각에서도 그의 '매직 볼륨'은 여전하다. 보통 거대한 부피의 조각은 무겁게 느껴져서 크기에 압도당하기 마련이지만, 보테로의 조각은 주름 하나 없이 말끔하게 처리된 표면으로 통통 튈 듯 가볍다. 그래서 거대하지만 경쾌하고, 만지면 행운을 줄 듯한 현대의 바스테트라 할 수 있다. 특히, 통통한 발은 '묘족교描足敎'의 신자들에겐 가장 신성한 귀여움이다.

가장 패셔너블한 고양이는 앤디 워홀Andy Warhol, 1928~87의 몫이다. 워홀로 대표되는 팝아트는 화려한 색채와 색다른 스타일로 많은 사람들을 유혹했다. 실크스크린은 워홀이 개발한 기법은 아니나, 그의 이름과 뗄 수 없을 만큼 큰 효과를 거두었다. 대중소비사회의 생산품인 콜라, 수프 캔 등이 그의 실크스크린 위에서 마이클 잭슨과 마돈나와 똑같은 대접을 받으며 예술작품으로 거듭났다. 워홀에게는 눈에 띄는 모든 것들이 예술의 소재였고, 독창적인 스타일로 쉽고 간단하게 작품을 만들어냈다. 해설 없이는 도무지 이해할 수 없는 그림들이 쏟아질 때, 홀연히 등장하여 '예술이 뭐 별거야?'라는 듯 아주 세련되고 감각적인 세계를 선보였고 사람들은 환호했다.

지금까지 살펴본 것처럼, 고대 이집트 시대부터 현대에 이르

Sam

앤디 워홀, 『25마리의 고양이 샘과 한 마리의 파란색 고양이』에 수록된 삽화, 석판화, 크기 미상, 1954년, 개인 소장

는 동안 고양이는 공생동물*에서 애완동물을 거쳐 반려동물로 자리 잡았다. 그다음에는 어떤 관계가 기다리고 있을까? 그것이 무엇이든 동물을 이용 목적으로만 바라보는 인간의 시선이 달라져야 한다. 우리가 사랑하는 고양이, 우리를 사랑하는 고양이가 더 이상 고통 받게 해서는 안 된다.

* 어떤 생물이 다른 종류의 생물에게 물질적인 서비스를 제공하고 그 대가로 먹이를 얻고 보호를 받는 동물

우리 함께 살아요

사람들은 비둘기를 싫어한다. 인간이 들어오기 전 도시는 산과 들이었고, 비둘기들의 땅이었다. 그 영역에 들어와 살기 시작한 인간은 조용히 둥지를 틀고 살던 주인을 경멸한다. 급격한 변화와 증오를 버티지 못하고 많은 동물들이 인간의 도시에서 죽어 사라졌다. 비둘기는 참새와 더불어 도시에 적응해서 사는 거의 유일한 새다. 유일하다고 말할 때, 인간으로서 나는 사라져 버린 모든 동물들에게 미안하다. 지금도 많은 동물이 살아서 동물원에 갇혀 구경거리가 되거나 죽어서 박물관에 진열된다. 사람들은 길고양이를 도둑고양이라 부르며 싫어한다. 길을 배회하며 음식물 쓰레기를 휘저어 놓고, 밤에 야릇한 소리를 낸다며 쥐약으로 잡아 죽여야 한다고 주장한다. 길고양이의 처지도 비둘기와 다르지 않다.

도시는 인간만의 공간이 아니다. 인간이 세상을 독점할 권리는 없다. 그런 식이라면 산은 산짐승, 하늘은 날짐승, 바다는 물고기들의 독점 지역으로 인간은 그들의 허가를 받아야 한다. 지독한 인간 중심의 사고이고, 그에 의심을 하지 않으니 사고 자체가 없다는 편이 맞겠다. 더 심각한 문제점은 인간이 다른 종의 목숨을 매우 가벼이 여긴다는 사실이다. 들고양이가 길고양이가 된 경우도 있겠지만, 거리를 배회하는 고양이 대부분은 집에서 키우다 버려진 결과다. 집과 음식이 보장되던 집 고양이에게 집 밖은 죽음의 터다. 영역 동물인 고양이는 자기 영역에 출현한 낯선 고양이를 그냥 두지 않는다. 따라서 지켜내야 할 자신의 삶의 자리는 곧 다른 고양이에겐 죽음의 자리인 셈이다. 삶과 죽음이 한 자리에서 겹치니, 한 생명의 죽음은 필연적이다. 키우던 고양이를 버릴 때, 그것은 고양이의 목을 졸라 죽이는 것과 같다. 보기에 예뻐서 충동적으로 고양이를 샀다가(데려왔다가) 막상 키워보니 손이 많이 간다, 돈이 많이 든다, 귀찮다면서 뒷감당을 못하는 경우가 많다. 생명을 키우는 일이 유행이 될 수는 없다. 동물은 인형이 아니다. 좋은 반려인만 키울 자격이 있다. 여기서 '좋은'은 값비싼 캣타워와 통조림을 주는 부자가 아니다. 끝까지 동물을 보살펴주는, 변하지 않는 마음을 가진 책임감 있는 인간이어야 한다.

고양이는 박스만 있으면 집이 좁다고 불평하지 않고, 겨울에 춥다고 유명 주상복합으로 이사가자고 조르지 않는다. 추운 겨울,

테오필 스텐렌, 살균우유 광고 포스터, 1894

홀로 누운 내 침대 속으로 온기를 찾아 파고들 뿐이다. 온기를 함께 나누며 따뜻해진다. 그게 가족이고, 사랑이다.

미술은 예술의 한 양식이다. 그래서 미술은 세상을 향한 인간의 정신을 드러낸다. 고양이는 인간과 함께 어울려 살아왔기에 인간의 생각이 반영된 매개체다. 즉, 고양이를 통해서 우리는 인간을 살펴볼 수 있다. 미술 속 고양이는 우리에게 미술에 대한 지식과 감상의 즐거움뿐만 아니라, 인간의 모습이 어떠했는지를 알려준다.

아파트 후미진 곳, 주차된 자동차 밑, 음식물 쓰레기를 모아둔 곳에서 길고양이와 마주치면 눈이 가고 발이 떨어지지 않는다. 내게 그들은 부모에게 버려진 아이들, 생존을 위해 쓰레기통을 뒤져야만 하고, 추운 거리에서 폐지와 캔을 주워야만 살 수 있는 우리의 이웃들을 떠올리게 만든다. 길고양이는 소외받은 현대인의 분신이다. 그들의 고난은 우리 사회의 가장 낮은 곳에서 살아가는 사람들의 모습과 같다. 길고양이를 거두고 보살피는 일의 가치와 중요성을 안다면, 우리의 시선은 우리 곁의 사람들로 향할 것이다.

"우리 함께 살아요."

이것이 인간과 고양이가 맺은 긴 역사를 통해 내가 얻은 가장 중요한 가르침이다.

그림이 야옹야옹
고양이 미술사

© 이동섭 2016

1판 1쇄	2016년 12월 20일
1판 2쇄	2020년 3월 9일

지은이	이동섭
펴낸이	정민영
책임편집	손희경
편집	임윤정
디자인	최윤미 백주영
마케팅	정민호 박보람 우상욱 안남영
제작처	한영문화사

펴낸곳	(주)아트북스
출판등록	2001년 5월 18일 제406-2003-057호
주소	10881 경기도 파주시 회동길 210
대표전화	031-955-8888
문의전화	031-955-7977(편집부) 031-955-8895(마케팅)
팩스	031-955-8855
전자우편	artbooks21@naver.com
트위터	@artbooks21
페이스북	www.facebook.com/artbooks.pub

ISBN 978-89-6196-276-6 03600

• 책값은 뒤표지에 있습니다.
• 잘못된 책은 구입하신 서점에서 교환해 드립니다.

• 이 도서의 국립중앙도서관 출판예정도서목록(CIP)은 서지정보유통지원시스템 홈페이지(http://seoji.nl.go.kr)와
 국가자료공동목록시스템(http://www.nl.go.kr/kolisnet)에서 이용하실 수 있습니다.
 (CIP제어번호: CIP2016030005)